U0000479

2007 國際交換青年、在歐洲四處為家的沙發客
英國 ／ 挪威 ／ 法國 ／ 義大利 ／ 西班牙 ／ 德國

2009 白馬換鐵馬重返西遊記—腳踏車絲路行
中國 ／ 印度

2010 東歐、中歐和西歐的遊走好閒流浪漢
捷克 ／ 荷蘭 ／ 波蘭 ／ 匈牙利 ／ 奧地利 ／ 義大利 ／ 薩丁尼亞 ／ 德國

2012 美國和中南美的荒野求生路
阿拉斯加 ／ 美國 ／ 墨西哥 ／ 瓜地馬拉 ／ 宏都拉斯 ／ 尼加拉瓜
哥斯大黎加 ／ 哥倫比亞 ／ 秘魯

2015 由北到南再接土耳其之隨著侯鳥遷徙的腳踏車鐵腿行
冰島 ／ 丹麥 ／ 德國 ／ 荷蘭 ／ 比利時 ／ 法國 ／ 西班牙 ／ 土耳其

Q：基本成長養成〔可以輕輕提到〕與生活型態和旅行

不瞞你説，上面這排字我看了好一會，還是不太知道該如何下筆。即使是只是輕輕的提到，還真不知道要提什麼才好。生活是連串選擇題不斷累積的演算，即使看似無關緊要的選擇也關係著緊接的遇見，也不太能說明養成的部分，不是沒誠意，實在是因為沒有特別想養什麼，就成了現在的模樣。什麼都沒寫好像也不是辦法，只能寫下生活的片段，希望沒有離題太遠也不用重寫。

幼稚園小班，剛吃完午餐的我站在一群同學之間，排著長長的隊伍，正準備依序進入城堡模樣的遊戲室睡午覺，想到我又不想睡覺，為什麼要跟著排隊躺下呢？越想越覺得沒道理，便趁著老師轉身的空檔奪門而出。在享受數小時的自由自在後，不意外地，返家被狠狠毒打一頓，印象中這是第一次被打，卻沒讓它成為最後一次的出走。直到有一天穿上北士商的黑色百褶裙，沒享受到裙襬搖搖的清涼，只因多穿著件短褲比較好翻牆。有次在上課的途中選擇走上陌生號碼的公車，到一個陌生的地方過了陌生的一天，覺得其實這樣也很好的同時忽然覺得自己想通了什麼，發現生活其實不用翻牆來去這麼麻煩，出走可以很簡單，選擇權永遠在自己。從此這念頭就以無法忽視的姿態存在著。最後關於旅行，有人問為什麼可以不斷出走，我想，或許因為我喜歡雞蛋糕更勝馬卡龍吧？

People from the Past

The past is never dead. It's not even past.
By William Faulkner

來自過去的居民

過去從不曾離開，過去也從未真的過去
威廉・卡斯伯特・福克納

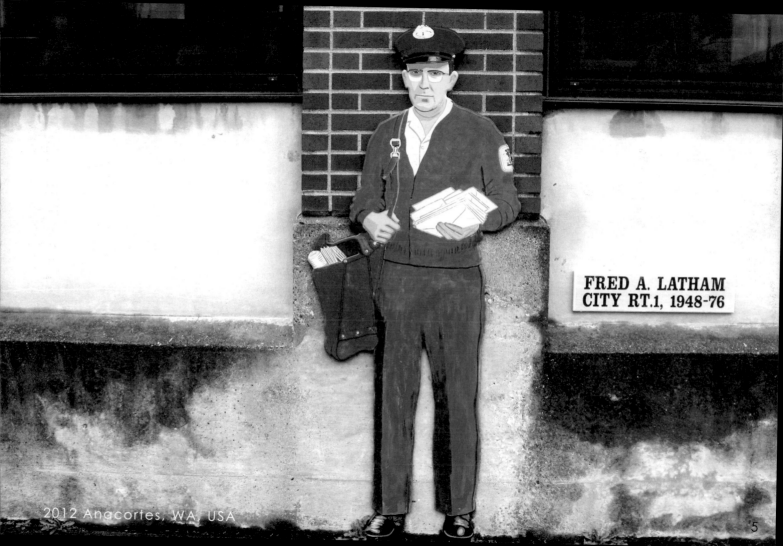

FRED A. LATHAM
CITY RT.1, 1948-76

2012 Anacortes, WA, USA

5

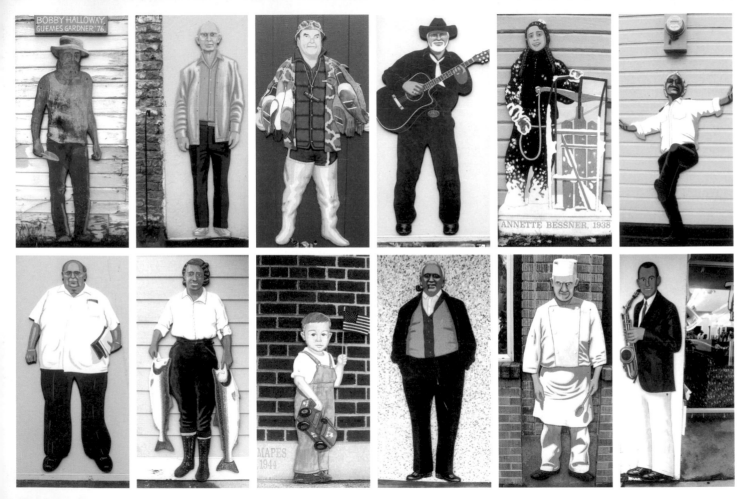

2012 Anacortes, WA, USA

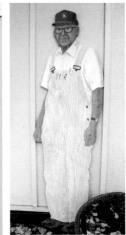

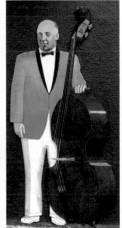
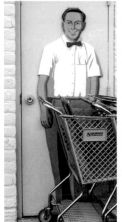
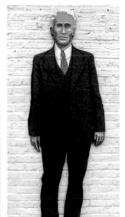
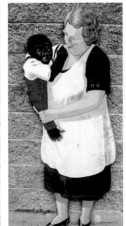
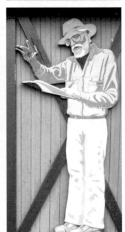

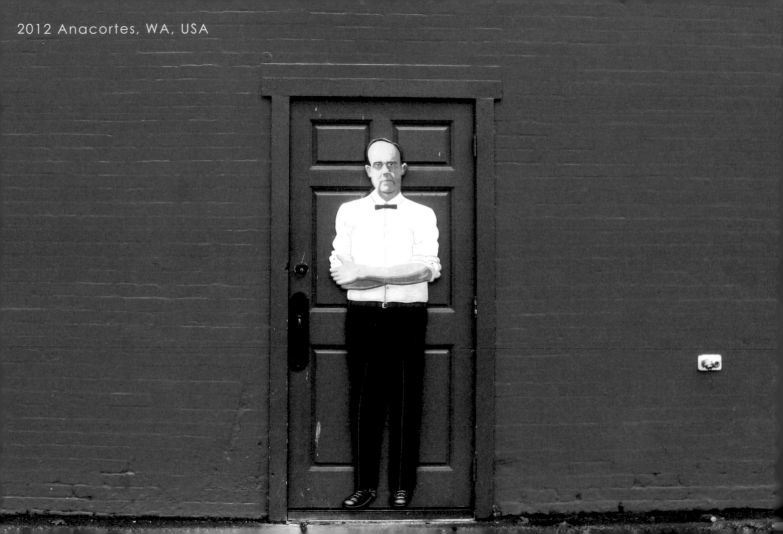

2012 Anacortes, WA, USA

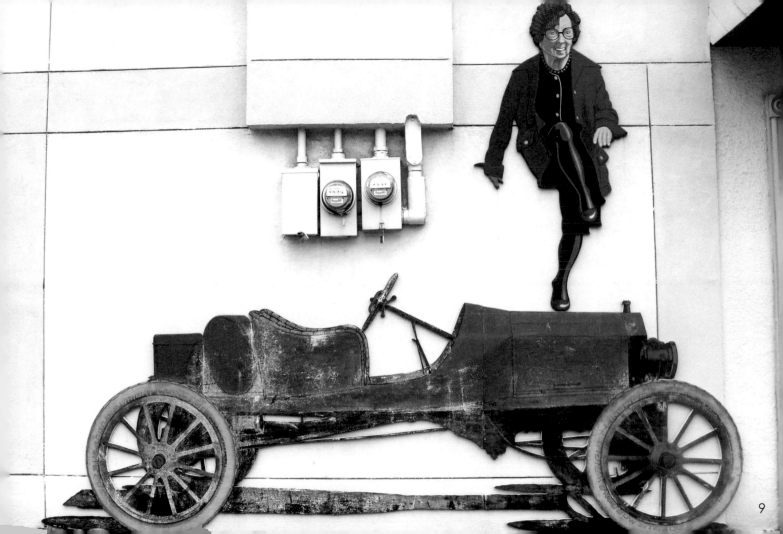

2012 Anacortes, WA, USA

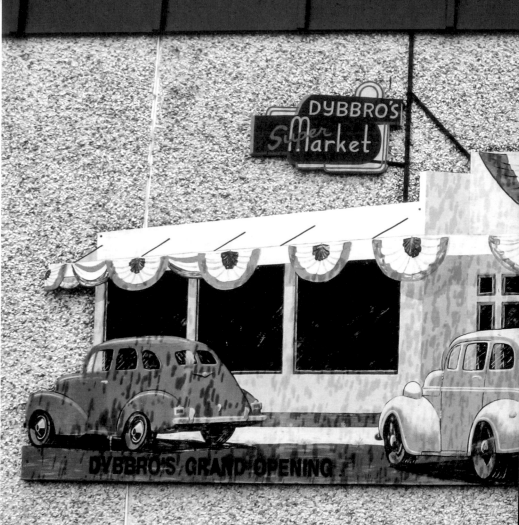

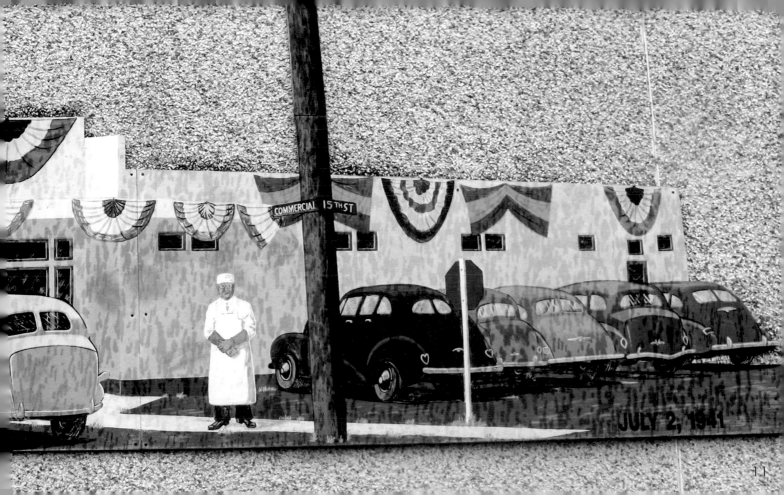

11

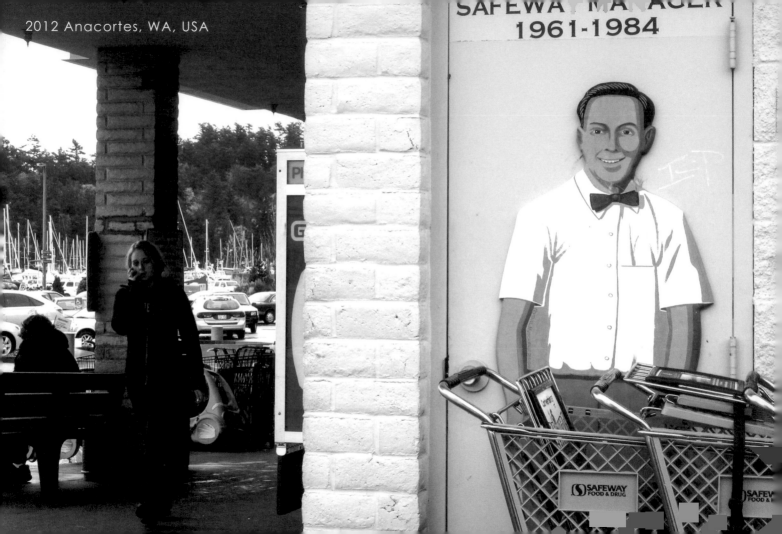

2012 Anacortes, WA, USA

SAFEWAY MANAGER
1961-1984

SAFEWAY
FOOD & DRUG

SAFEWAY
FOOD &

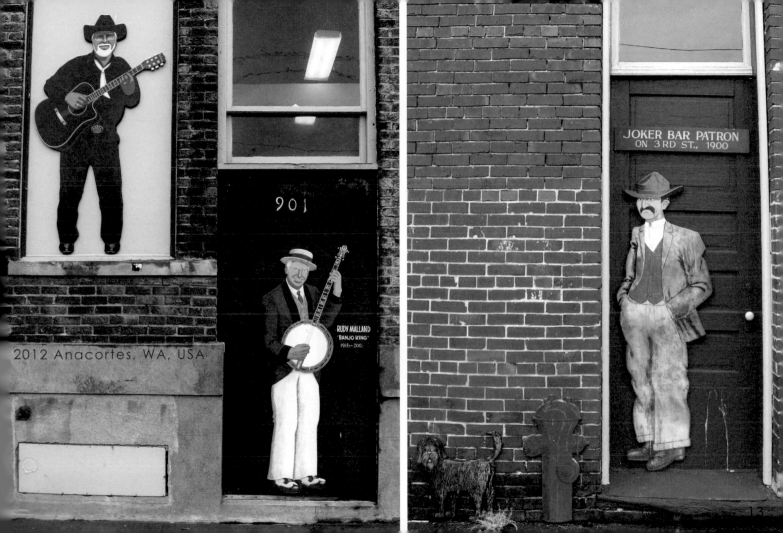

2012 Anacortes, WA, USA

901

RUDY MALLAND
"BANJO KING"
1916–200-

JOKER BAR PATRON
ON 3RD ST., 1900

13

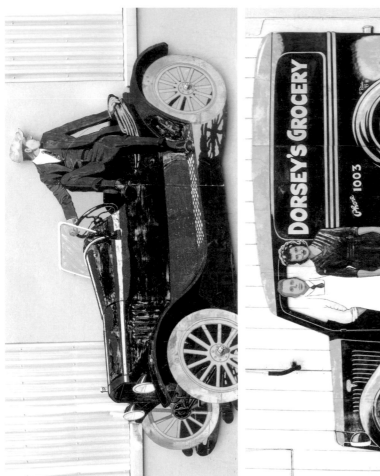
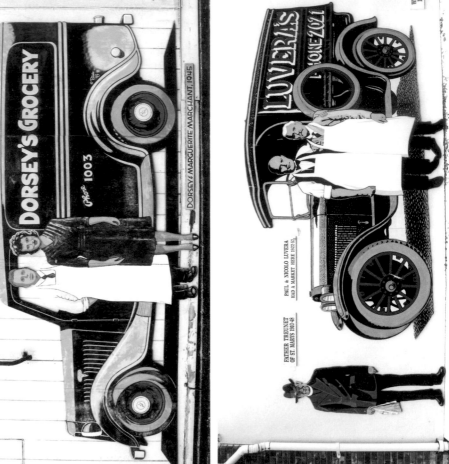

2012 Anacortes, WA, USA

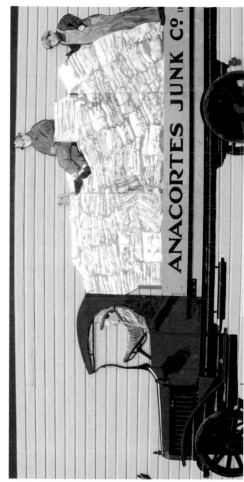

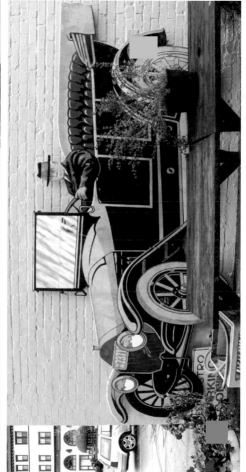

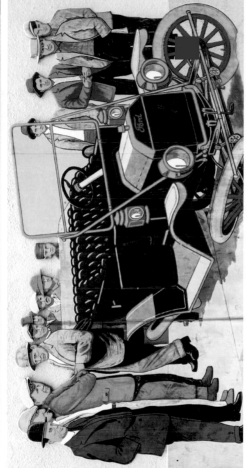

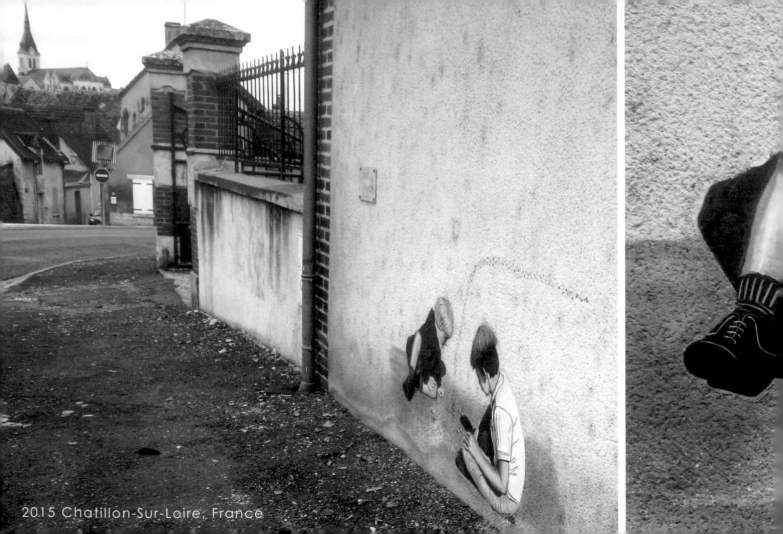

2015 Chatillon-Sur-Loire, France

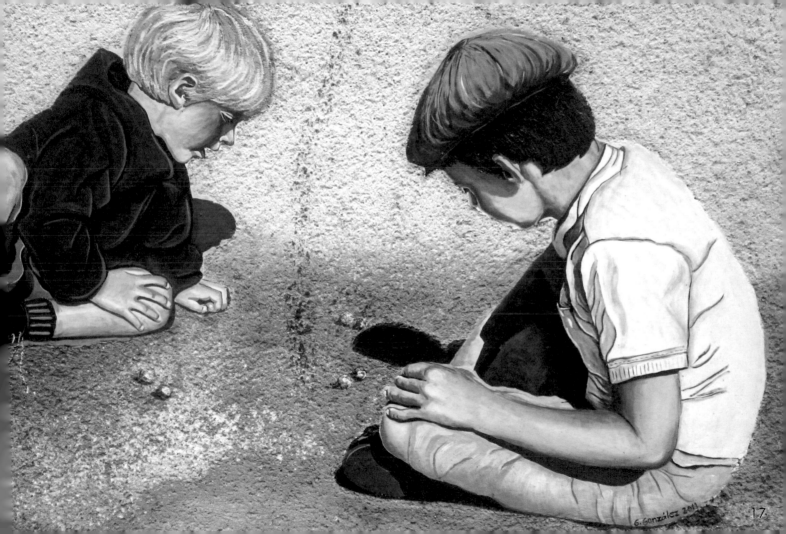

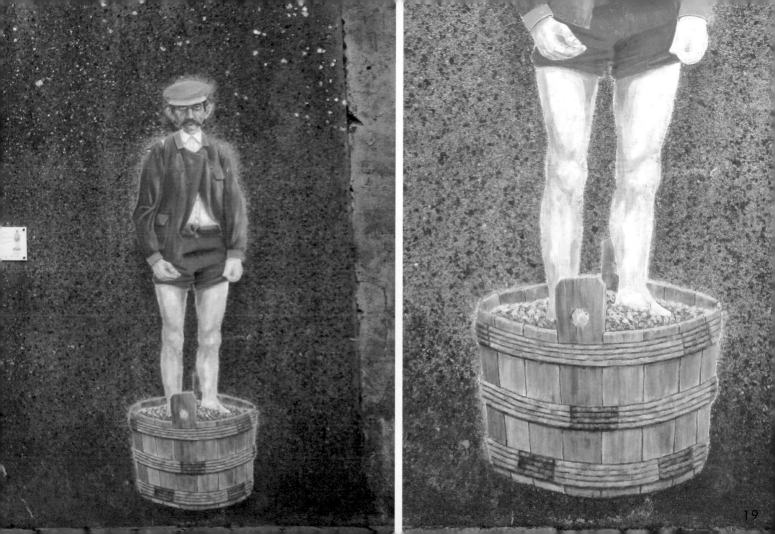

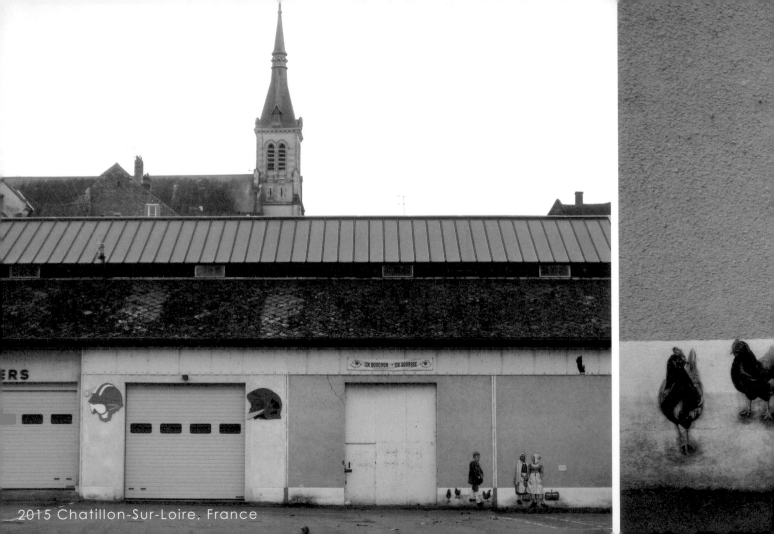

2015 Chatillon-Sur-Loire, France

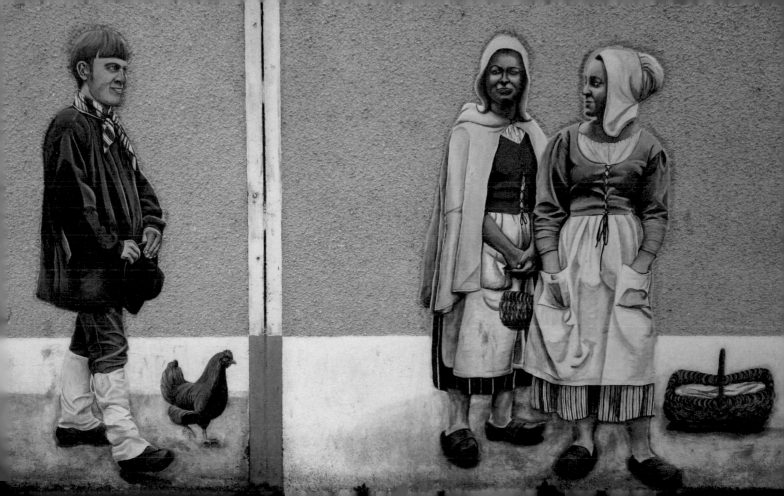

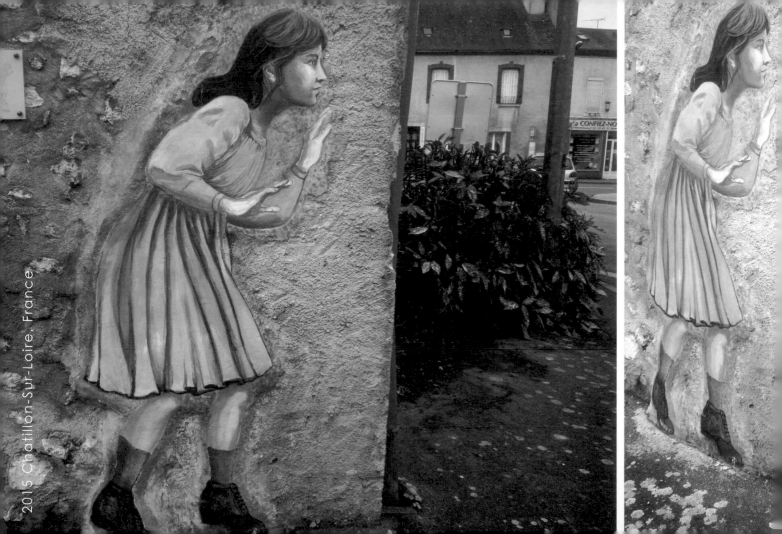

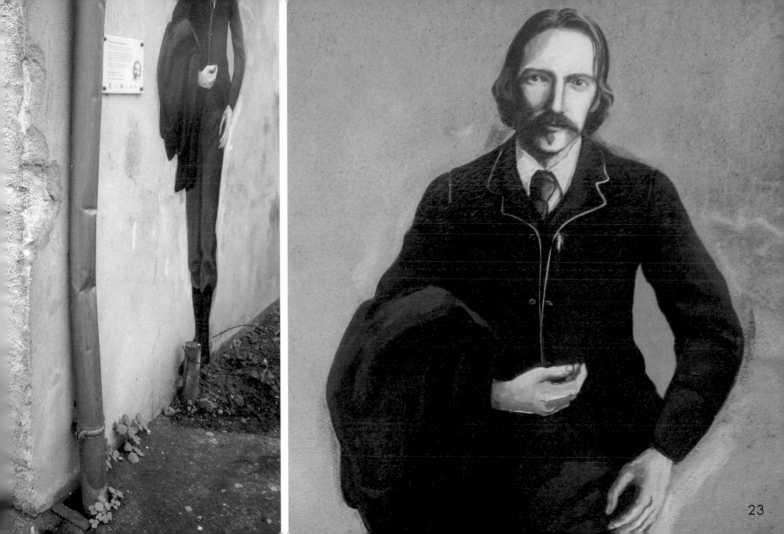

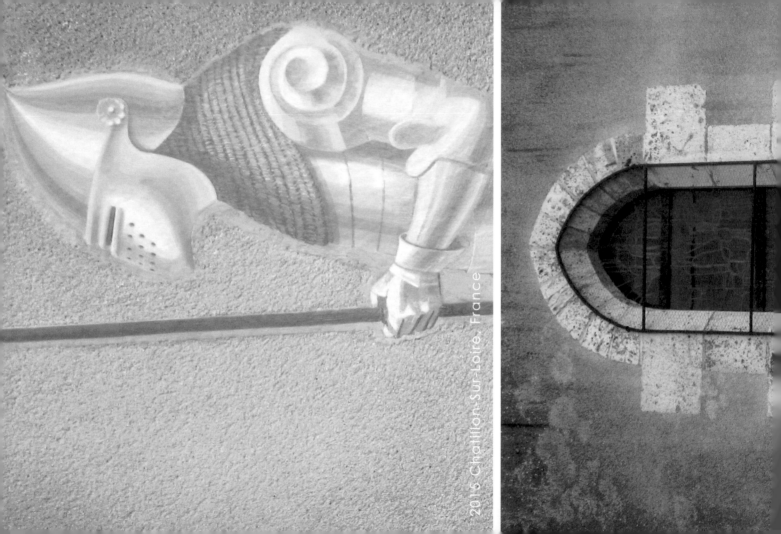

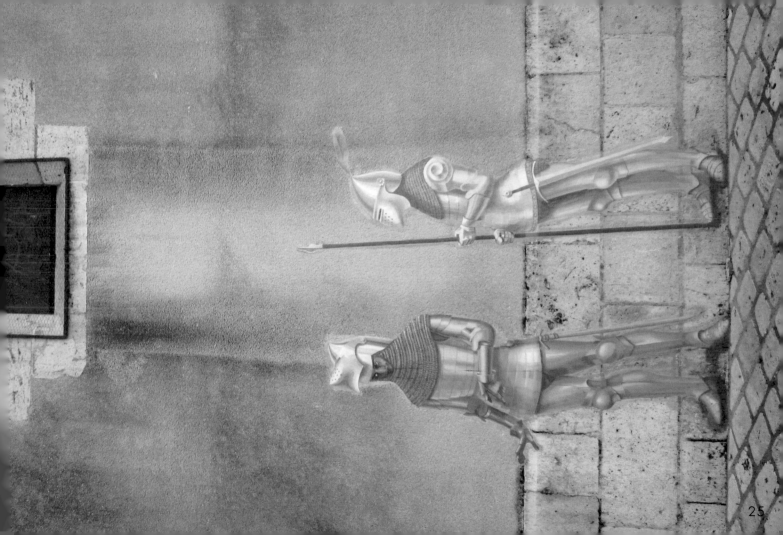

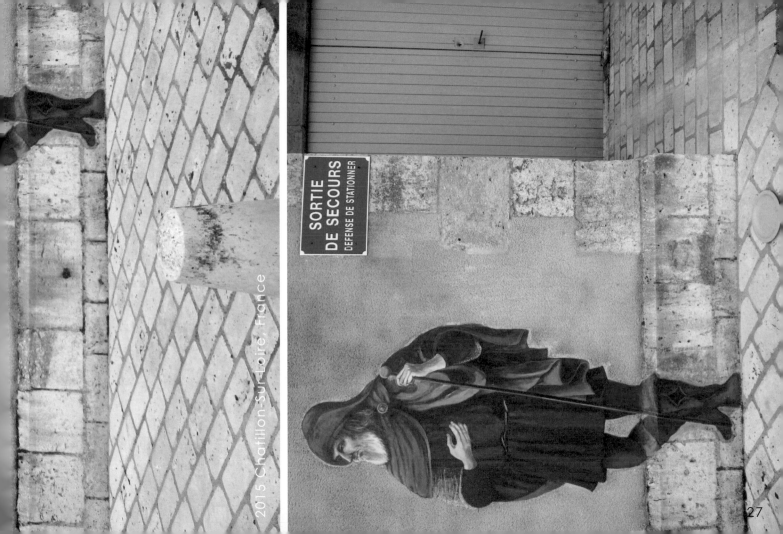

SORTIE DE SECOURS
DÉFENSE DE STATIONNER

2015 Chatillon-Sur-Loire, France

27

Portraits / 人們

Let the world change you and
you can change the world.
By Ernesto Che Guevara

讓 世 界 改 變 你 ， 你 才 能 改 變 世 界
切・格瓦拉

2012 Bogota, Colombia

2012 Cali, Colombia

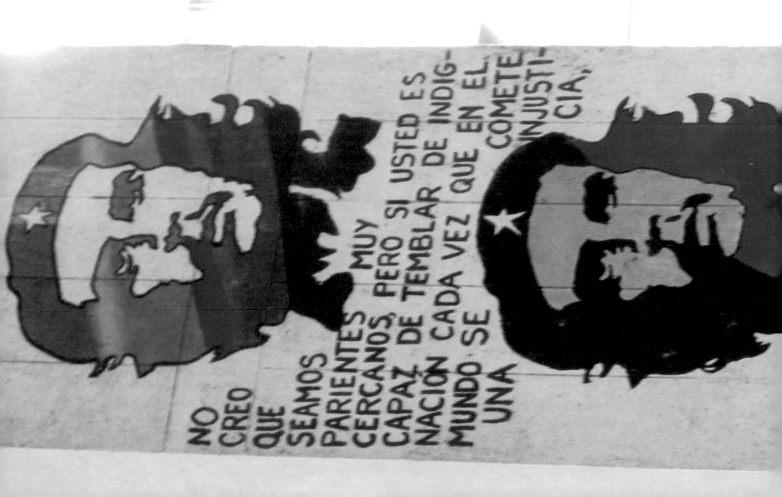

NO CREO QUE SEAMOS PARIENTES MUY CERCANOS, PERO SI USTED ES CAPAZ DE TEMBLAR DE INDIG-NACIÓN CADA VEZ QUE EN EL MUNDO SE COMETE UNA INJUSTI-CIA,

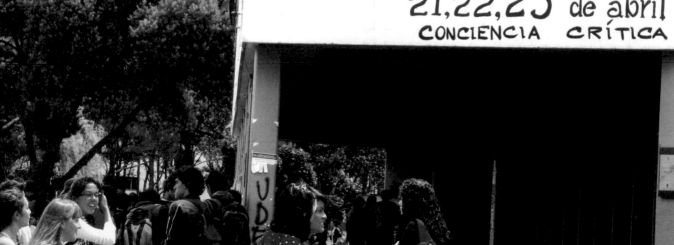

Marchando por la Segunda y Definitiva Independencia

21,22,23 de abril

CONCIENCIA CRÍTICA

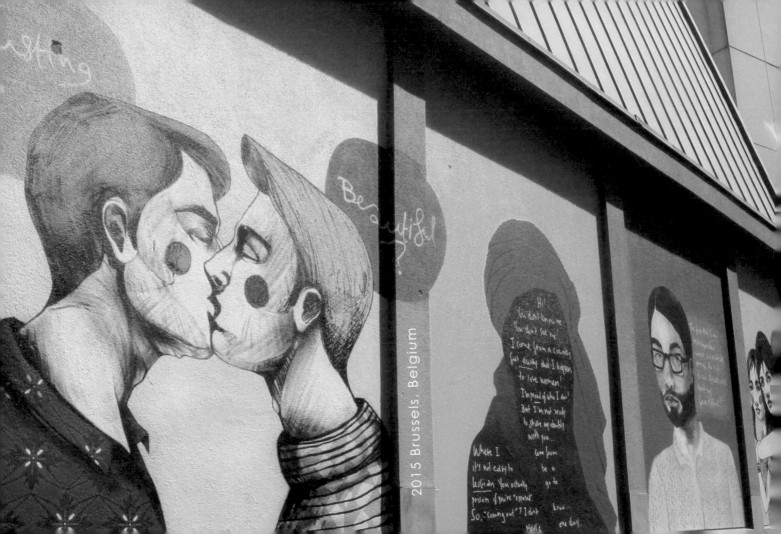

2015 Brussels, Belgium

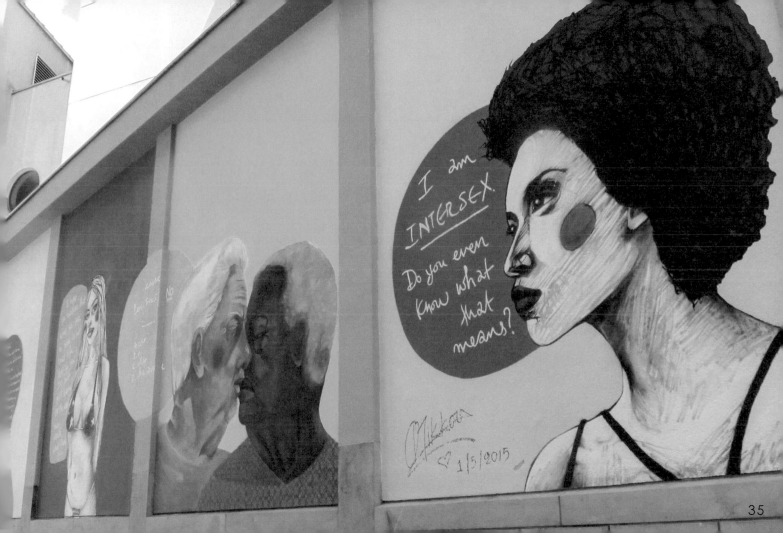

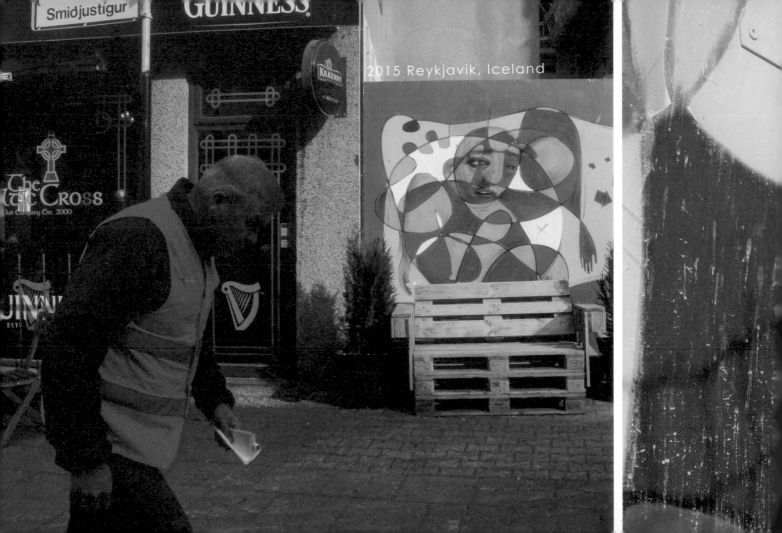

2015 Reykjavik, Iceland

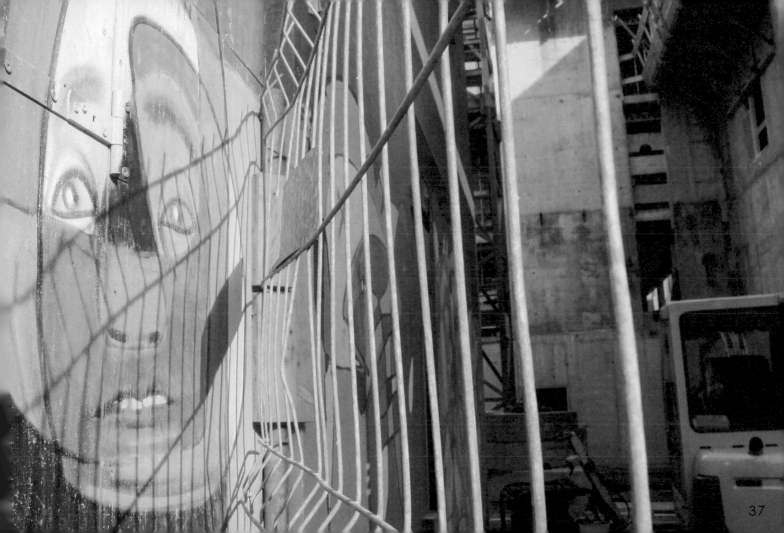

37

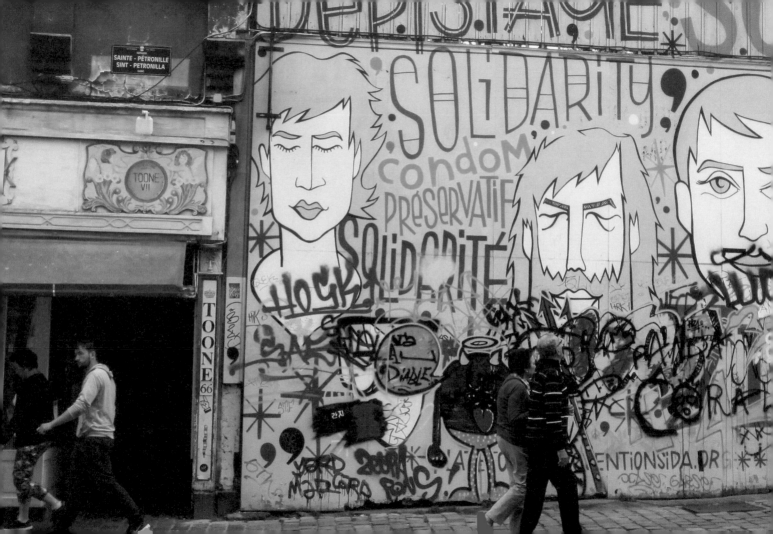

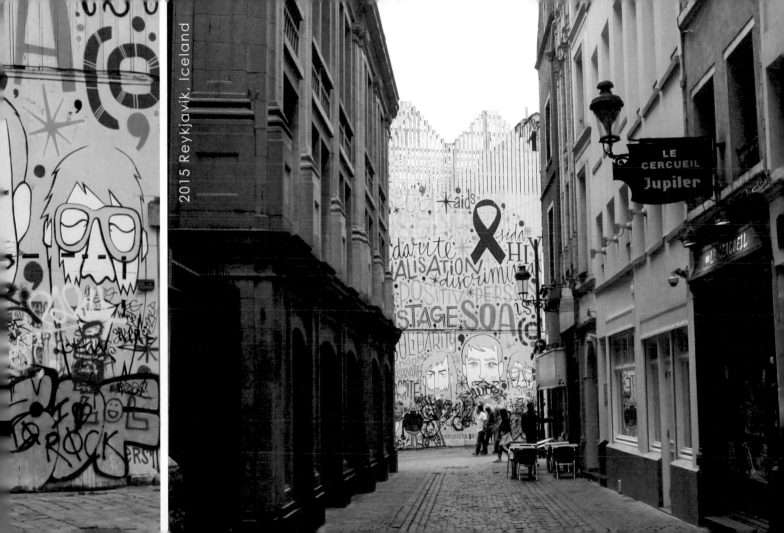

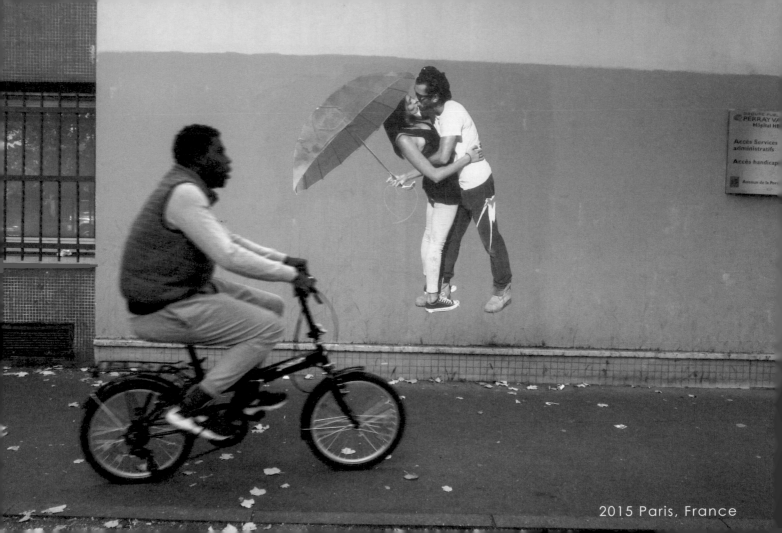

2015 Paris, France

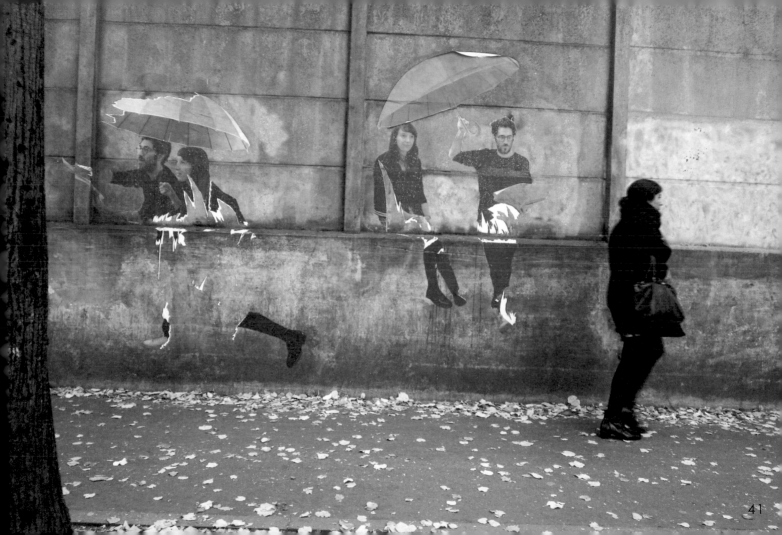

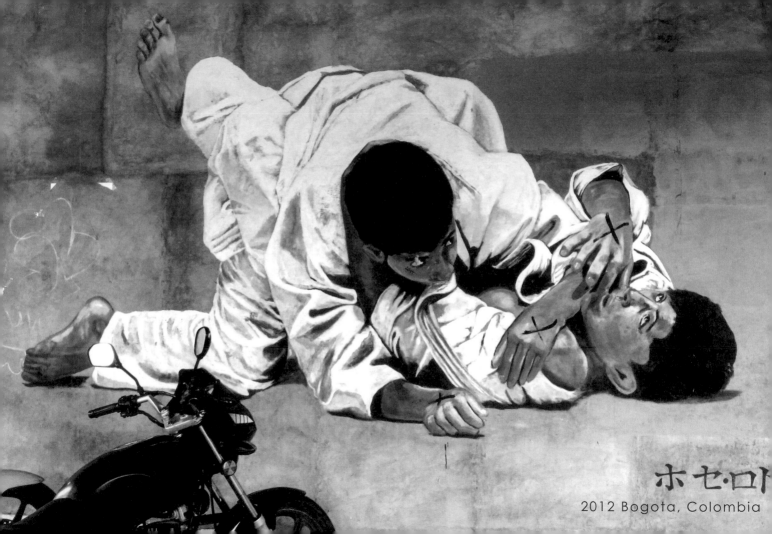

ホセ・ロト
2012 Bogota, Colombia

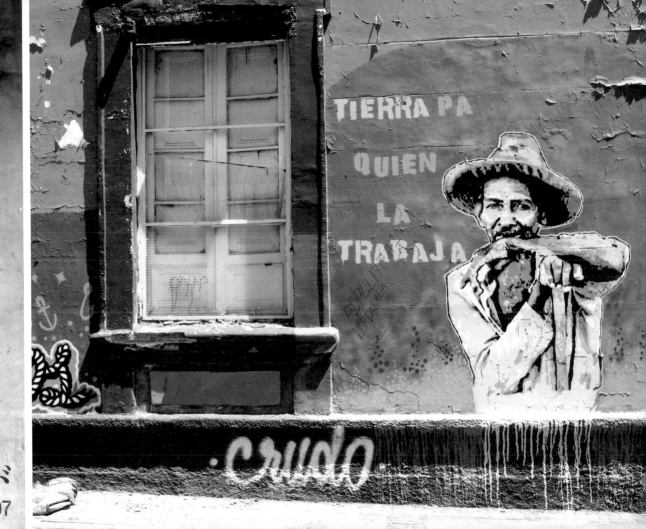

ホ・ガリンド

ARTES UN 1997

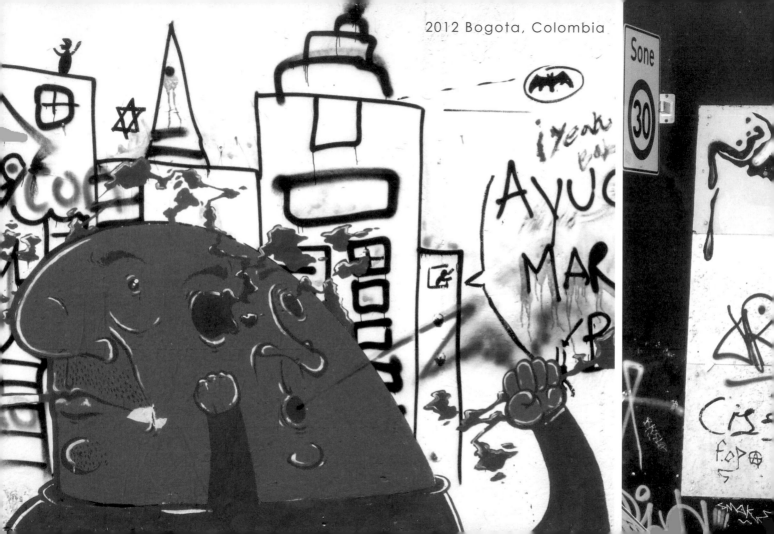

2012 Bogota, Colombia

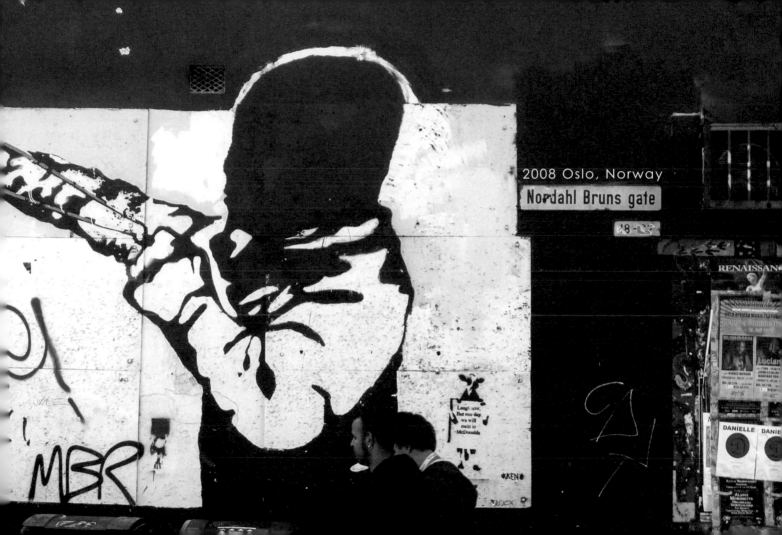

2008 Oslo, Norway

Nordahl Bruns gate

18-

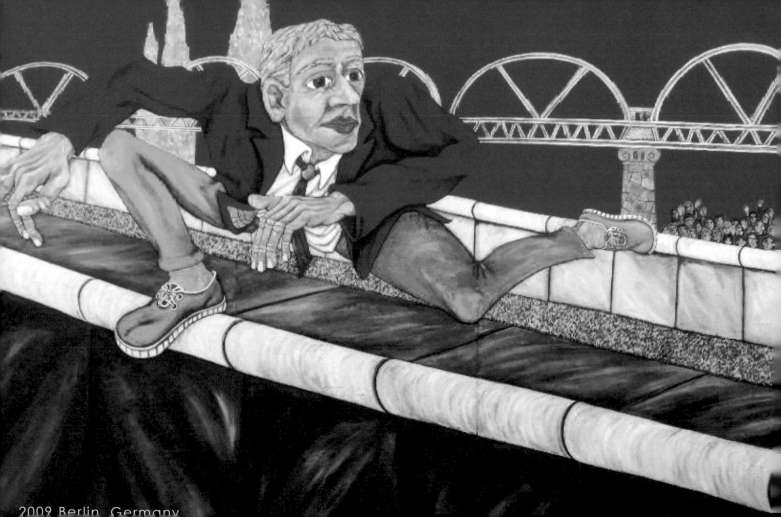
2009 Berlin, Germany

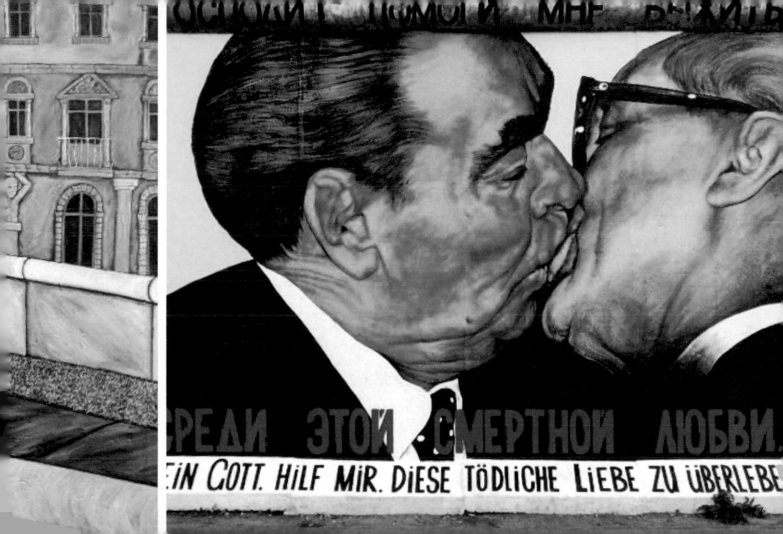

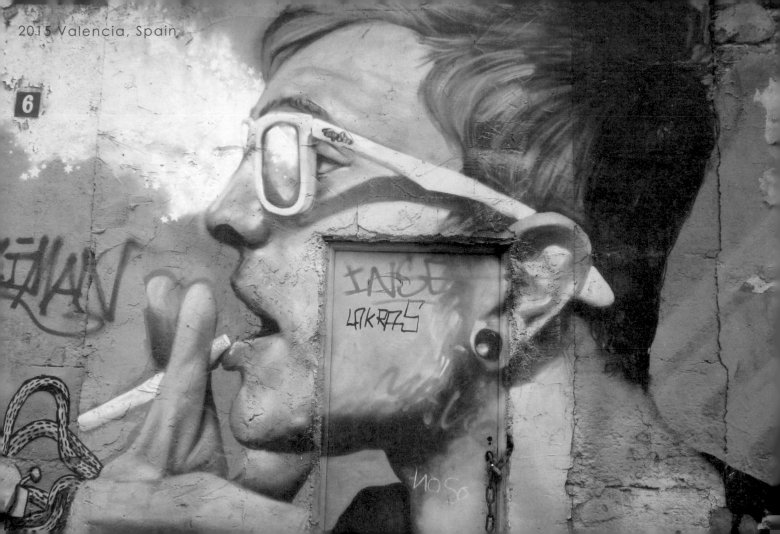

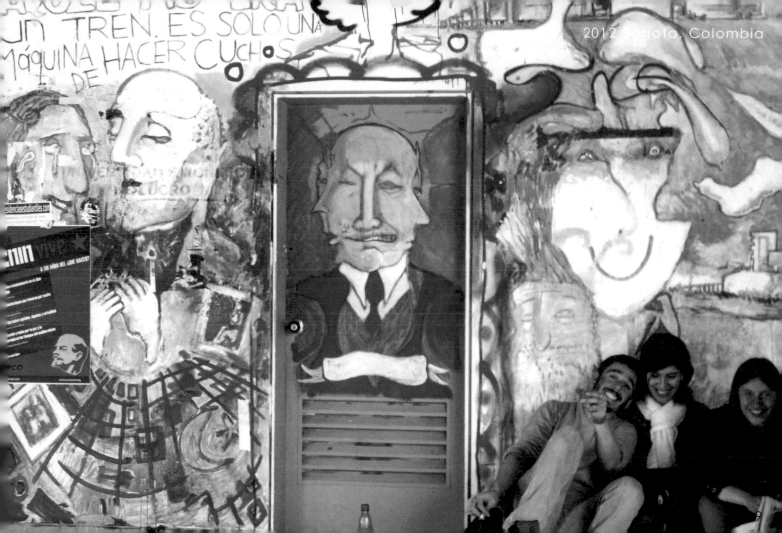

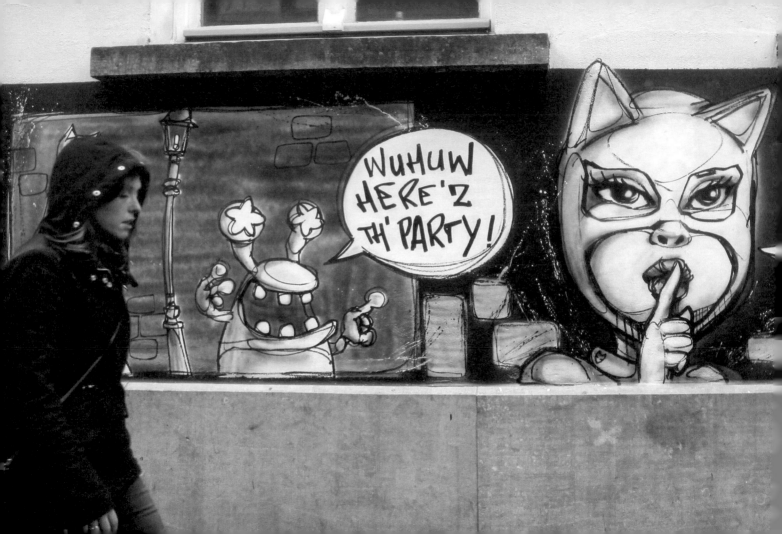

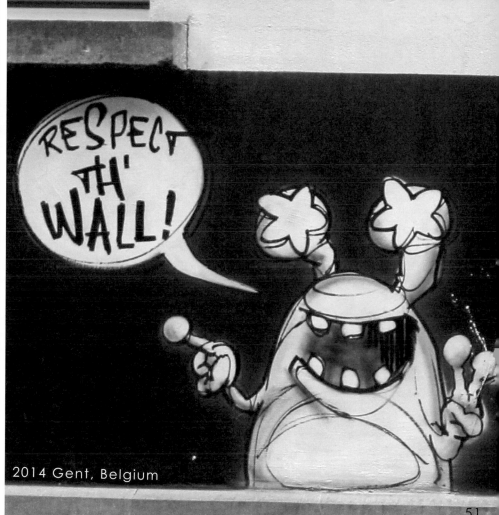

2014 Gent, Belgium

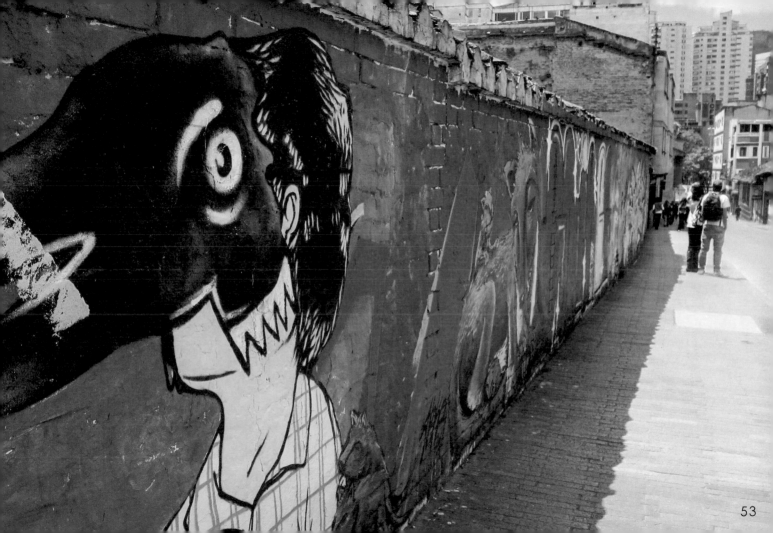

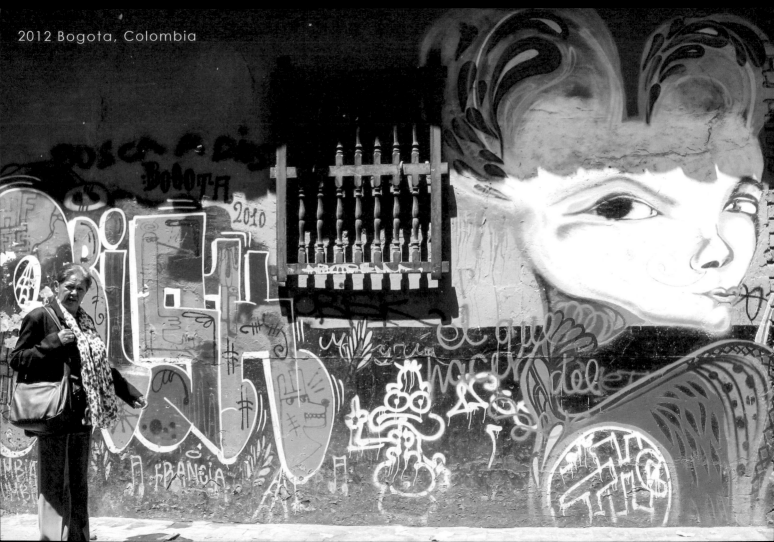

iversidad
r flexible
de negro,
ato, de
de
no o
sus
y el
s rompera
a una
idad con
es que le
ca *Ché*

2012 Cali, Colombia

55

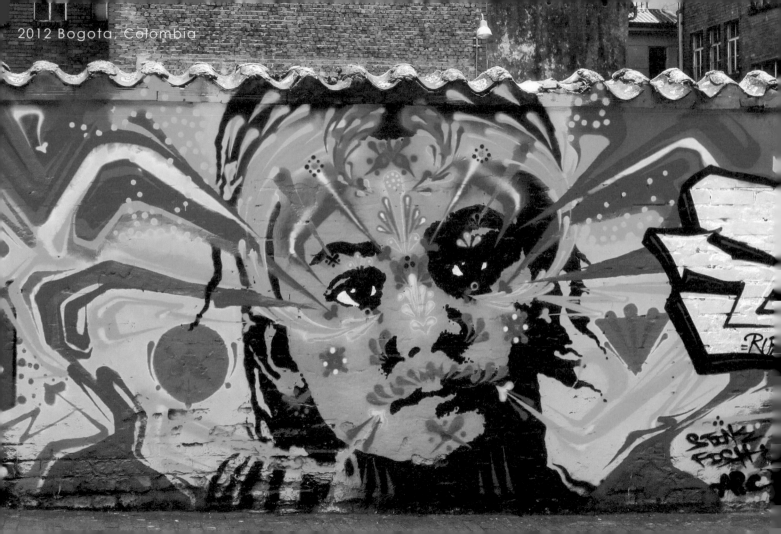

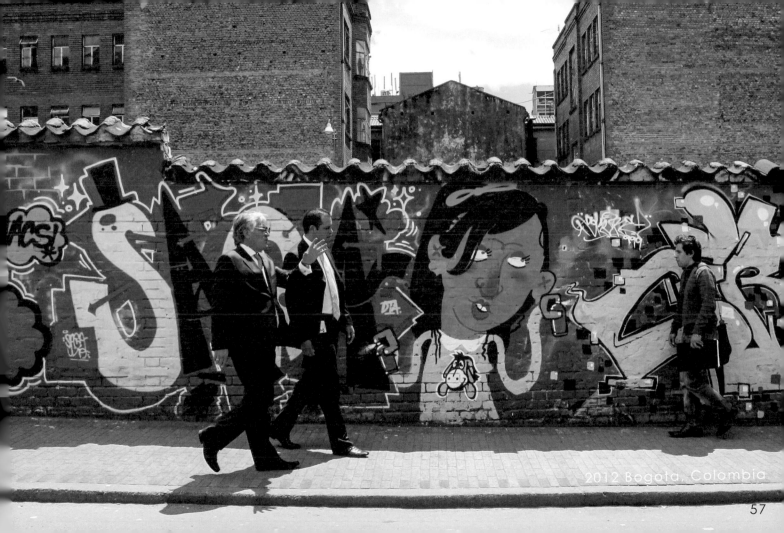

2012 Bogota, Colombia

57

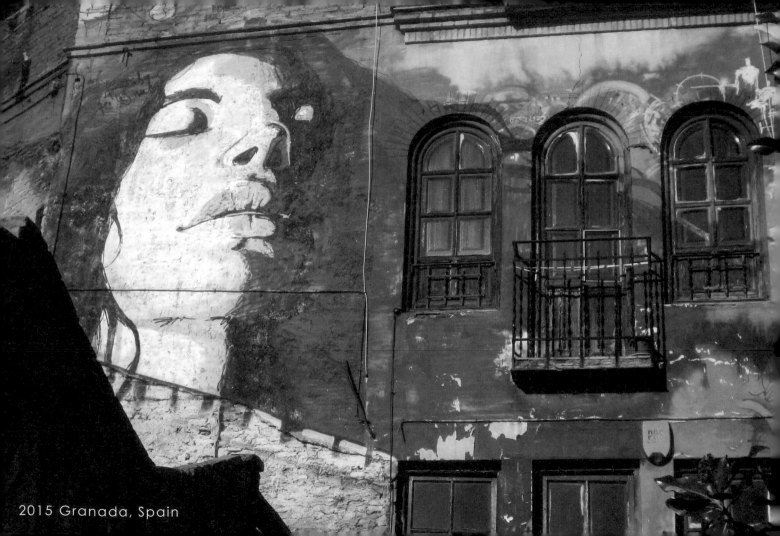
2015 Granada, Spain

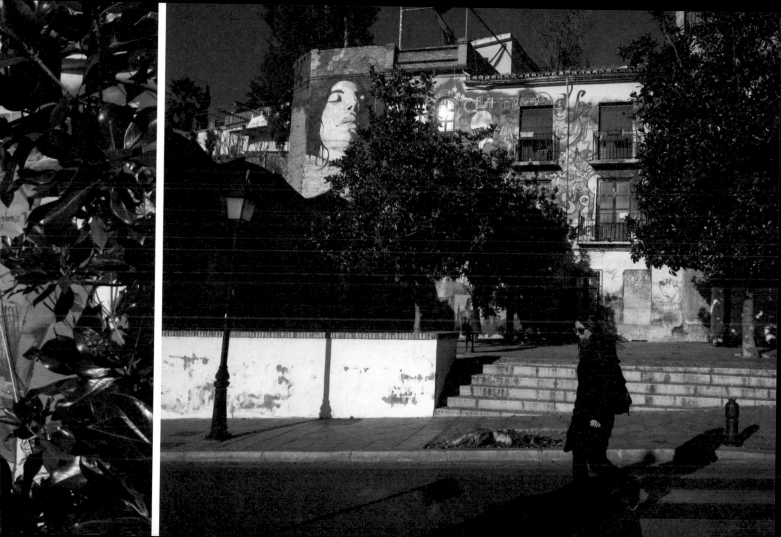

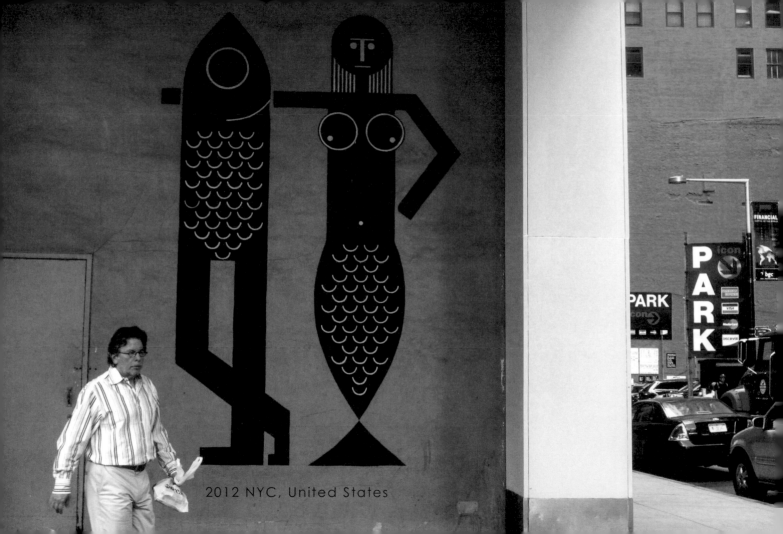

2012 NYC, United States

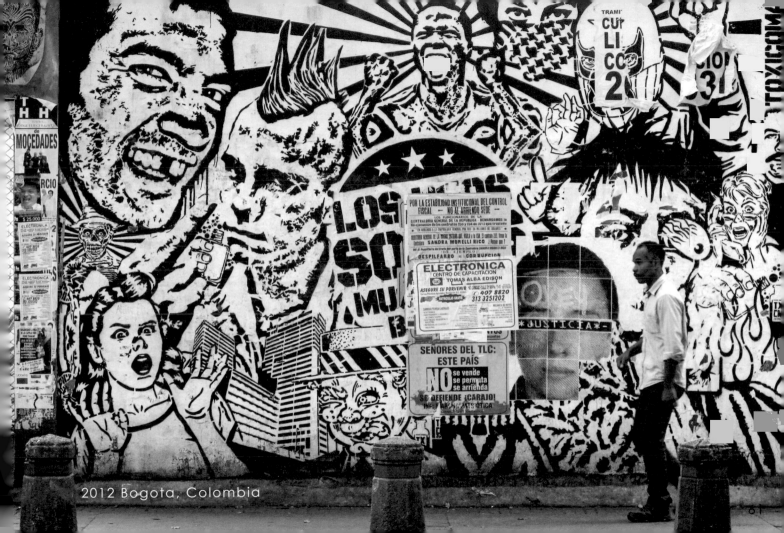

2012 Bogota, Colombia

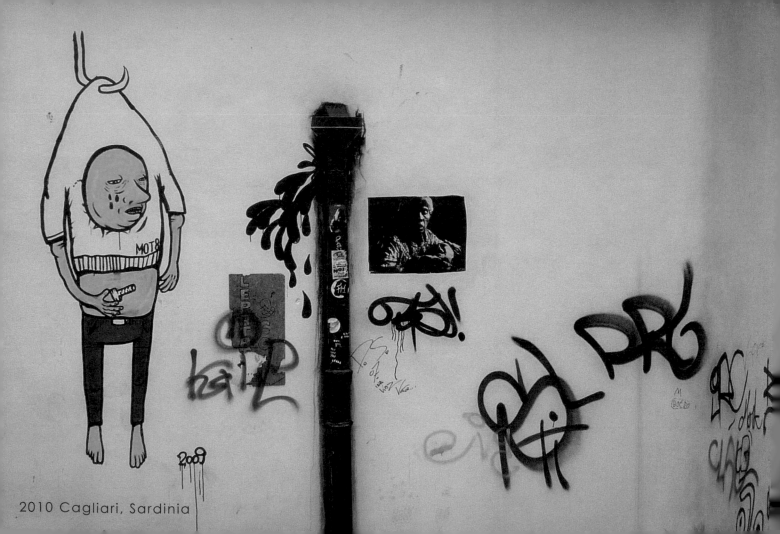

2010 Cagliari, Sardinia

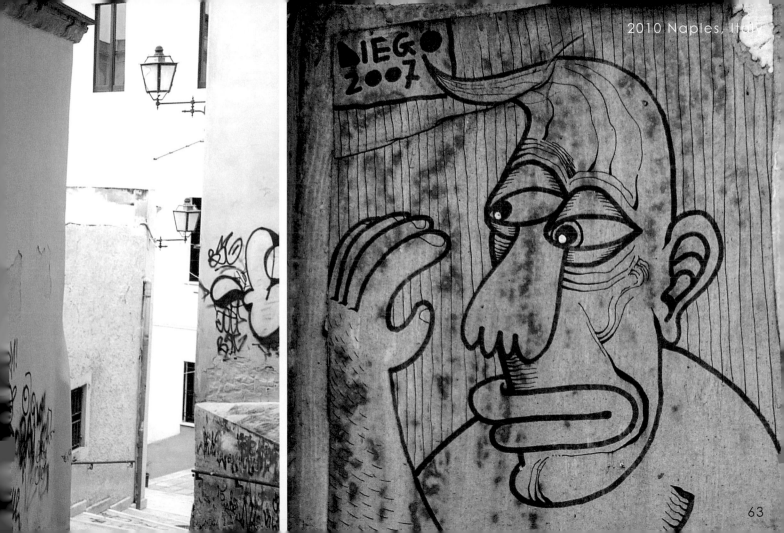

63

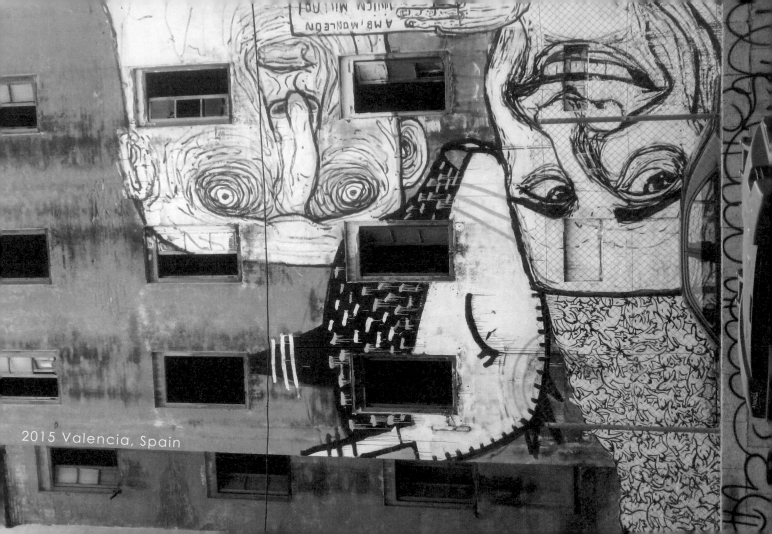

2015 Valencia, Spain

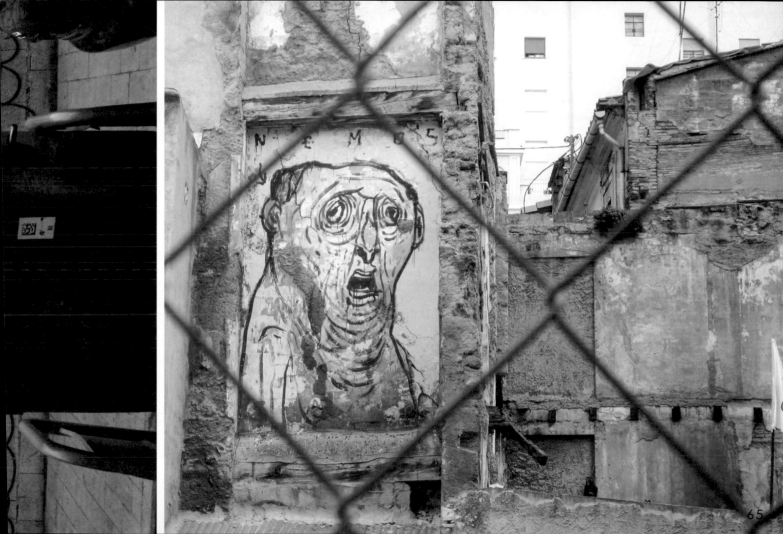

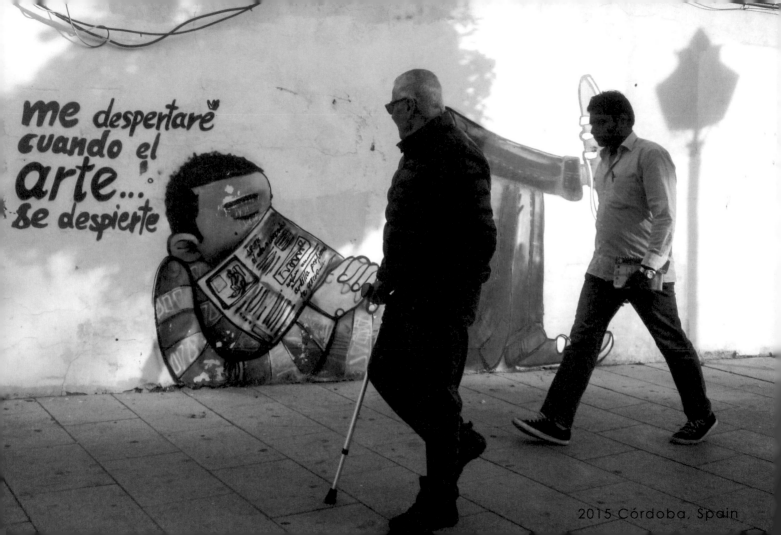

me despertaré
cuando el
arte...
se despierte

2015 Córdoba, Spain

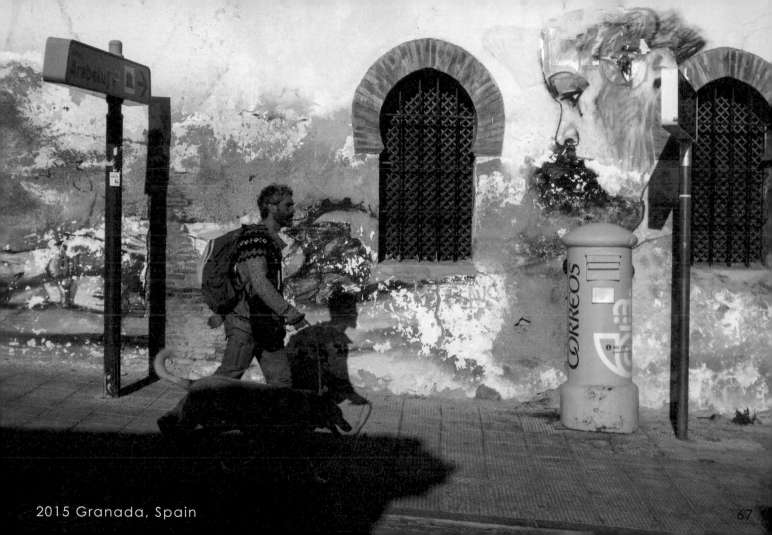

2015 Granada, Spain

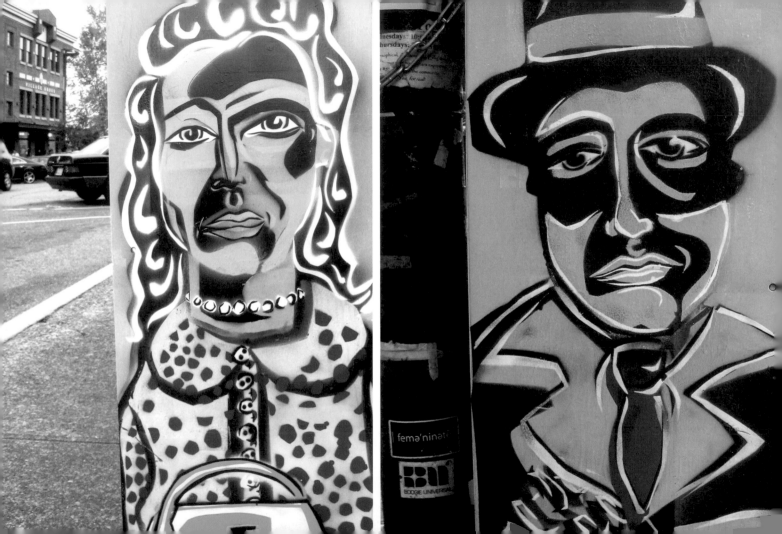

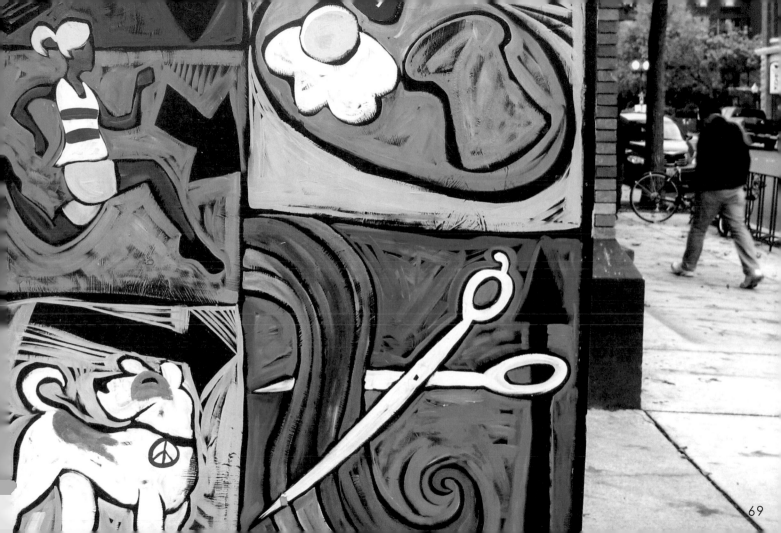

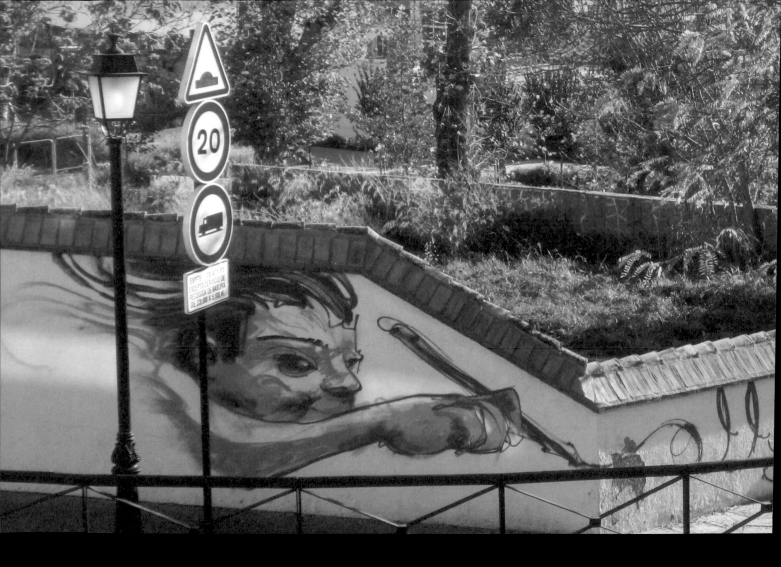

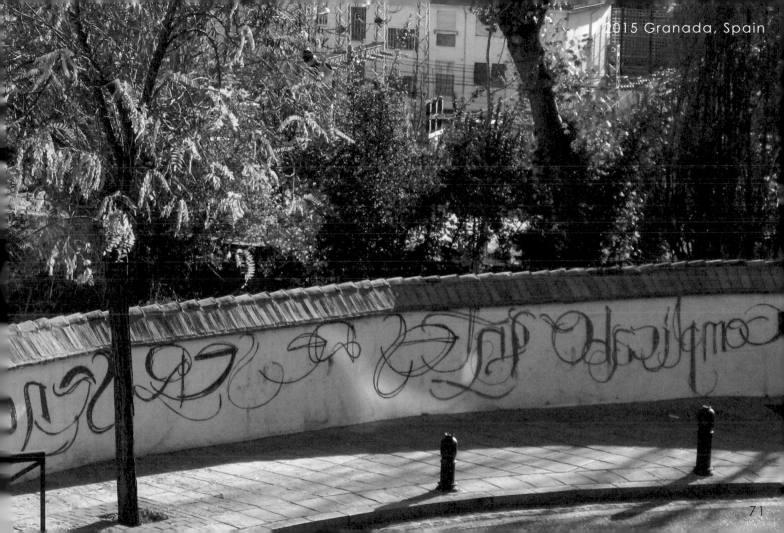

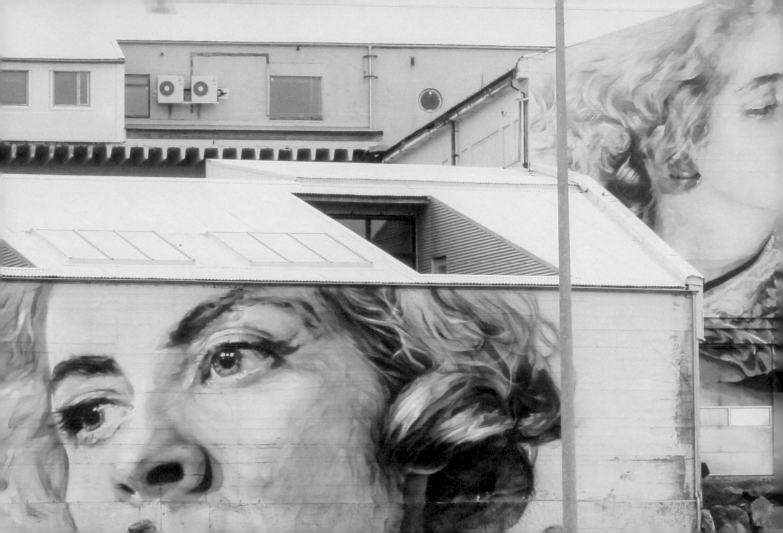

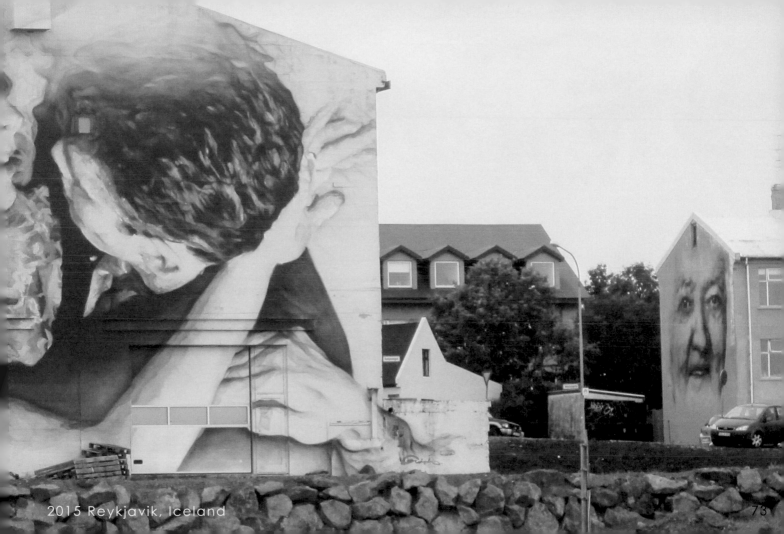

2015 Reykjavik, Iceland

73

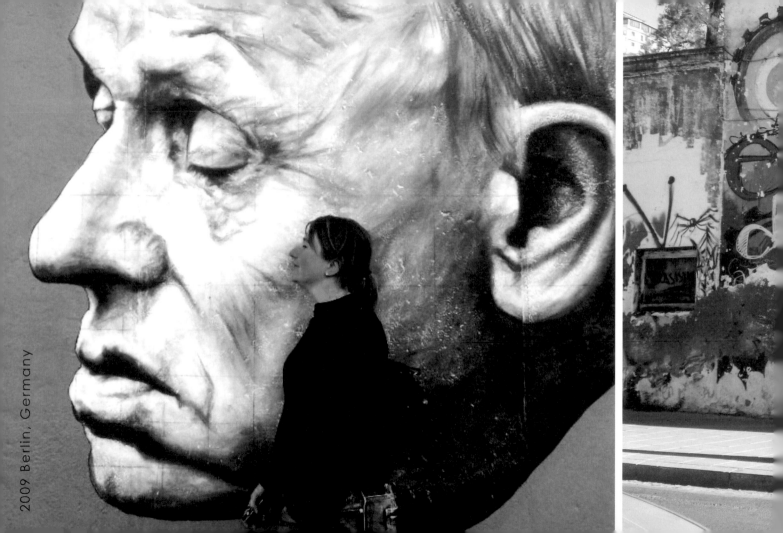

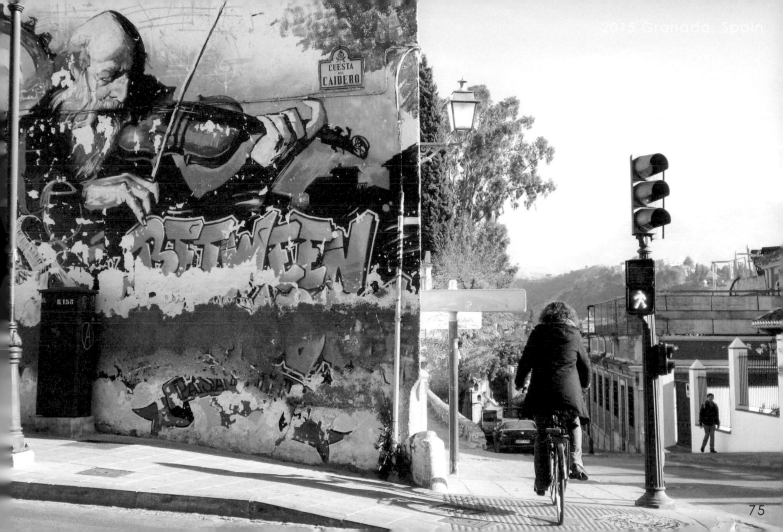

CUESTA
DEL
CAIDERO

R158

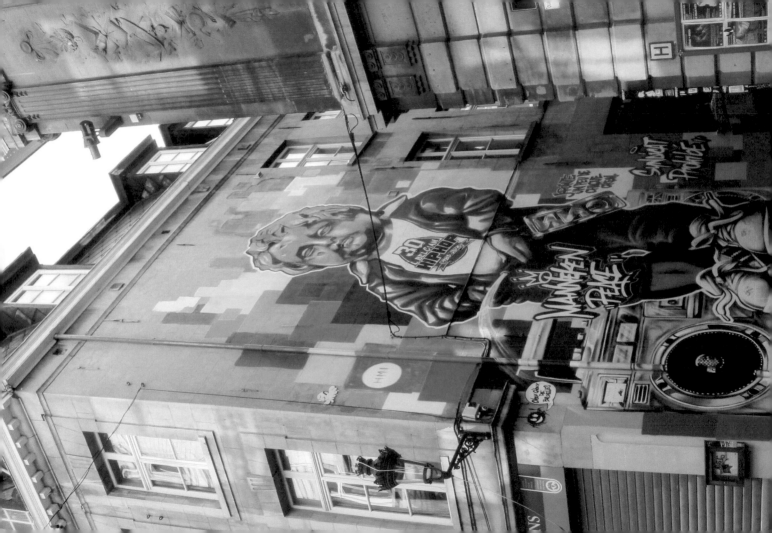

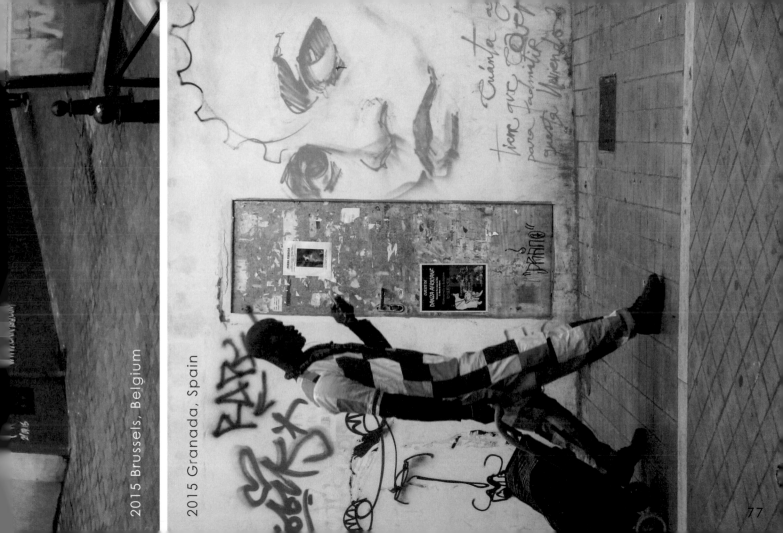

2015 Brussels, Belgium

2015 Granada, Spain

77

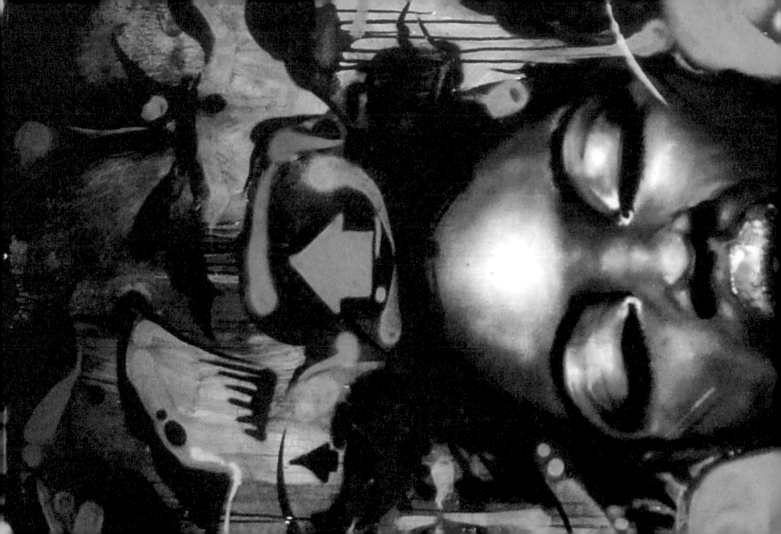

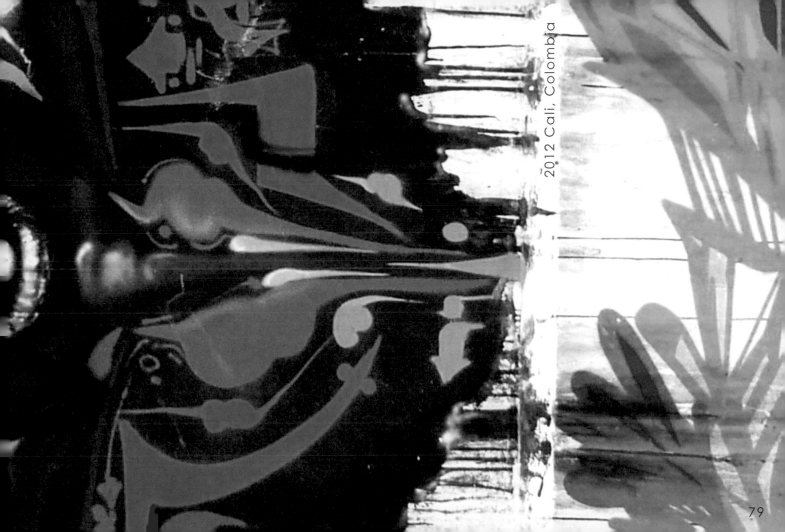

2012 Cali, Colombia

79

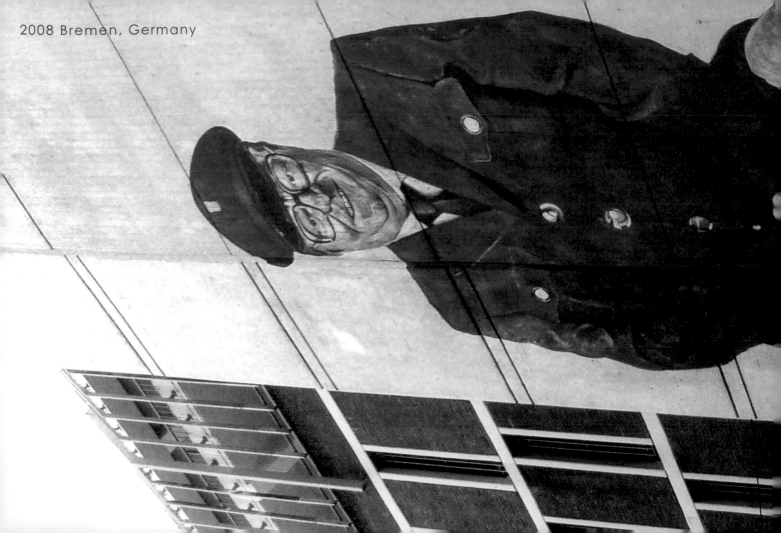

2008 Bremen, Germany

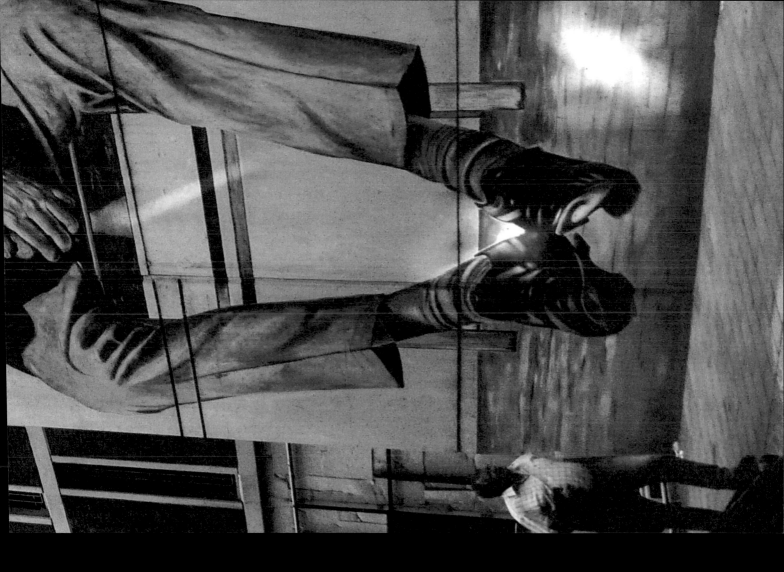

Mother Nature

Art is Man's nature. Nature is God's art.
By Philip James Bailey

自 然

愛美是人的天性，大自然是神的藝術品
菲力普‧詹姆斯‧貝利

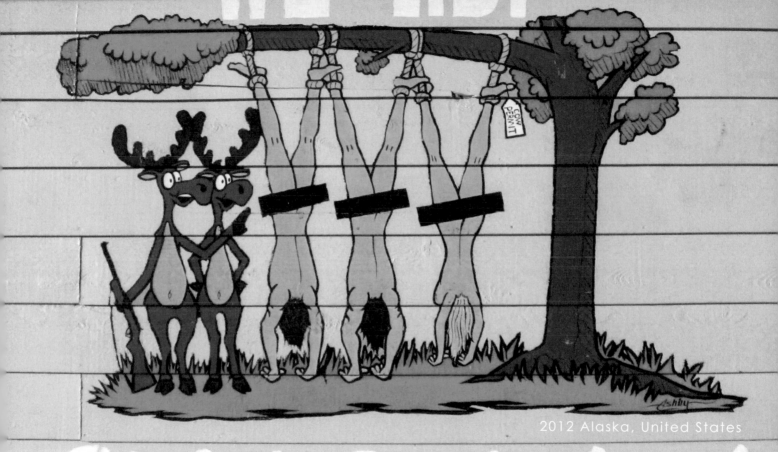

2012 Alaska, United States

83

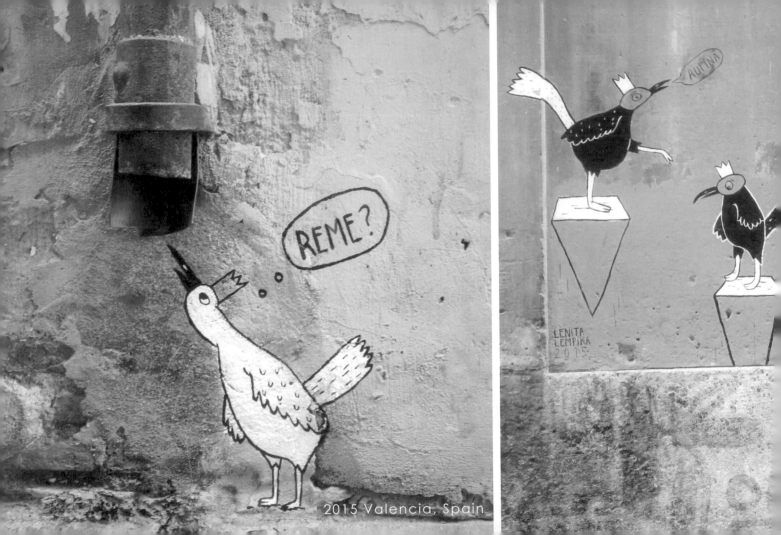

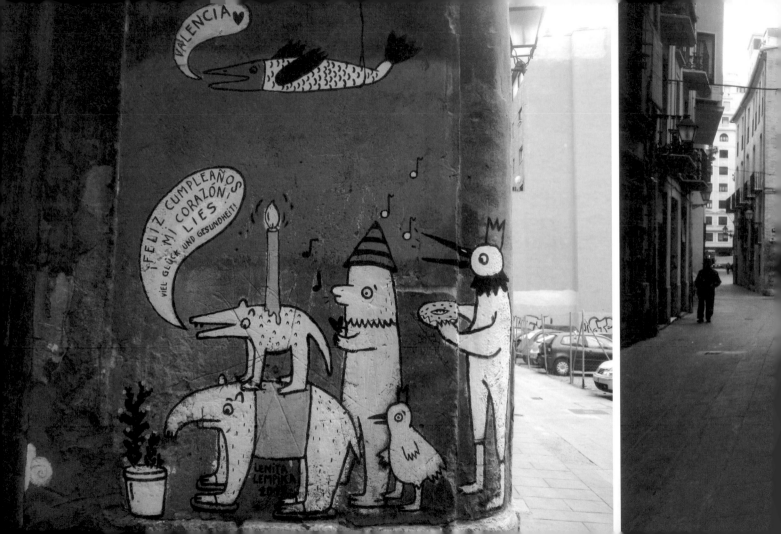

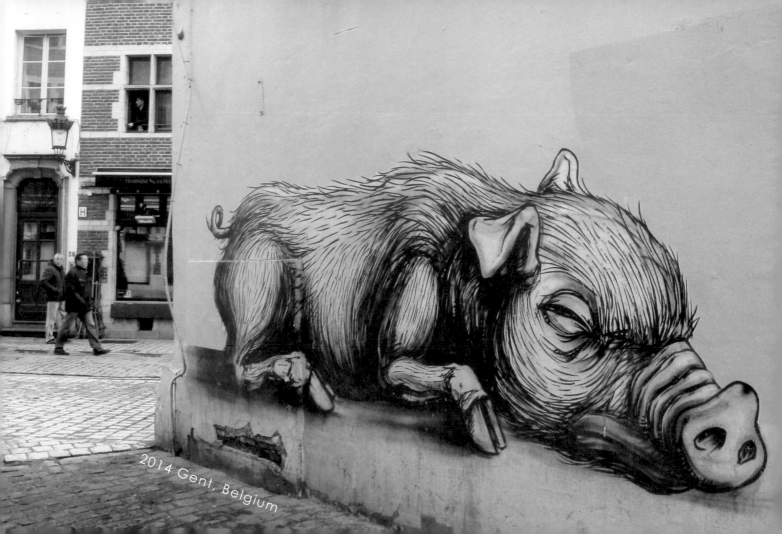

2014 Gent, Belgium

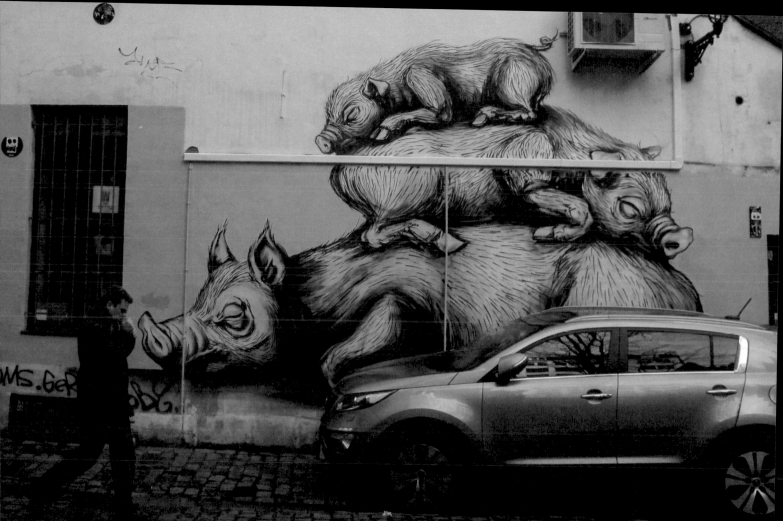

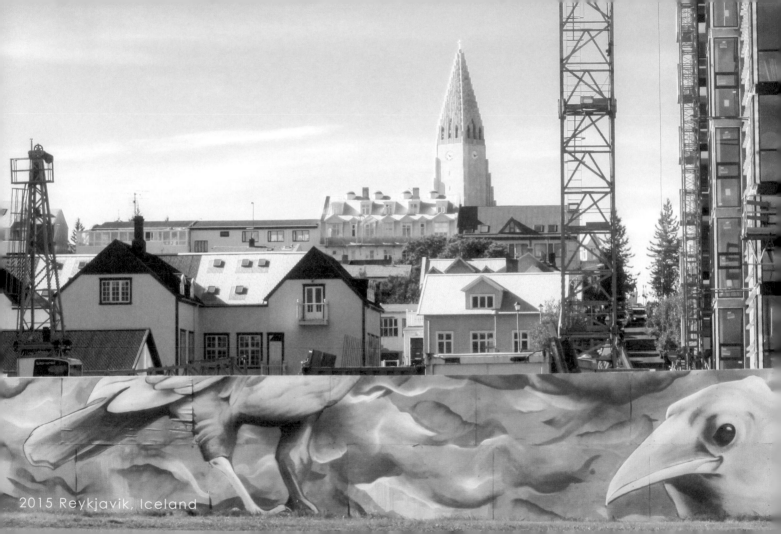

2015 Reykjavik, Iceland

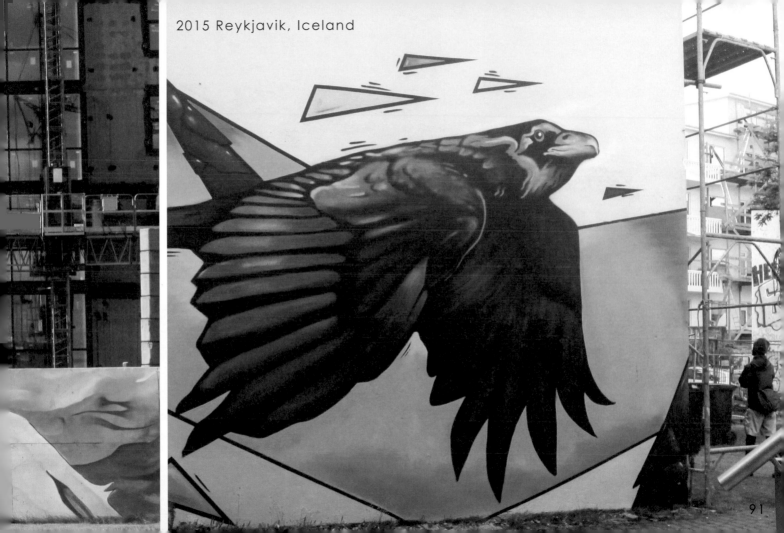

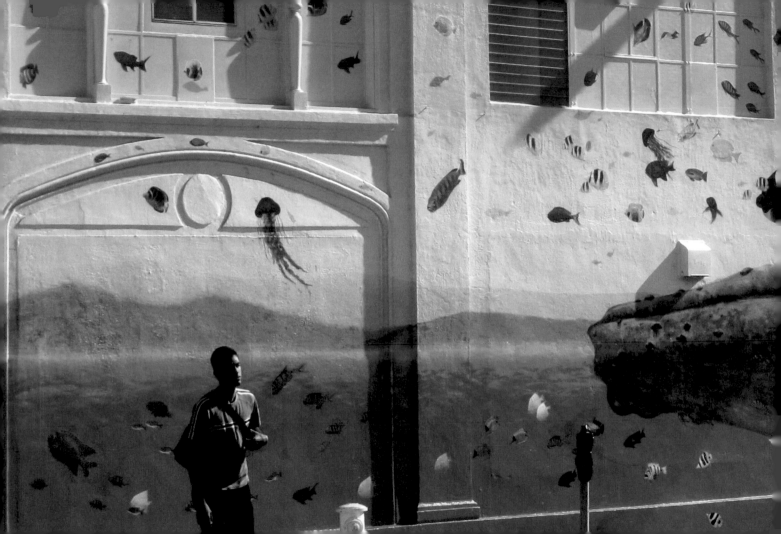

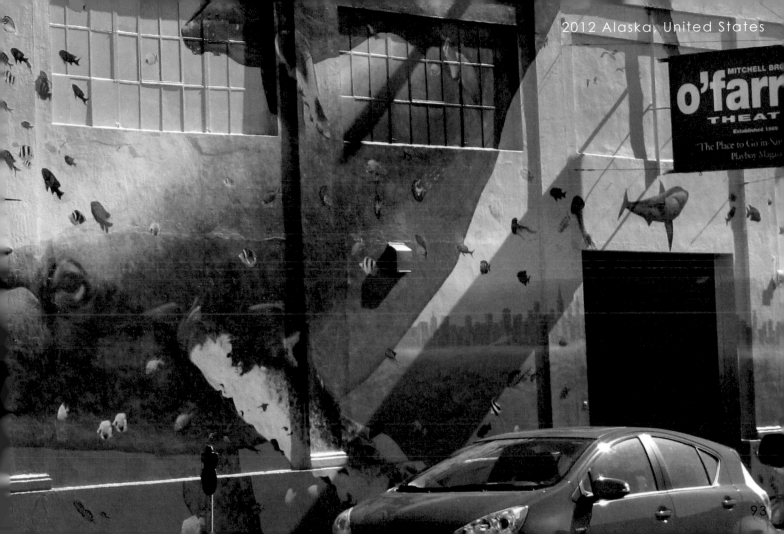

MITCHELL BRO

o'far

THEAT

Established 1969

"The Place to Go in San

Playboy Maga

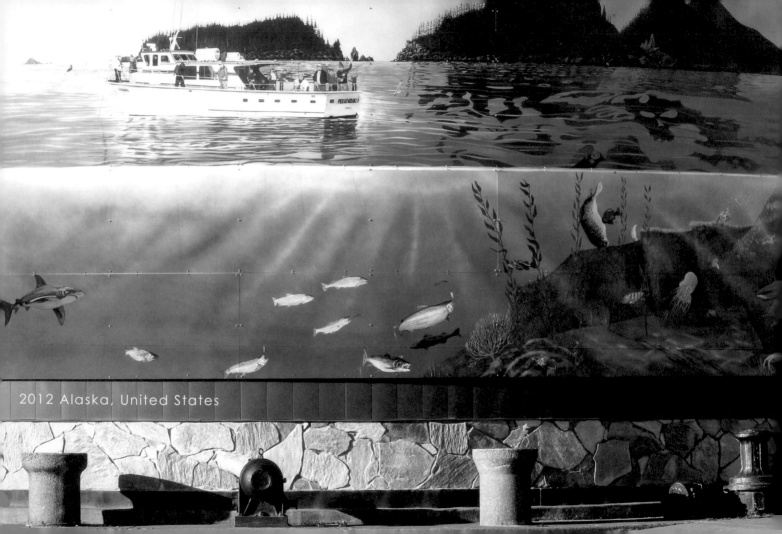

2012 Alaska, United States

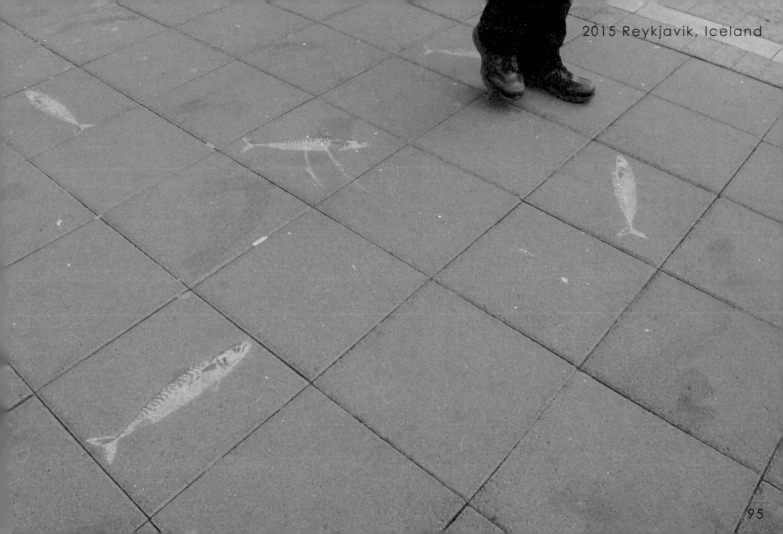

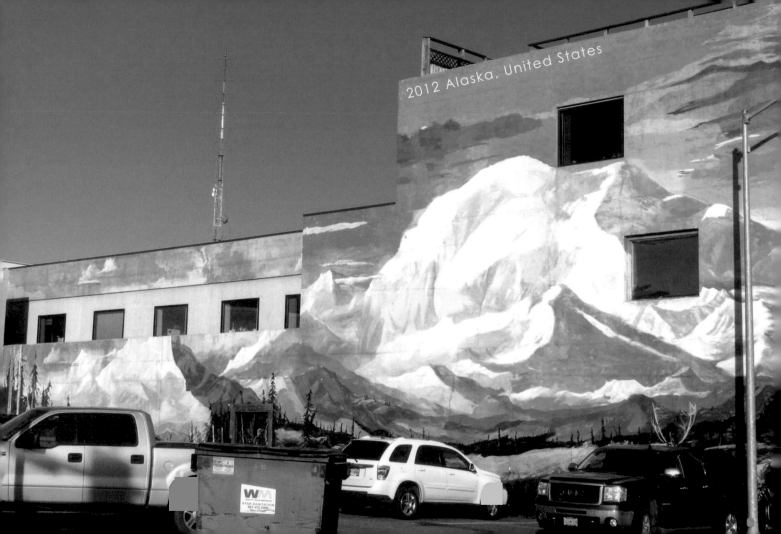

2012 Alaska, United States

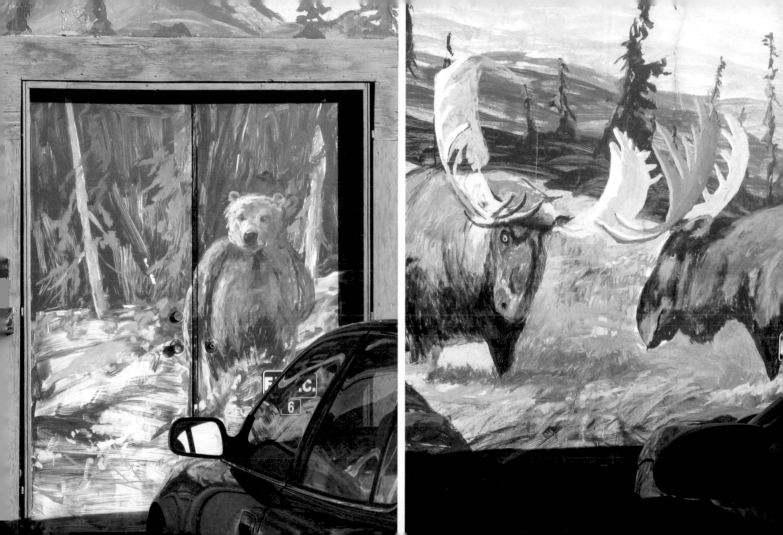

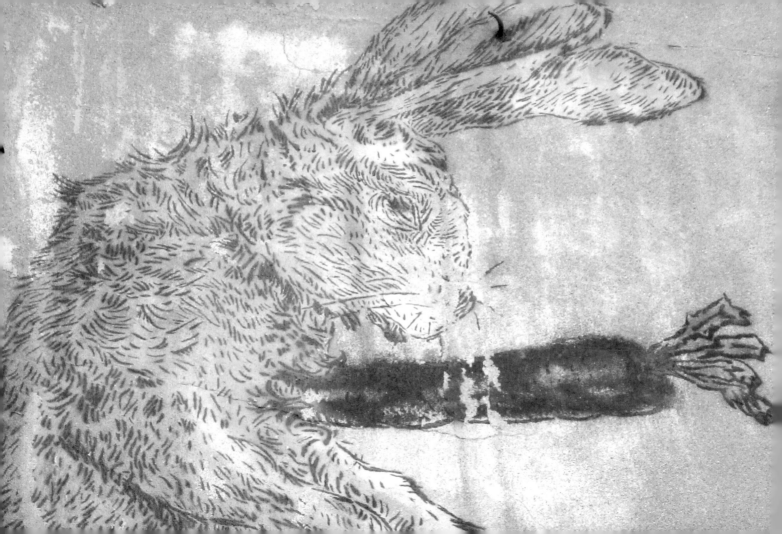

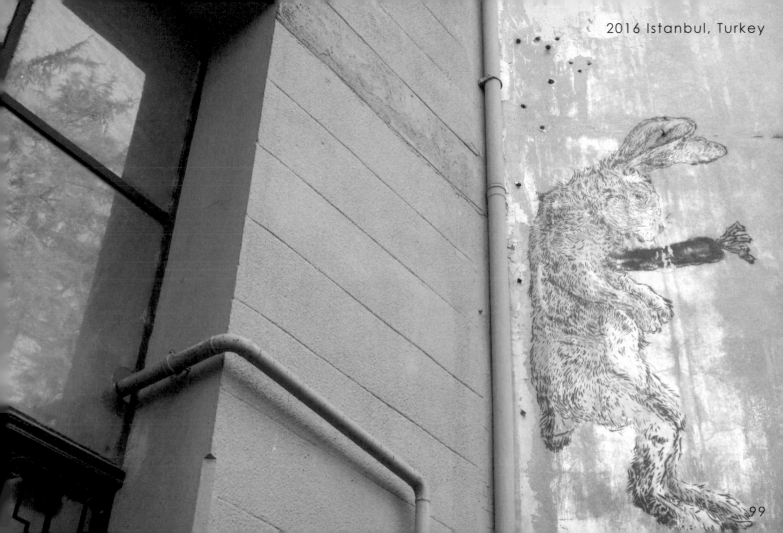

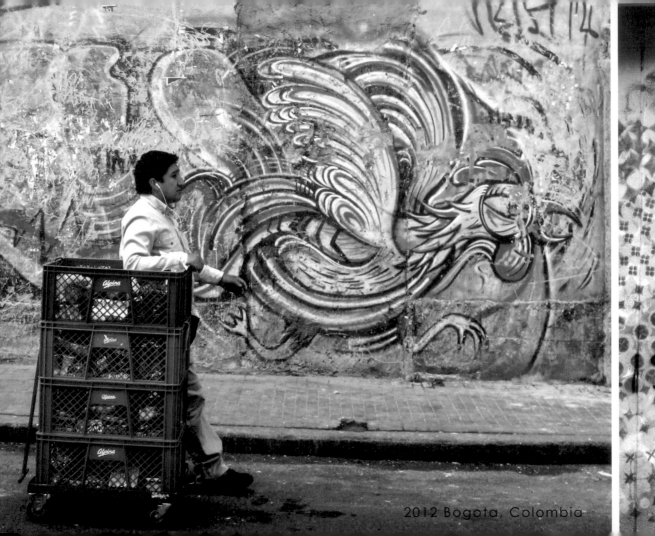

2012 Bogota, Colombia

ISTO X Y

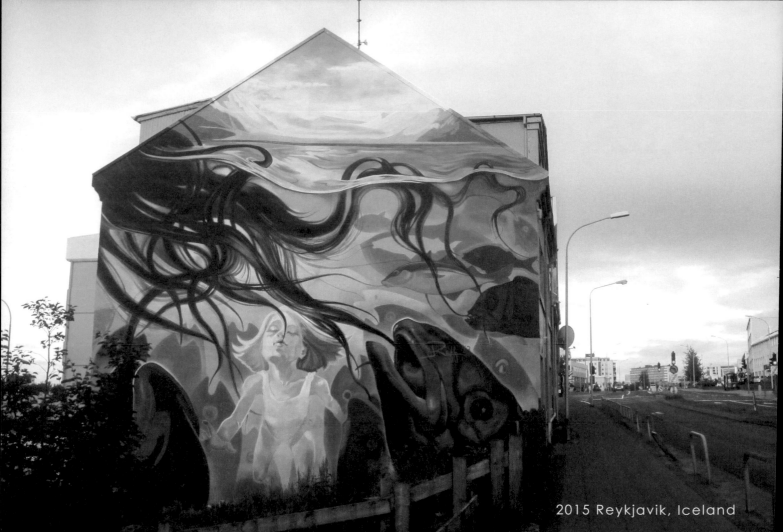

2015 Reykjavik, Iceland

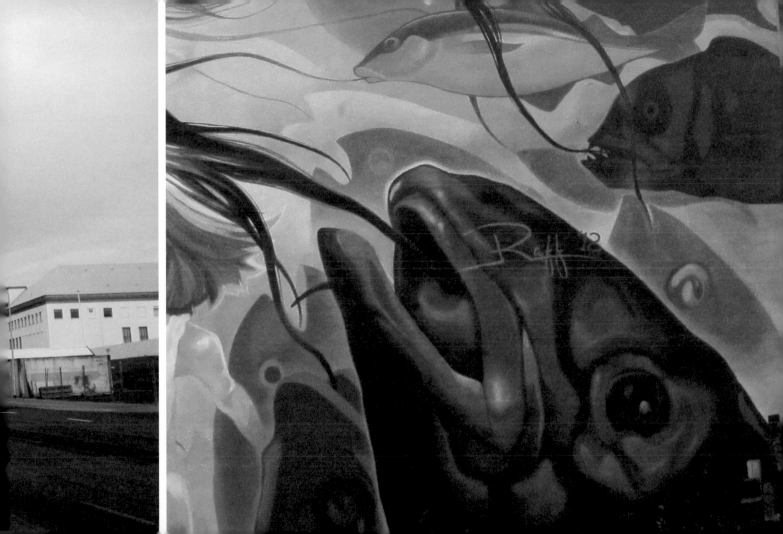

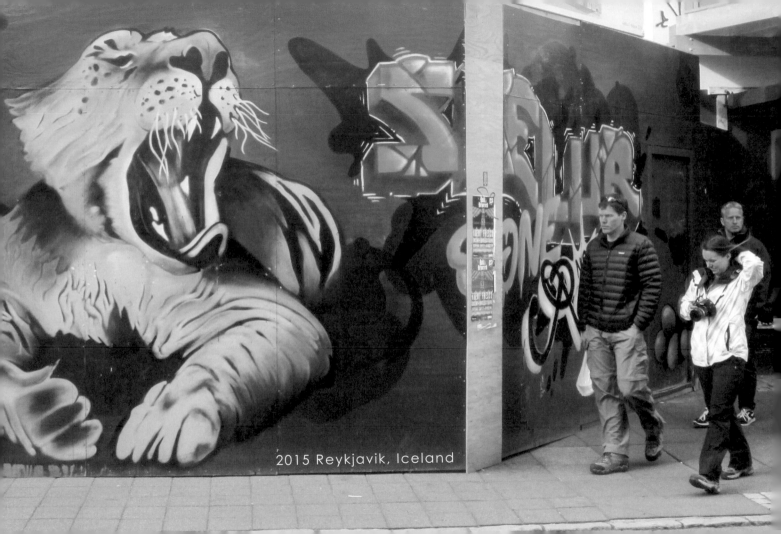

2015 Reykjavik, Iceland

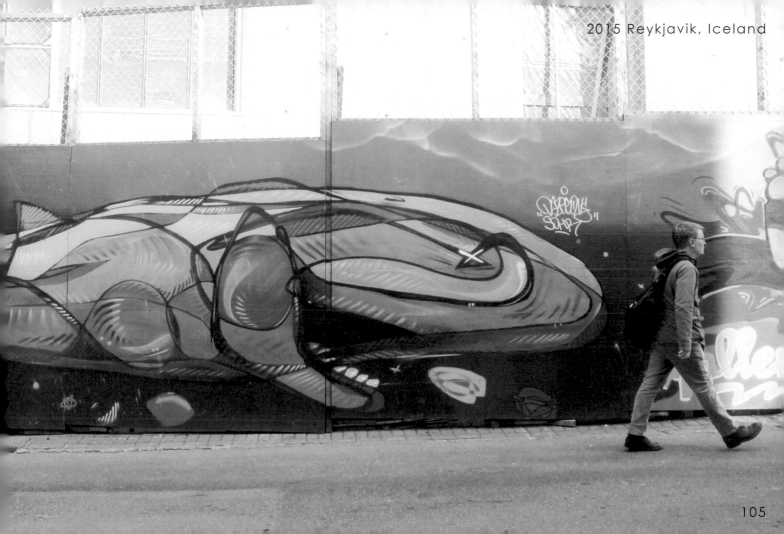

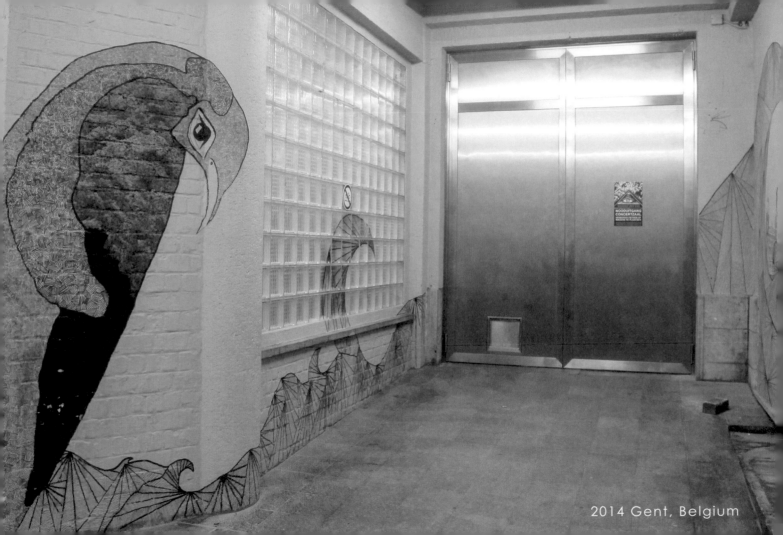

2014 Gent, Belgium

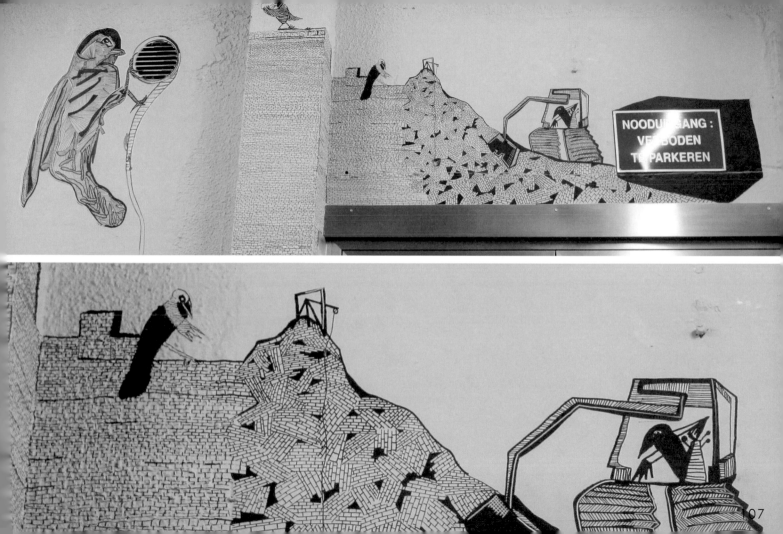

107

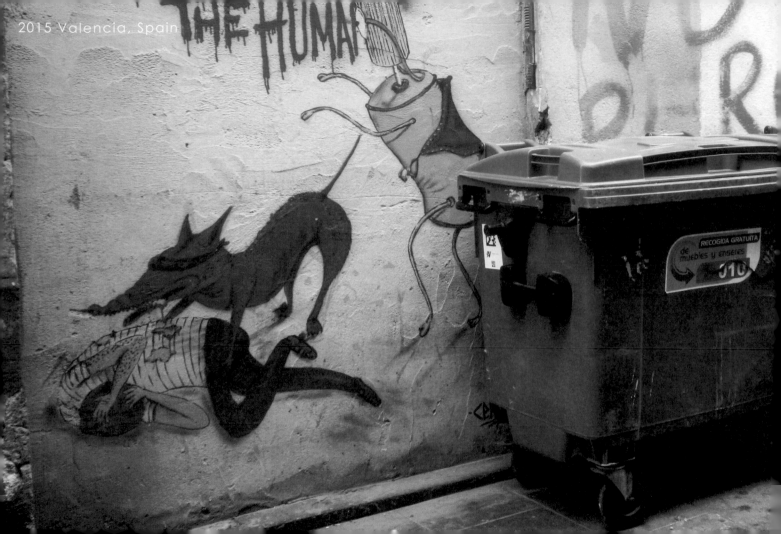
2015 Valencia, Spain

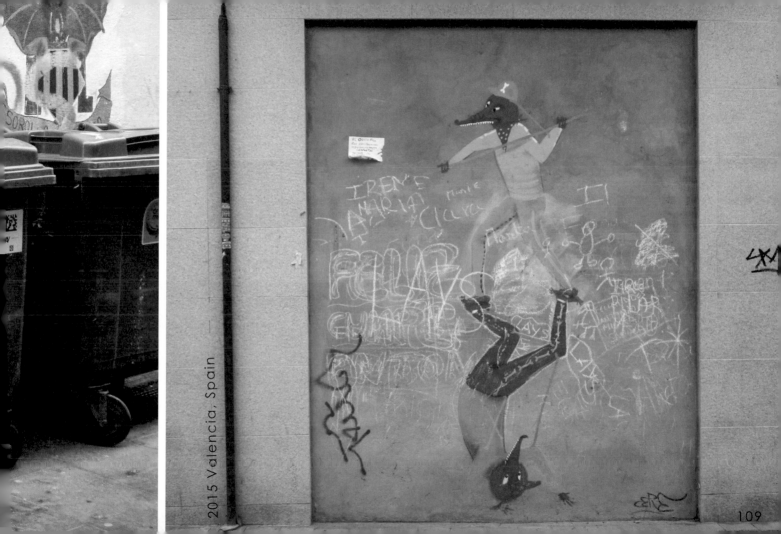

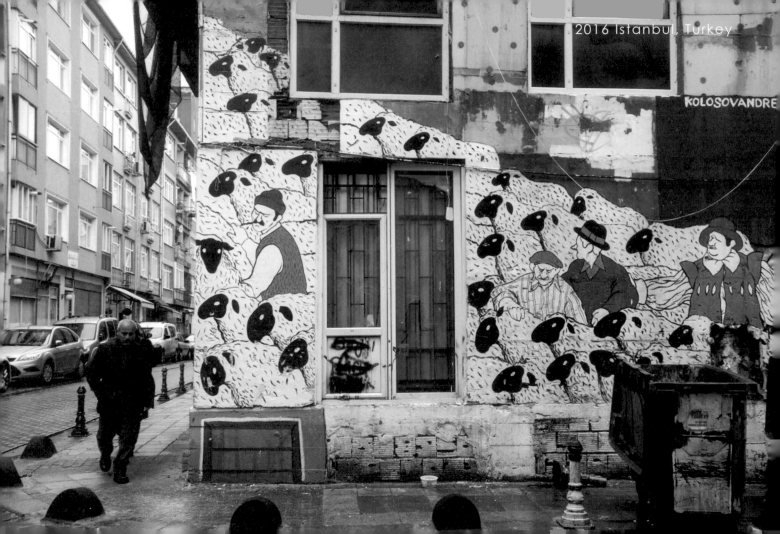

KOLOSOVANDRE

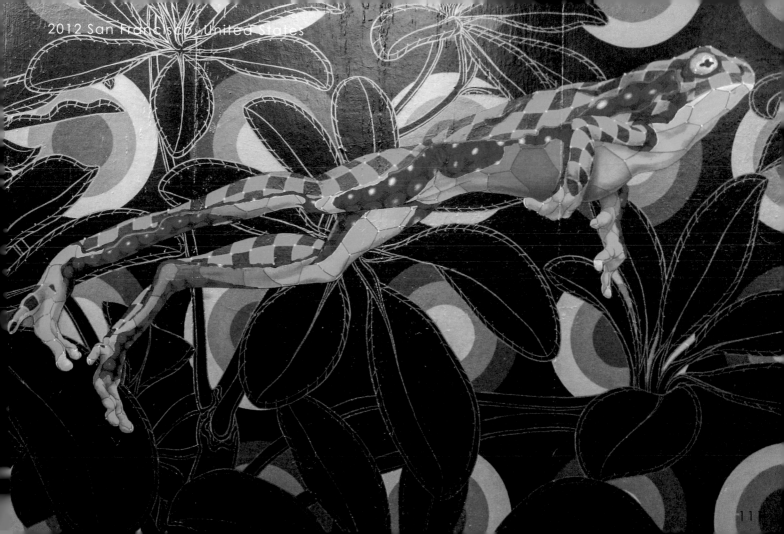

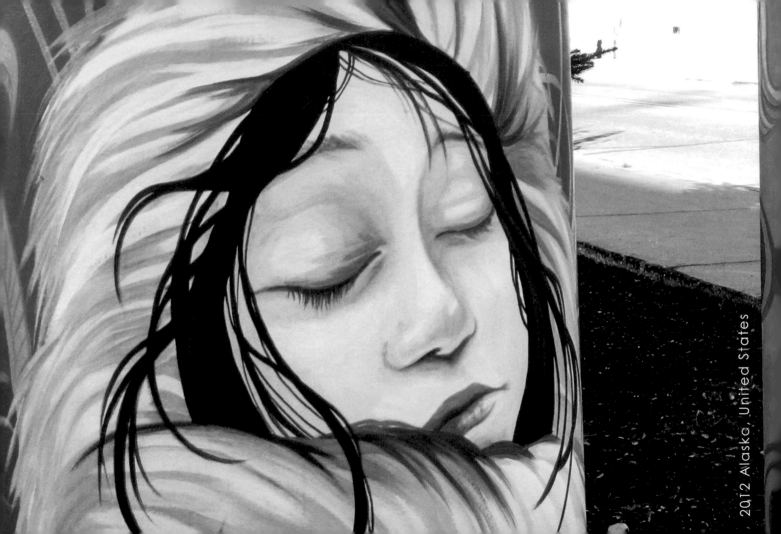

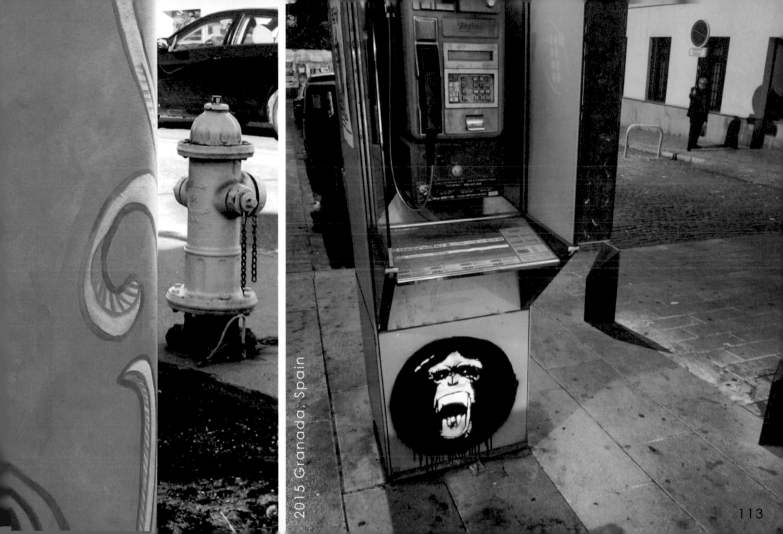

2015 Granada, Spain

113

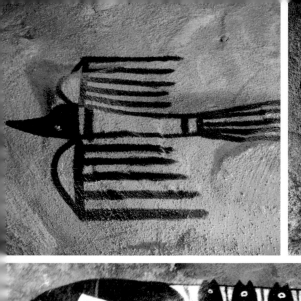
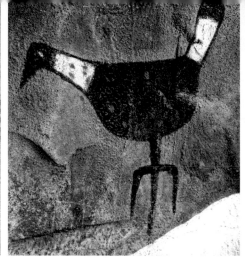
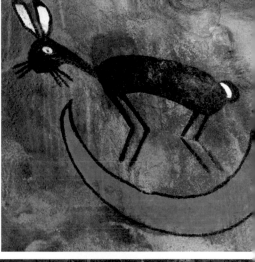
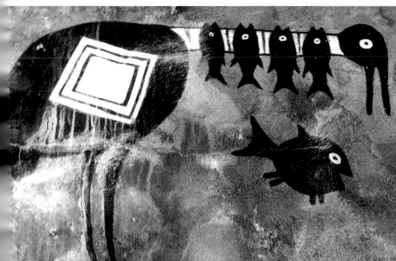
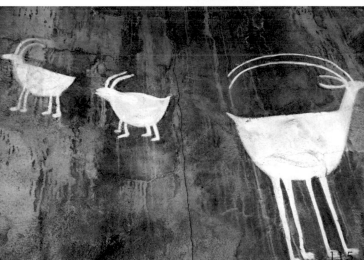

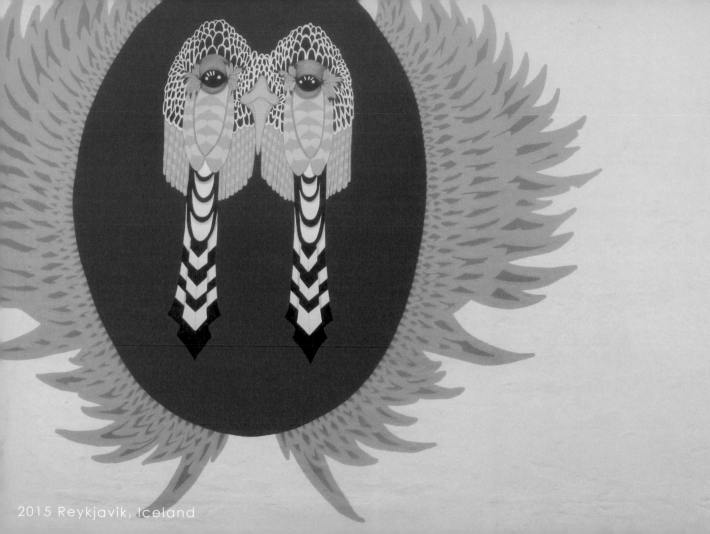

2015 Reykjavik, Iceland

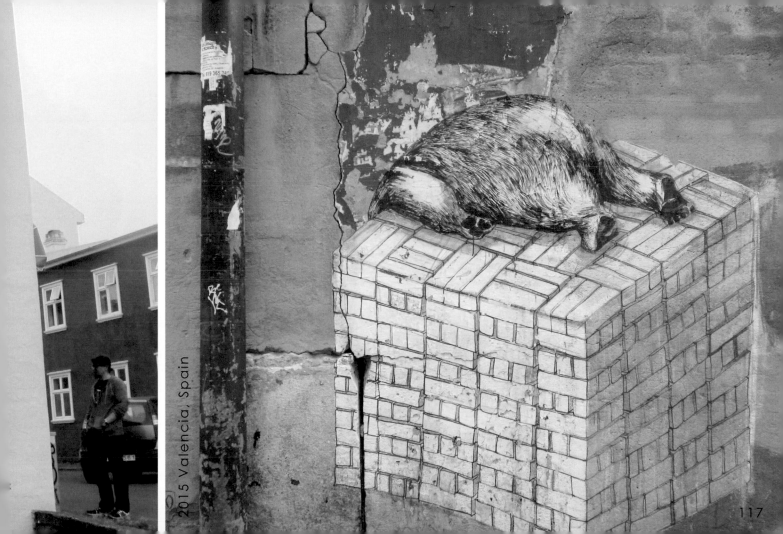

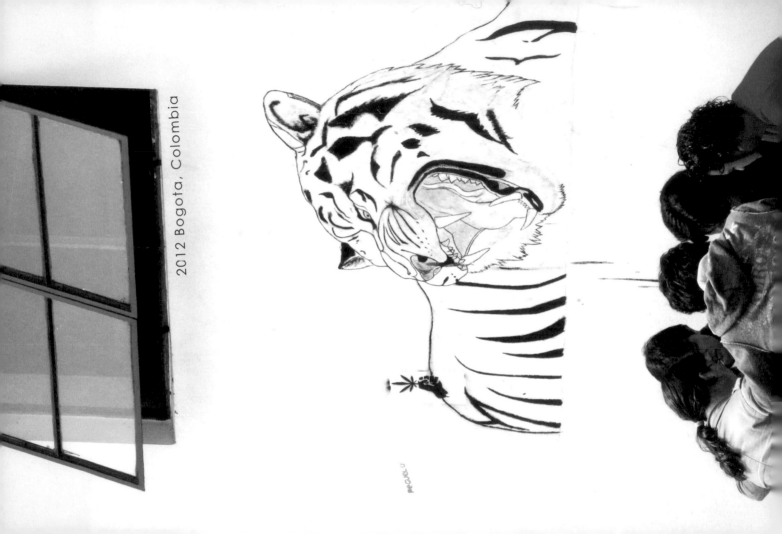

2012 Bogota, Colombia

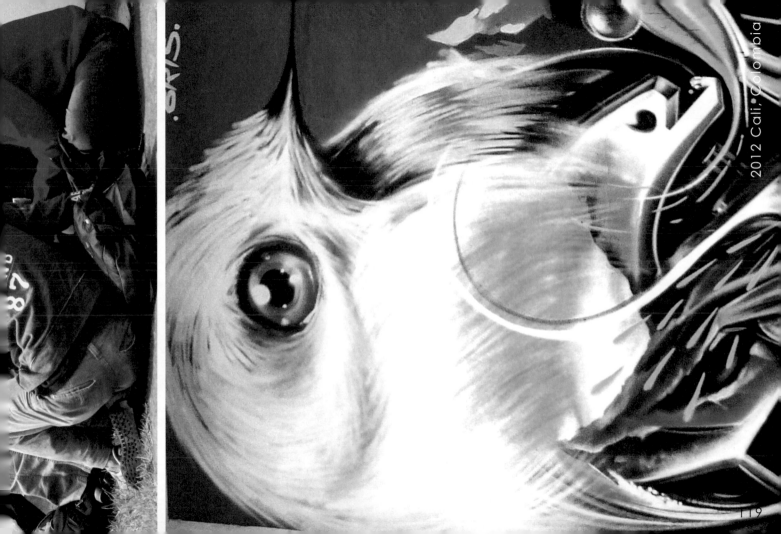

.CRIS.

87

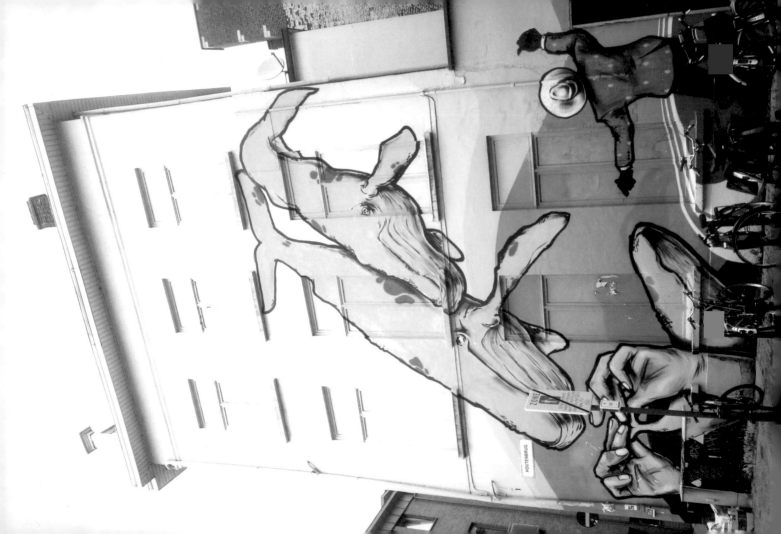

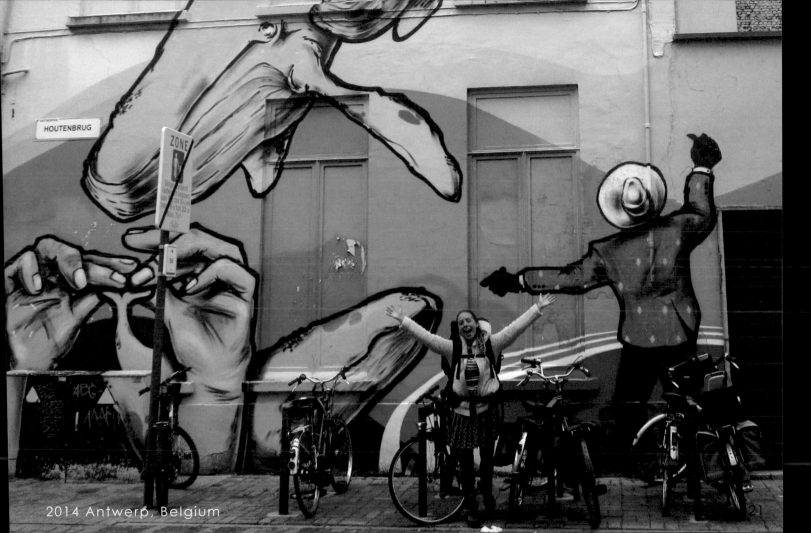

2014 Antwerp, Belgium

21

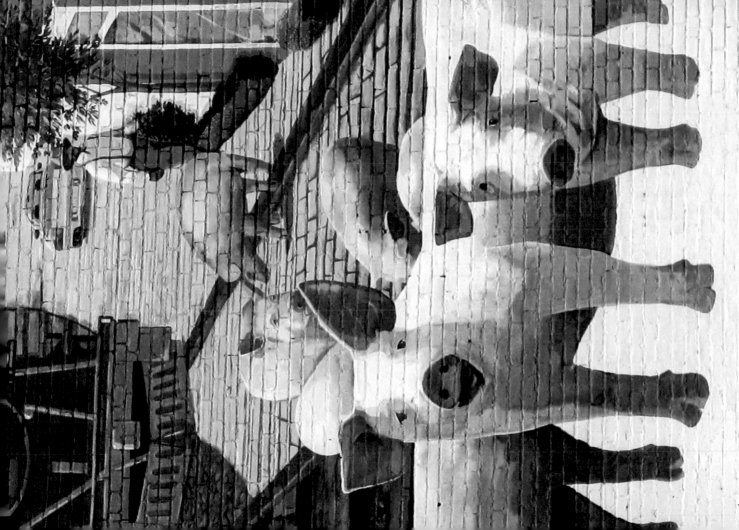

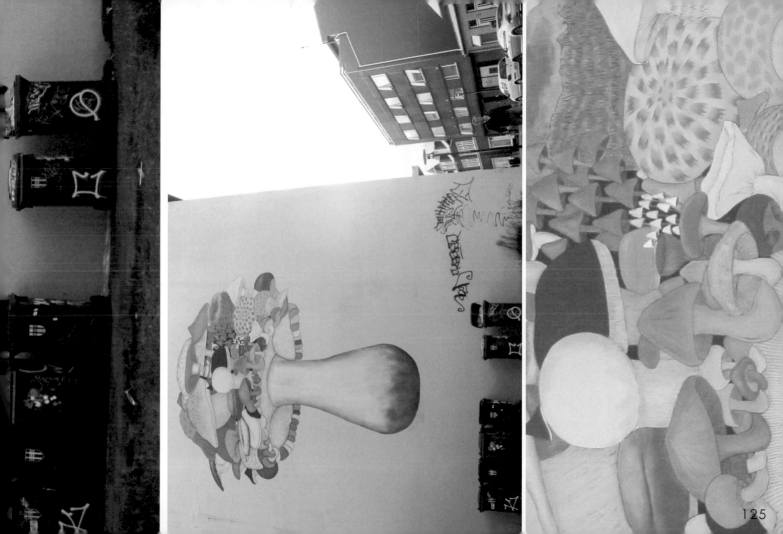

125

Life Style

Love the life you live, and
live the life you love.
By Bob Marley

關 於 生 活

愛自己的生活，用自己愛的方式
巴布・馬利

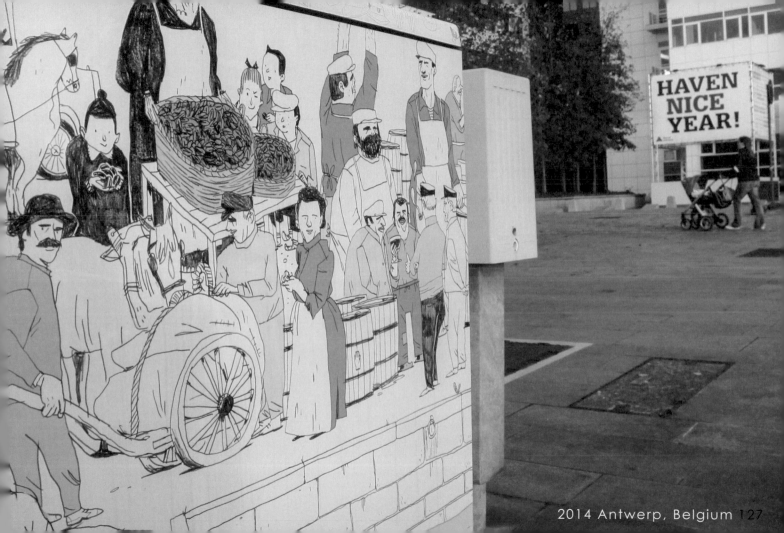

HAVEN NICE YEAR!

2014 Antwerp, Belgium 127

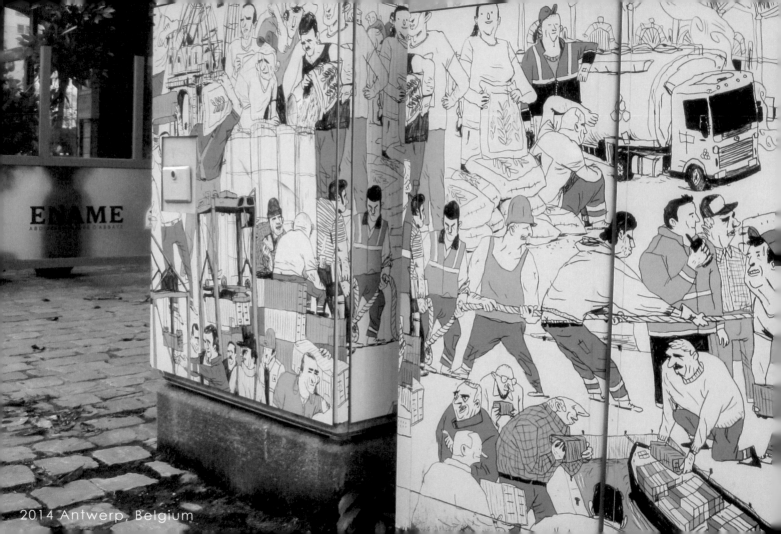

ENAME

2014 Antwerp, Belgium

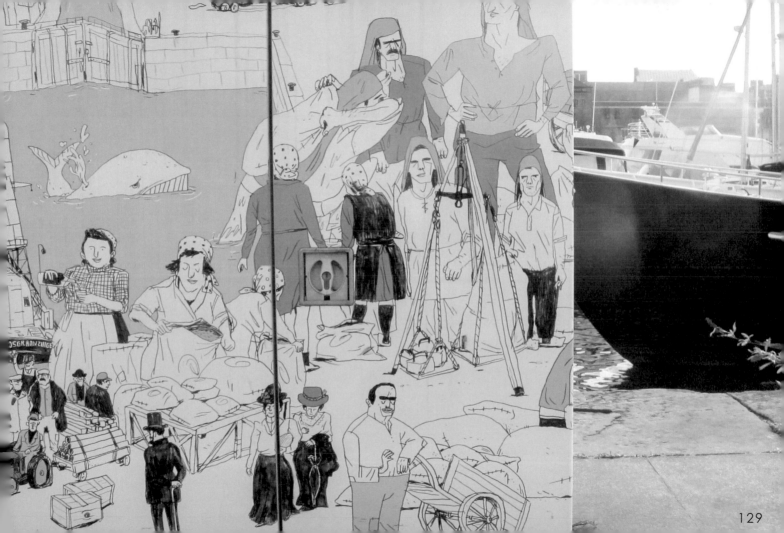

129

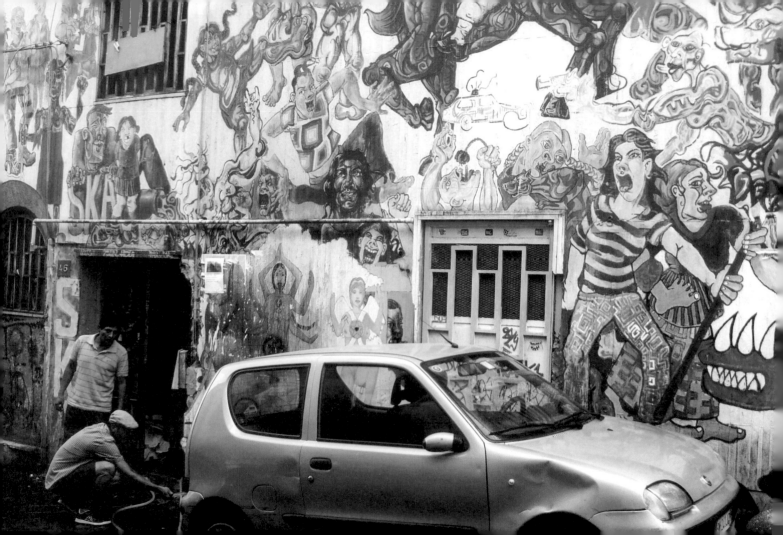

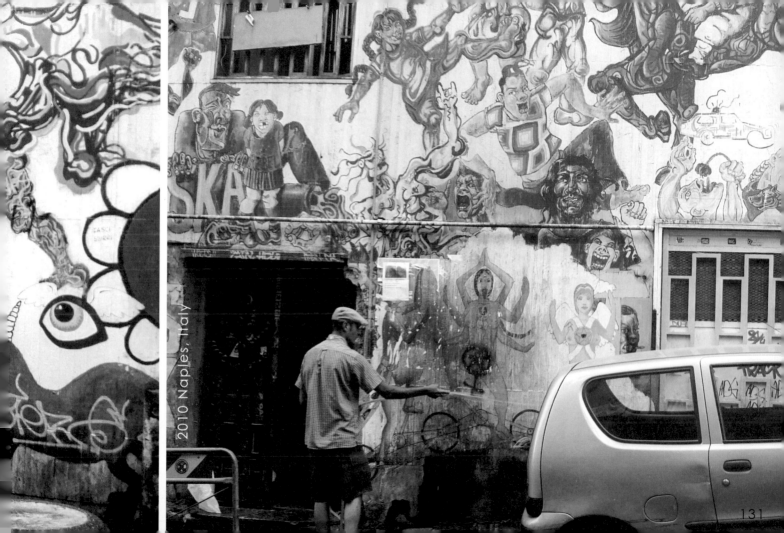

2010 Naples, Italy

131

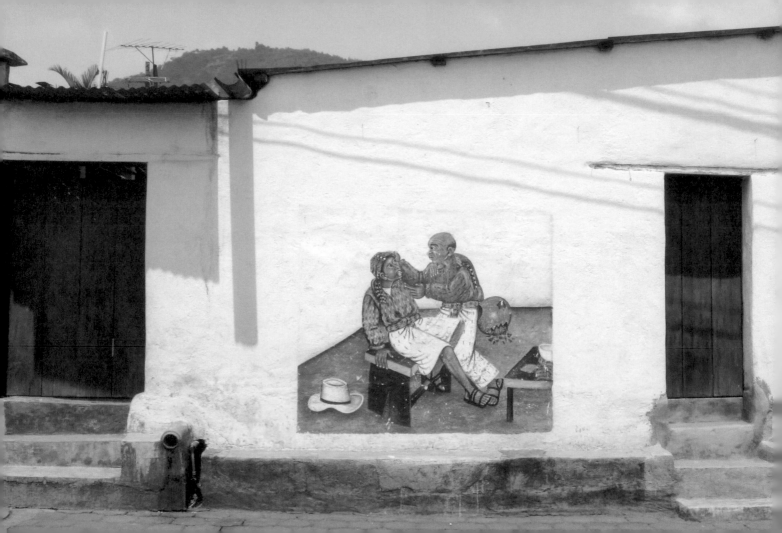

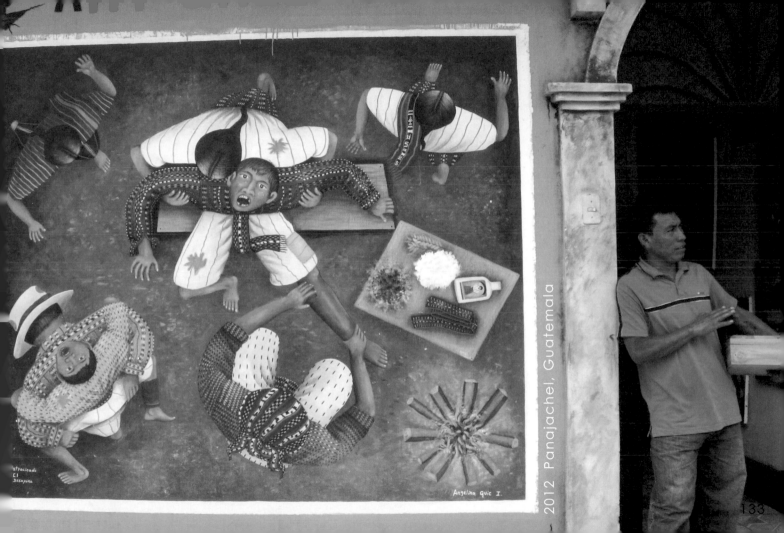

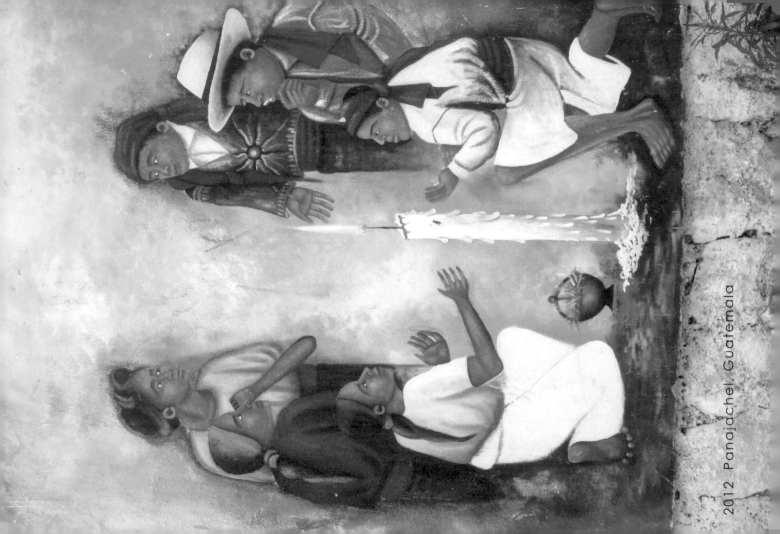

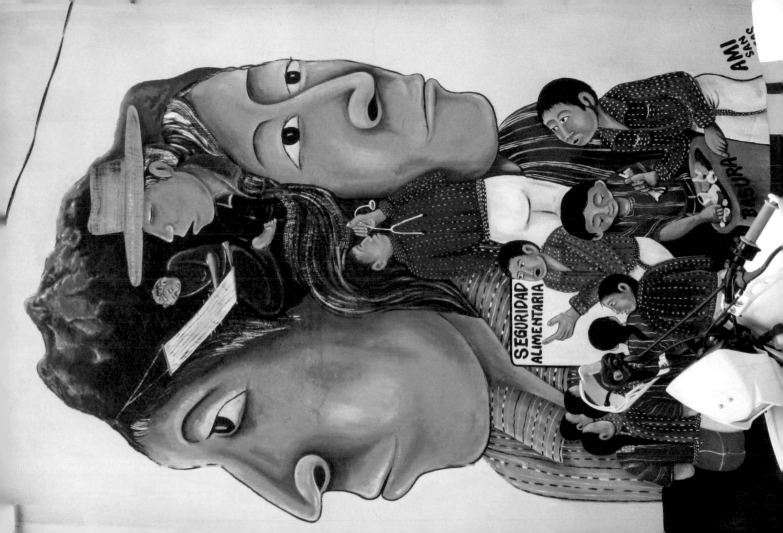

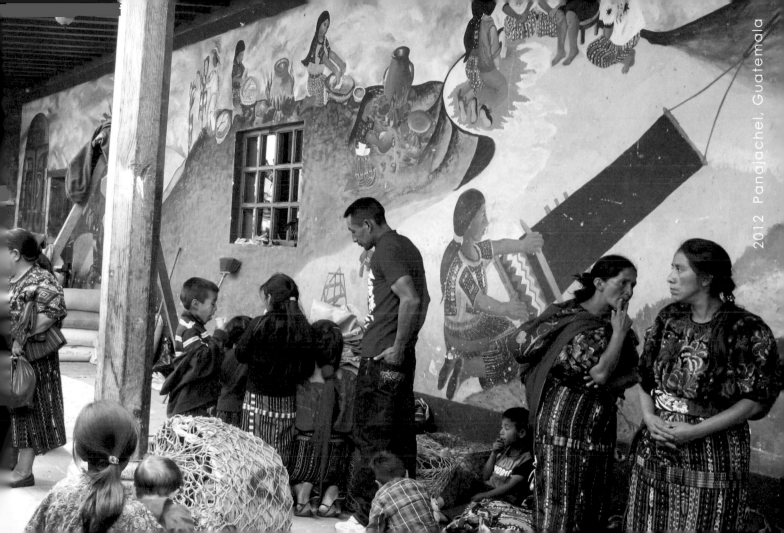

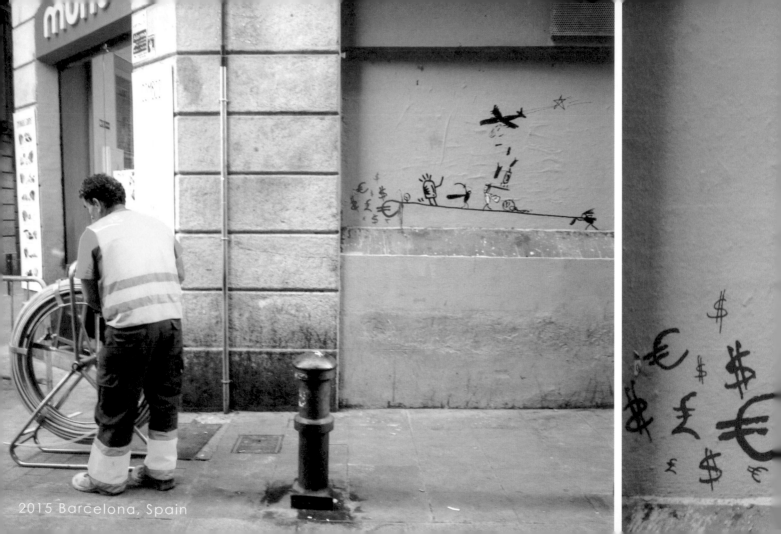

2015 Barcelona, Spain

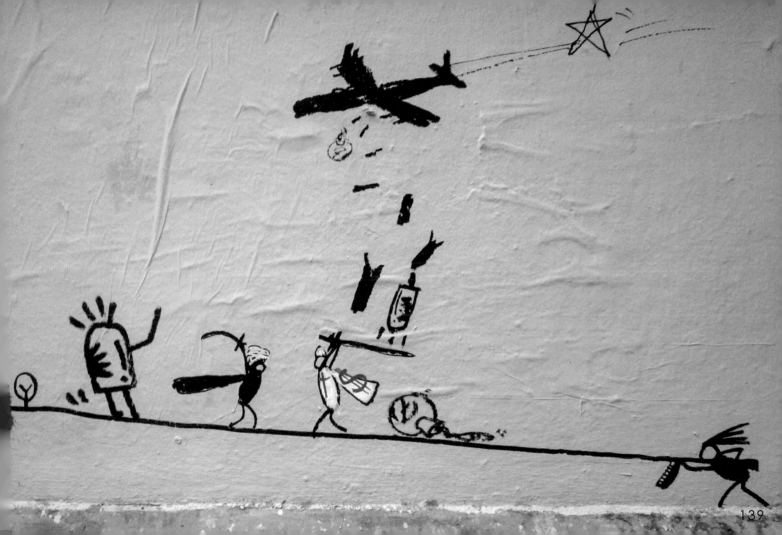

139

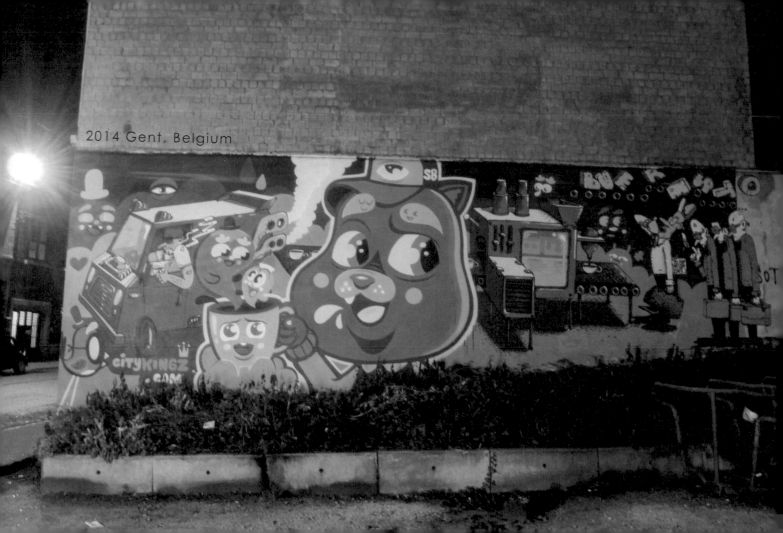

2014 Gent, Belgium

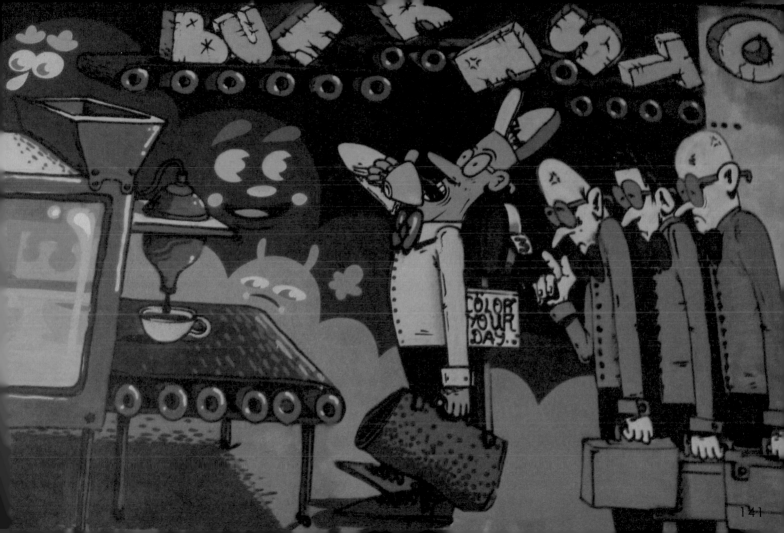

141

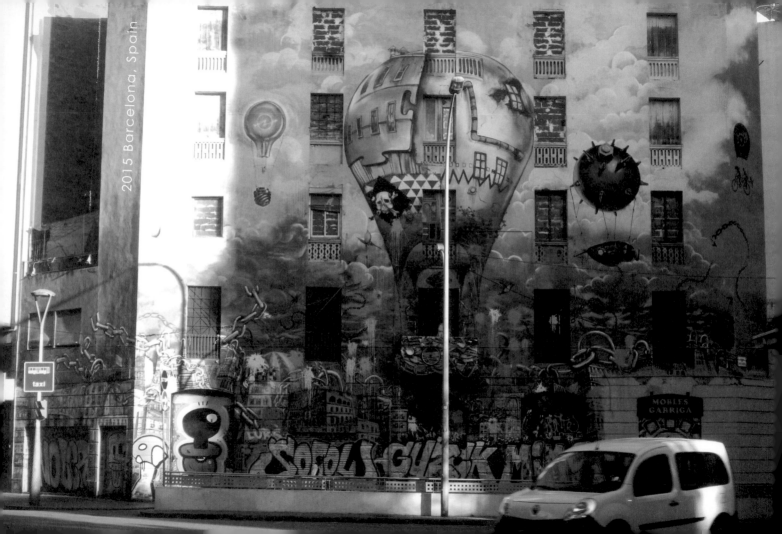

2015 Barcelona, Spain

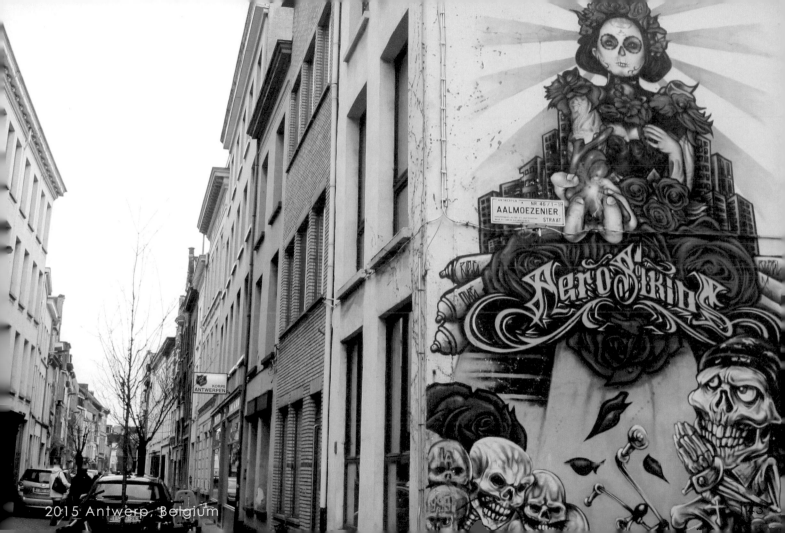

AALMOEZENIER STRAAT

2015 Antwerp, Belgium

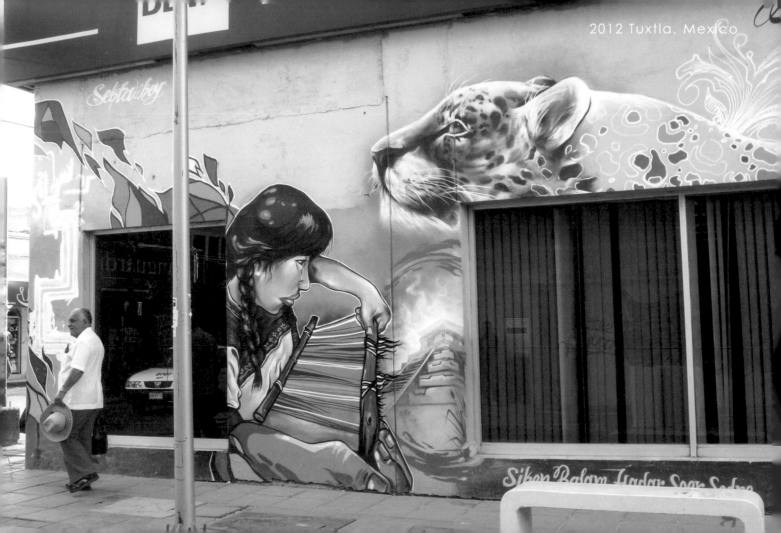
2012 Tuxtla, Mexico

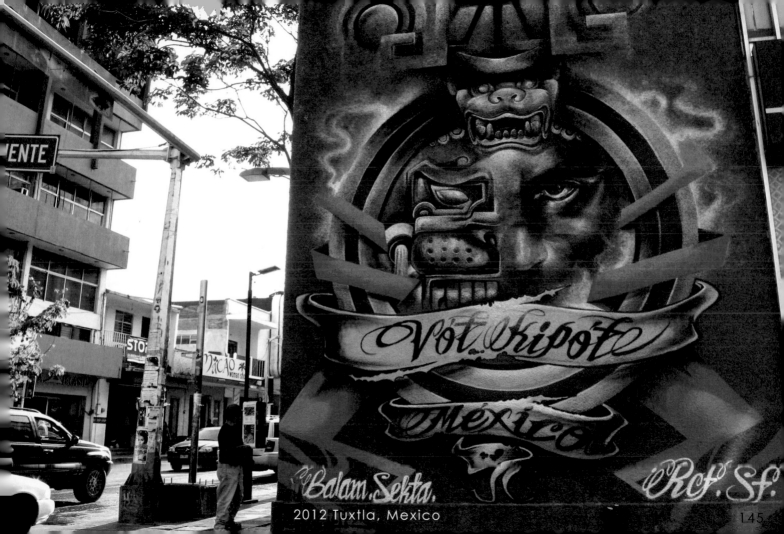

Vot..kipote
México

Balam Sekta. Rct. Sf.

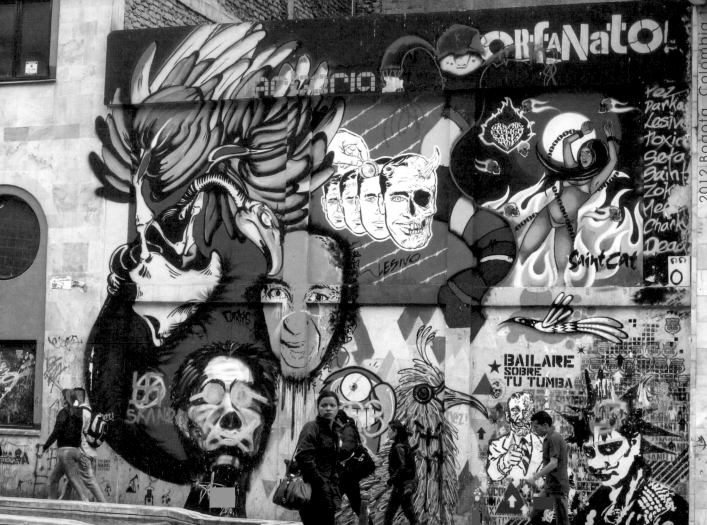

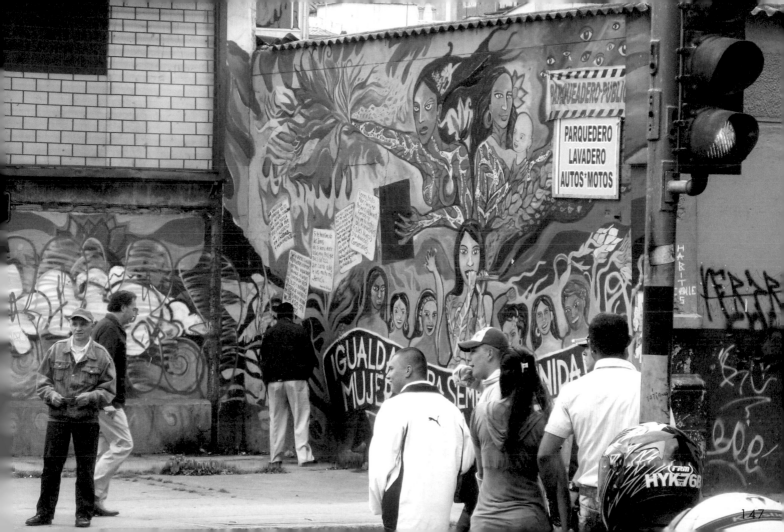

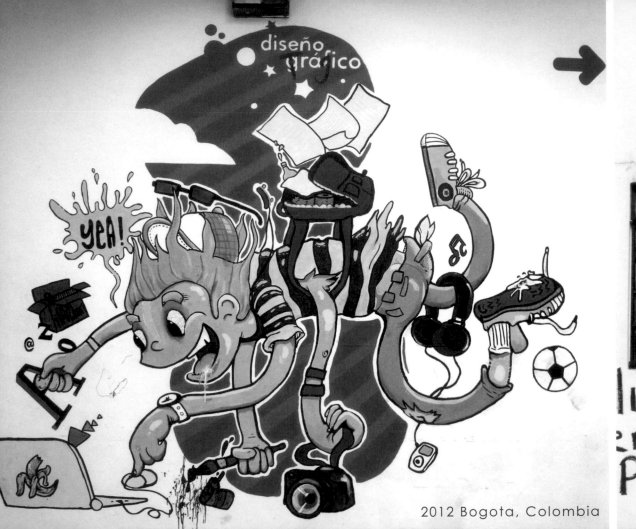

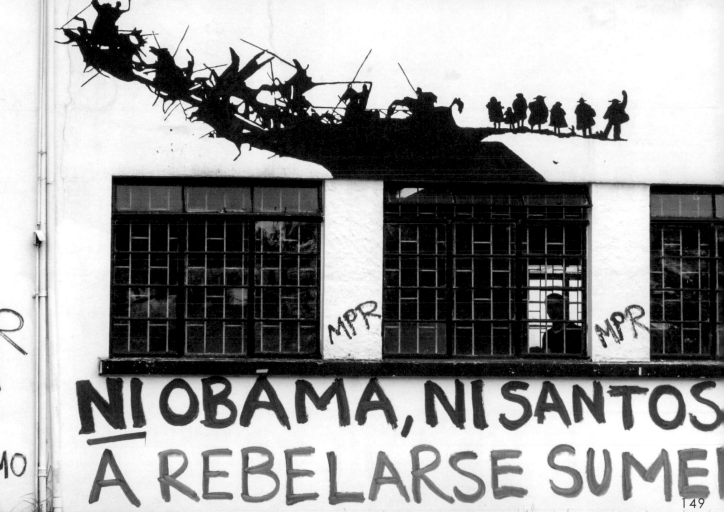

MPR
CHA
POR
*ALISMO

MPR

MPR

NI OBÁMA, NI SANTOS
A REBELARSE SUME

149

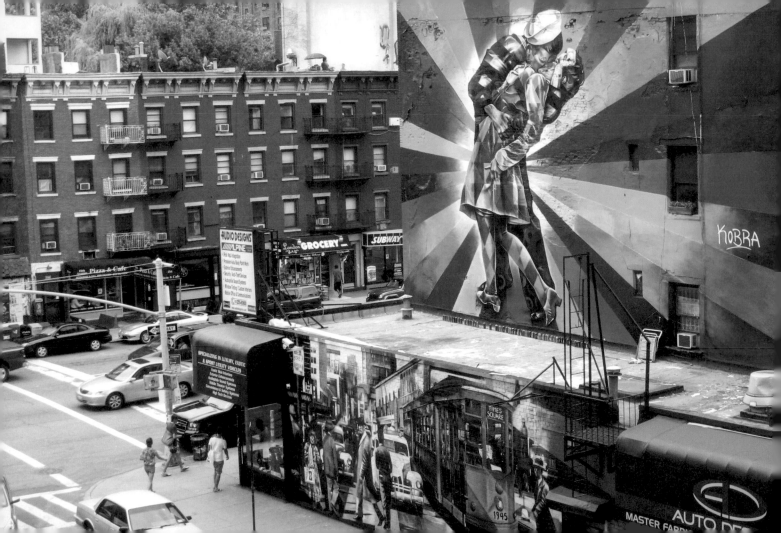

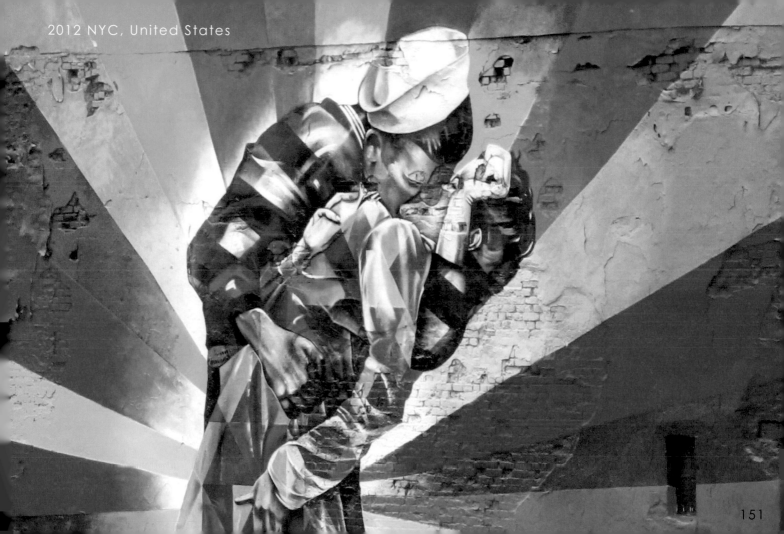

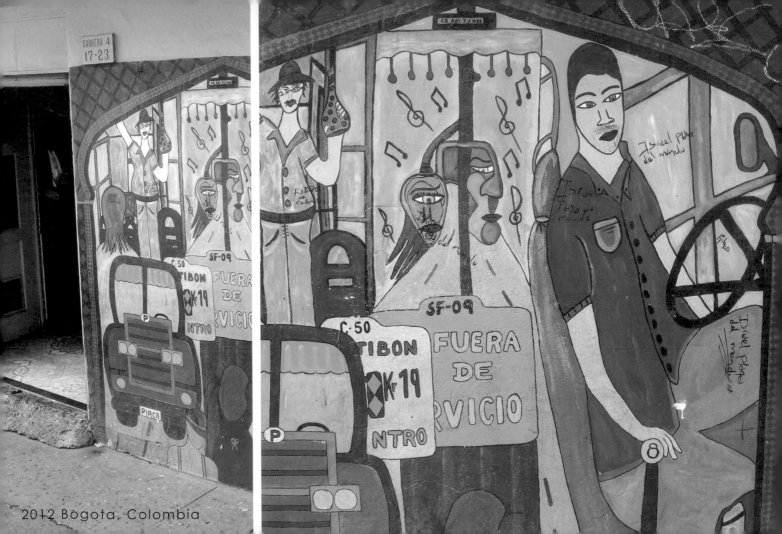

2012 Bogota, Colombia

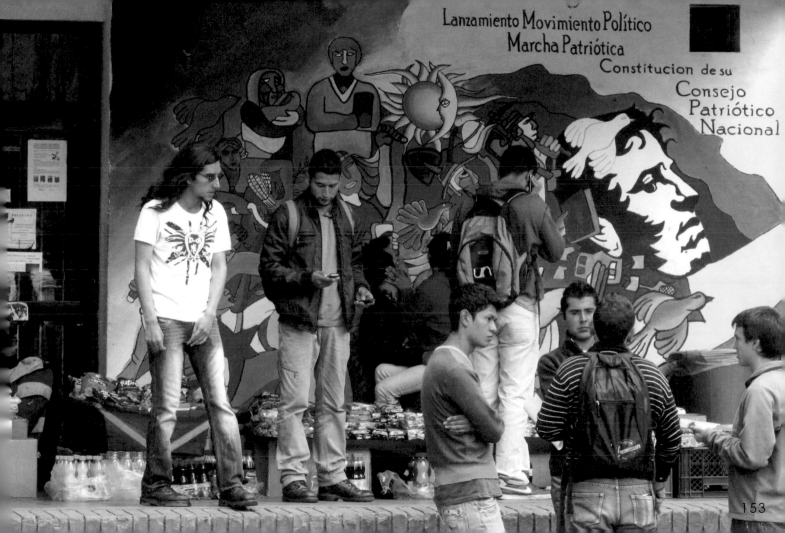

153

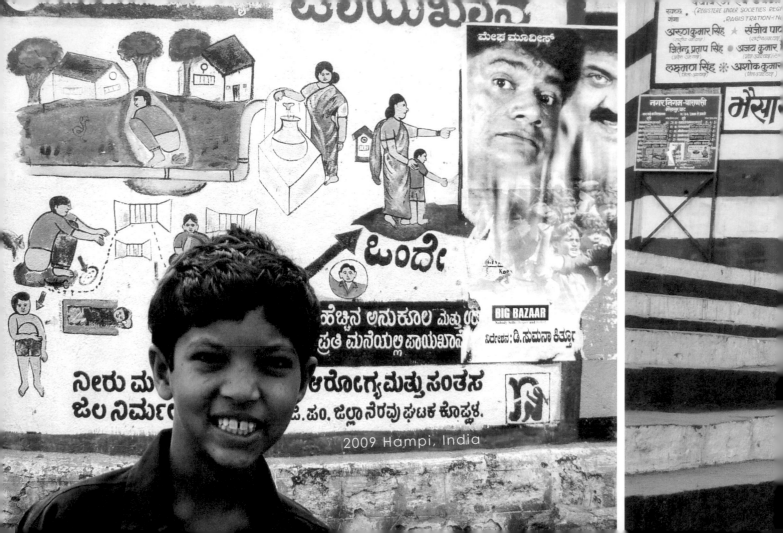

2009 Hampi, India

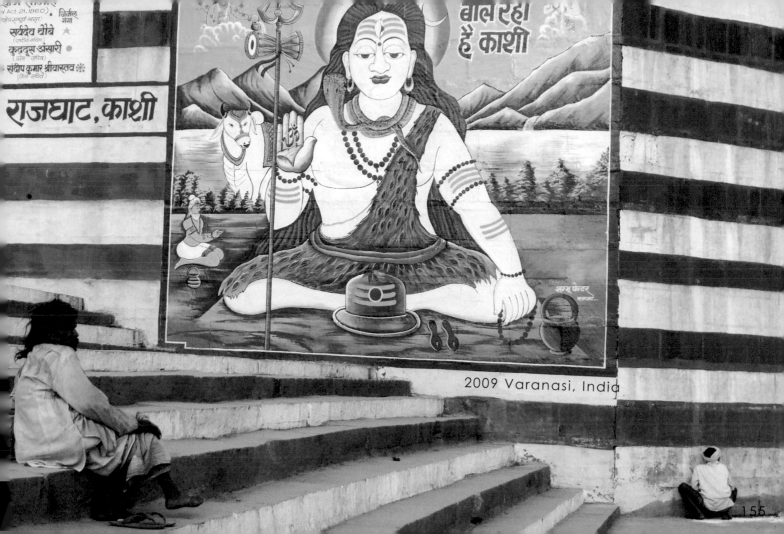

2009 Varanasi, India

155

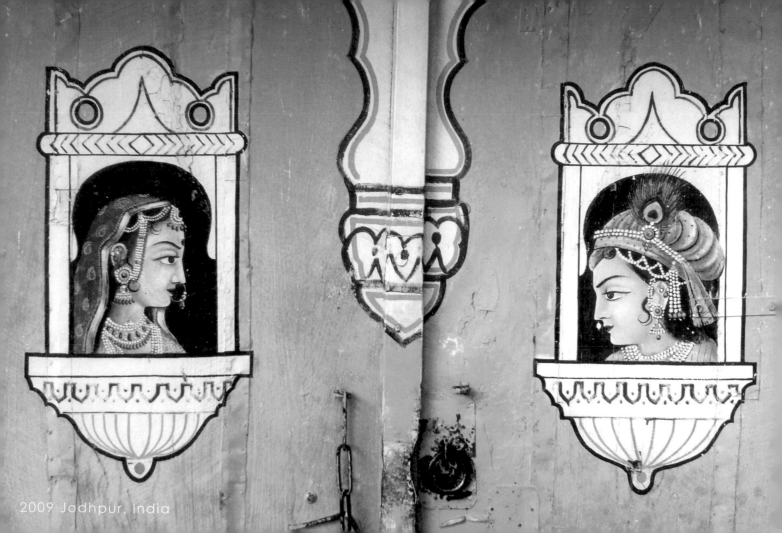

2009 Jodhpur, India

वाह घर "पारस"

M÷ 9993388803

पाल सिंह

157

2009 Udaipur, India

श्रीमेश्वर मंद

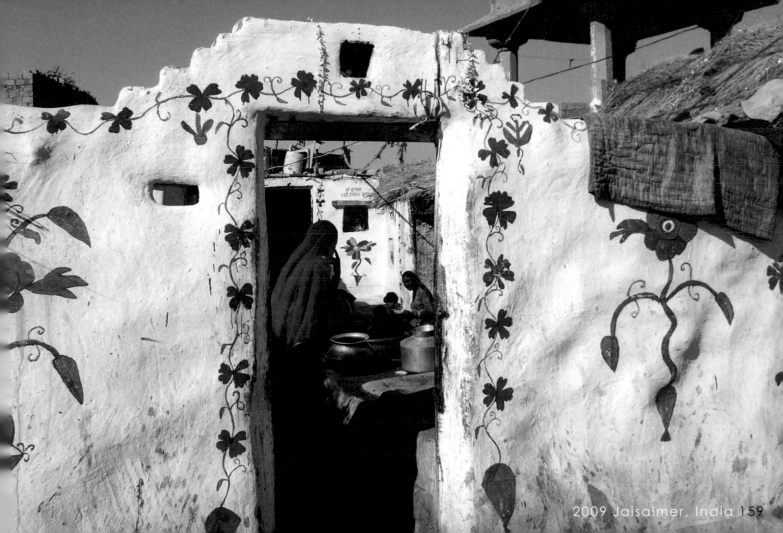

2009 Jaisalmer, India 159

2012 Panajachel, Guatemala

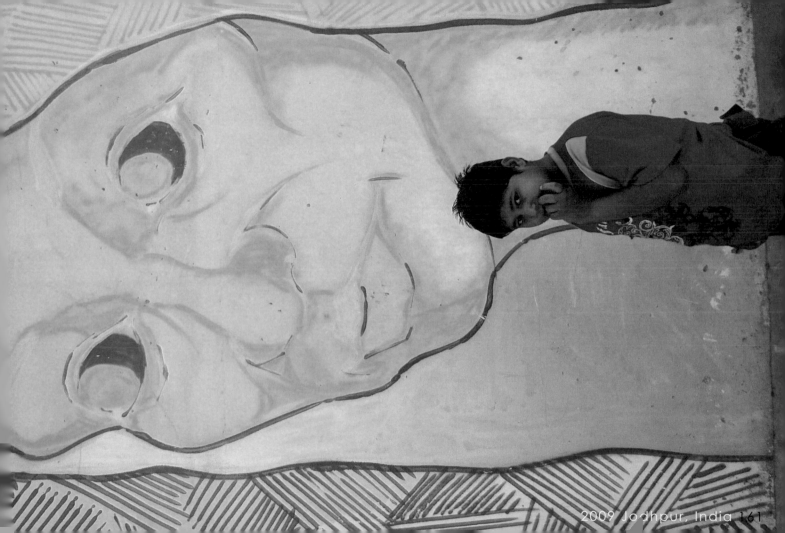

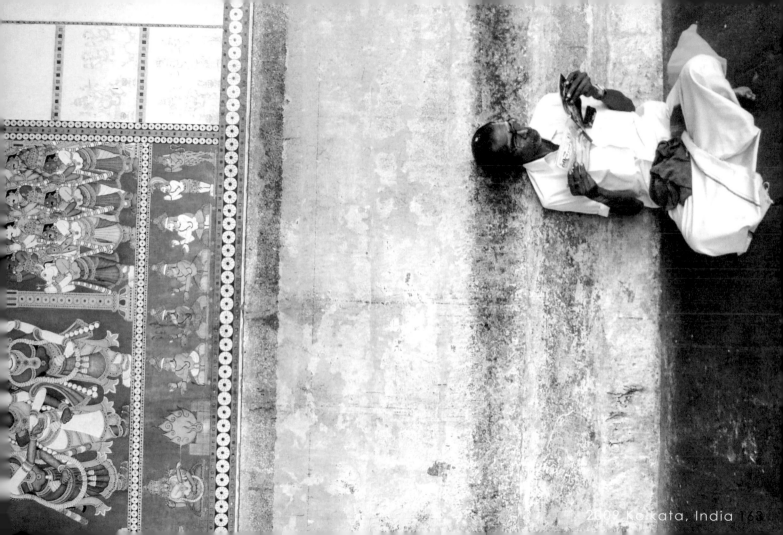

2009 Kolkata, India 161

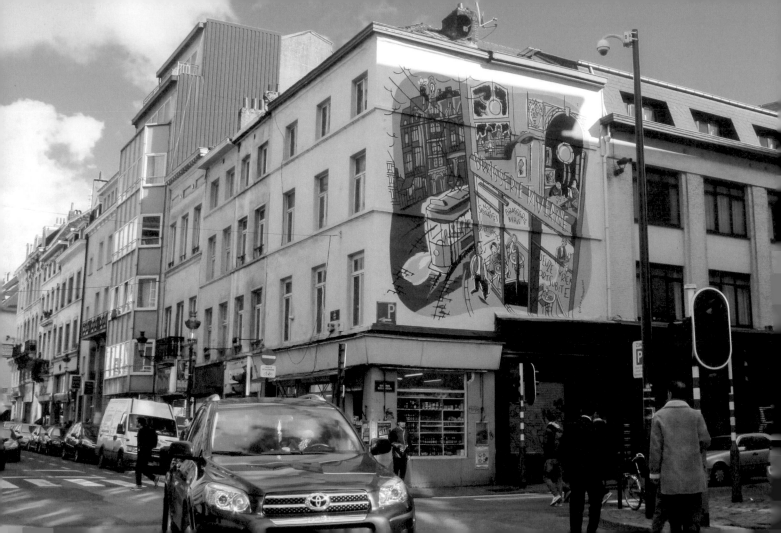

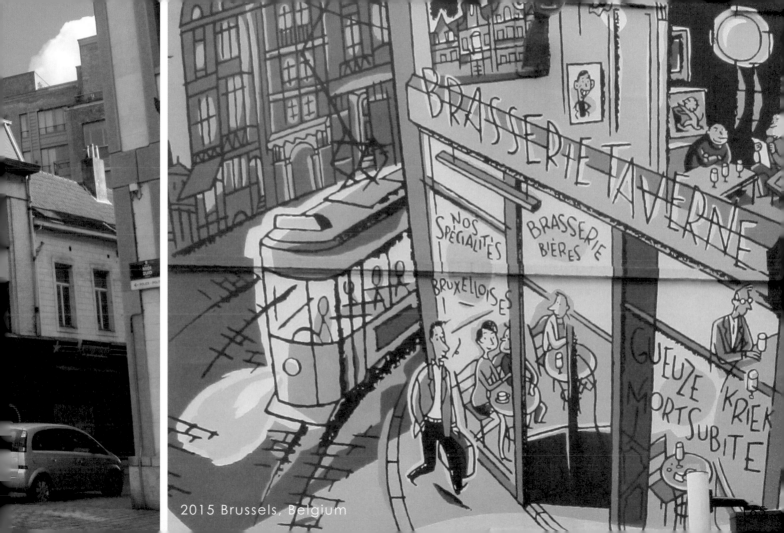

2015 Brussels, Belgium

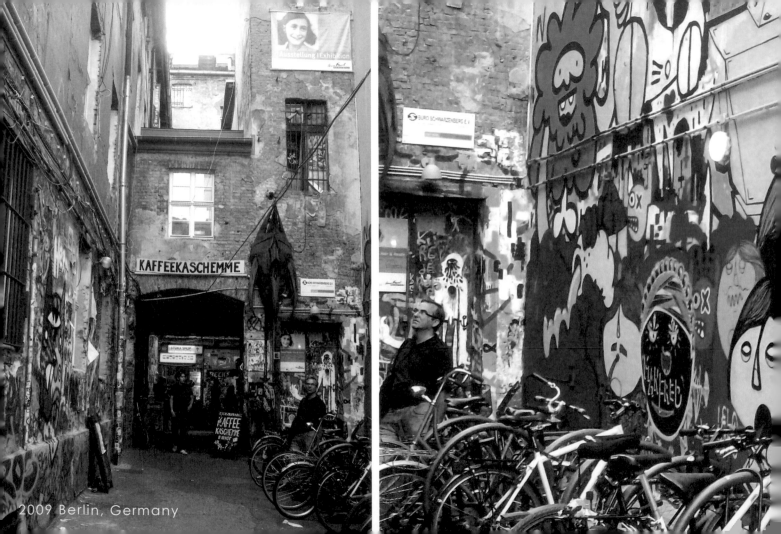

2009 Berlin, Germany

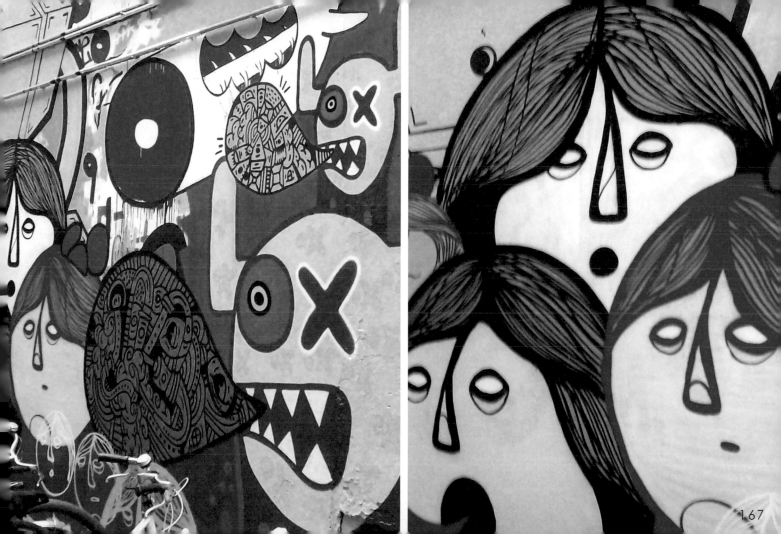

167

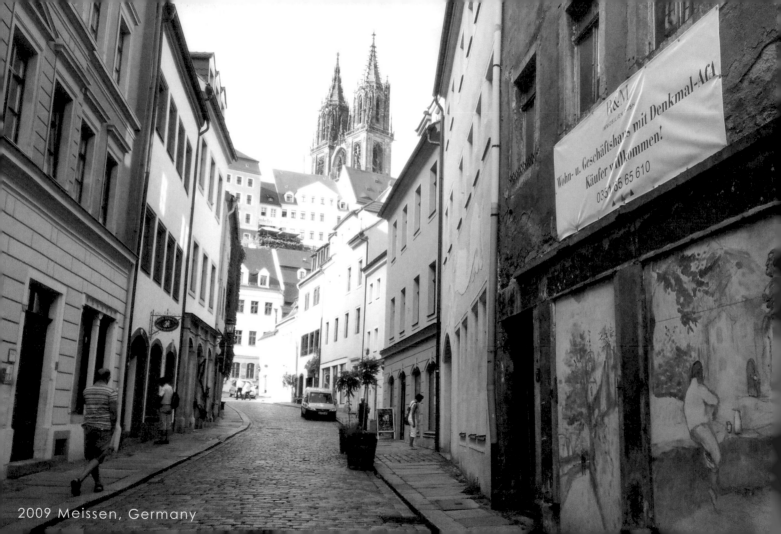

2009 Meissen, Germany

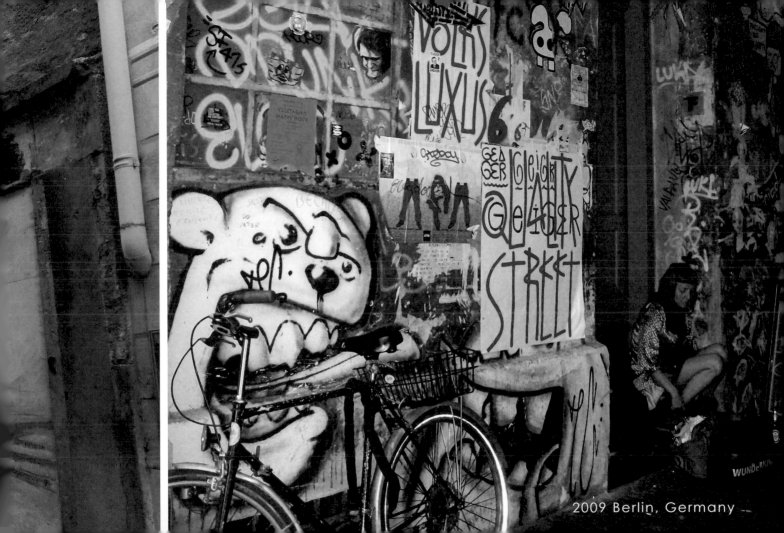

2009 Berlin, Germany

Different Ways

Either I will find a way, or I will make one.

By Philip Sidney

方法

我會找出方法，或是創造一個

菲力普‧席德尼

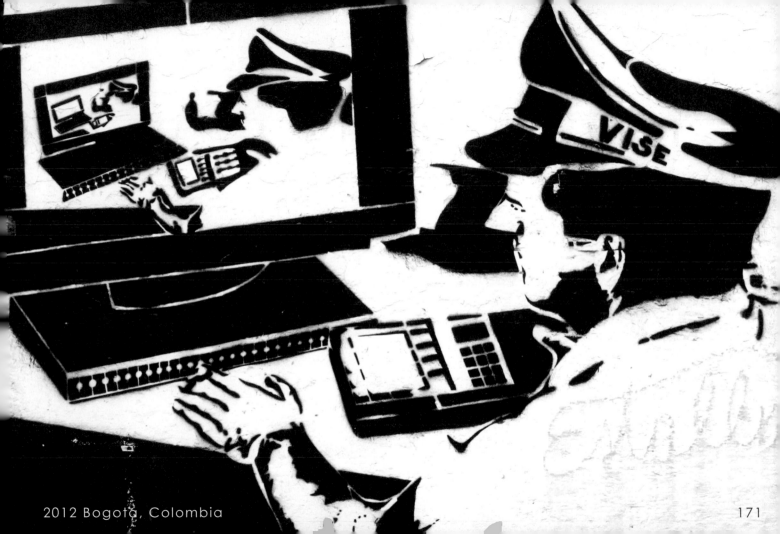

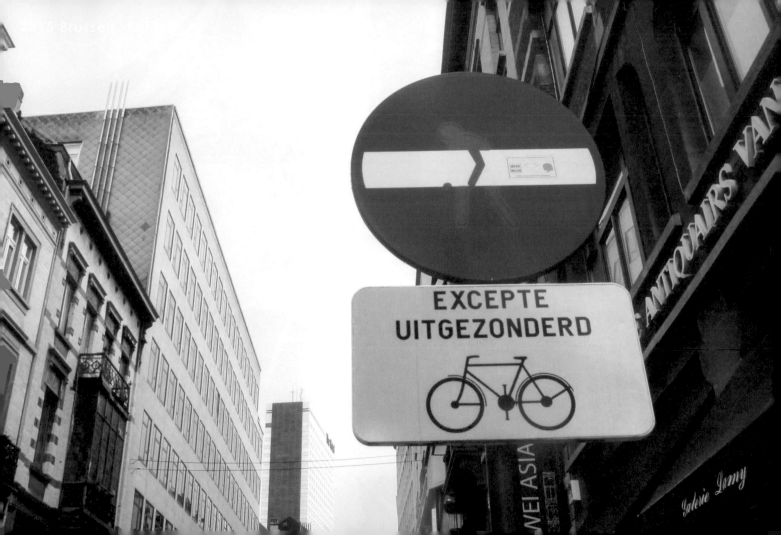

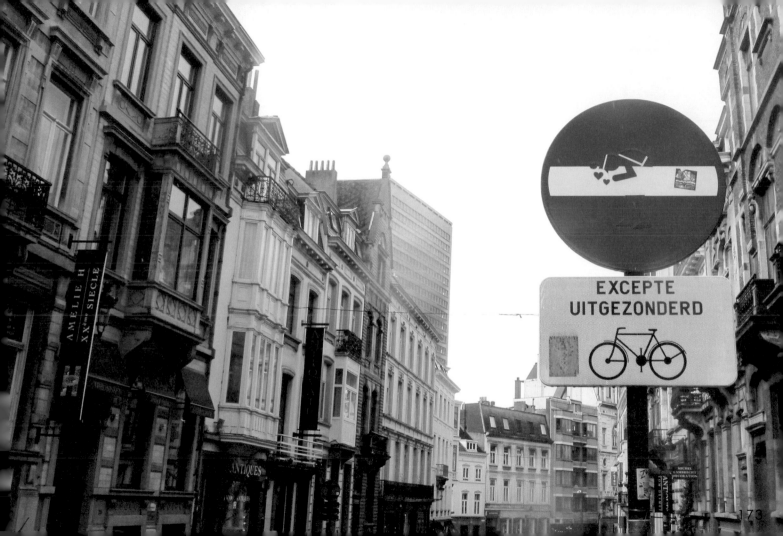

EXCEPTE
UITGEZONDERD

173

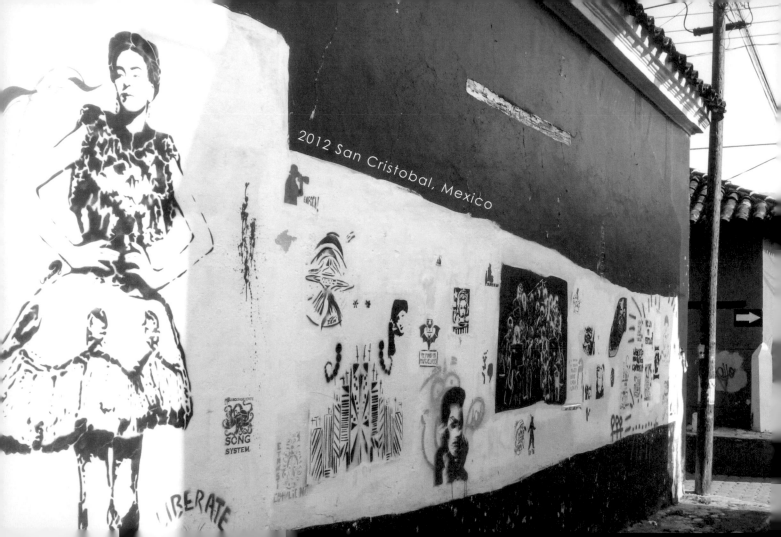

2012 San Cristobal, Mexico

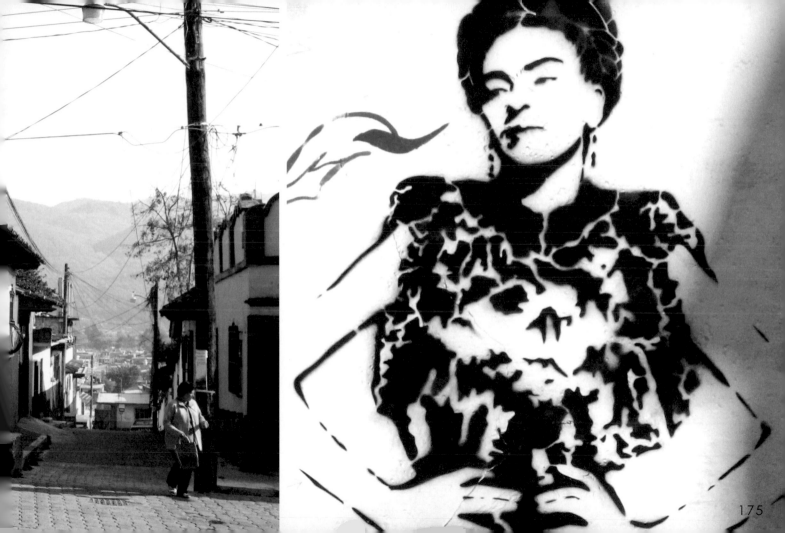

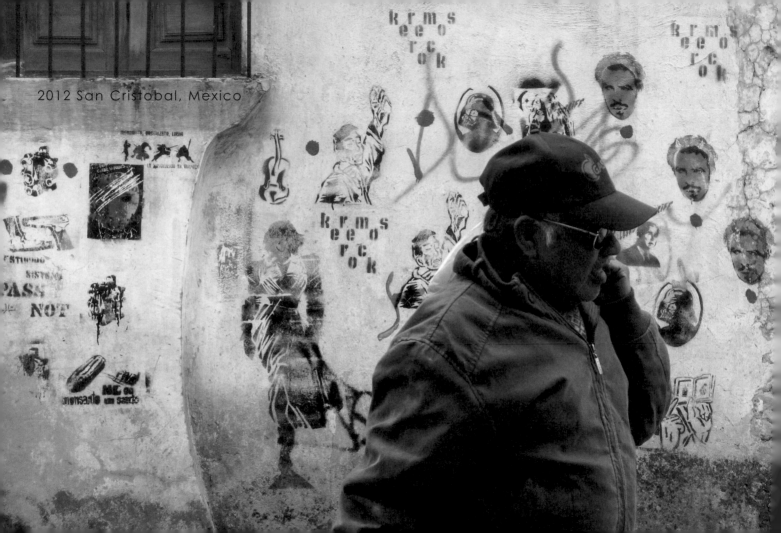

2012 San Cristobal, Mexico

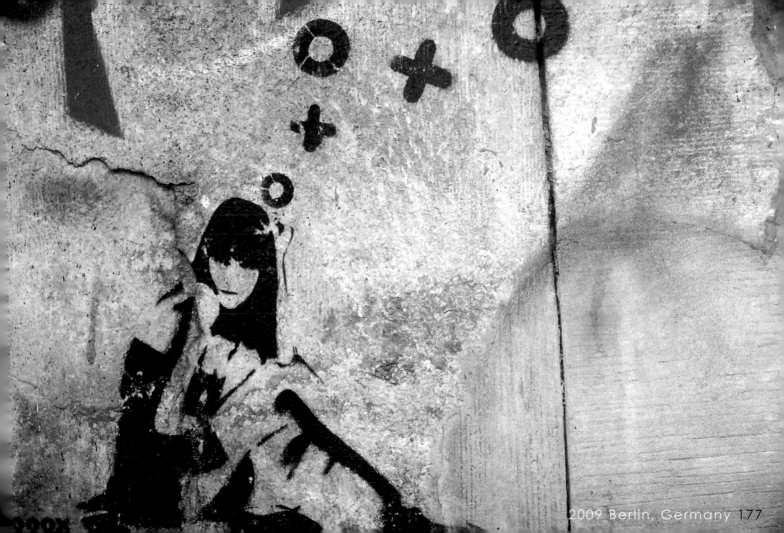

2009 Berlin, Germany 177

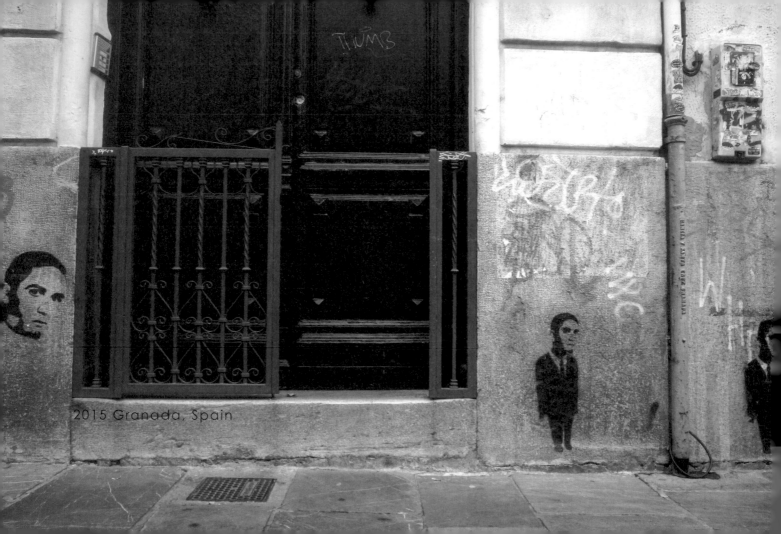

THUMB

2015 Granada, Spain

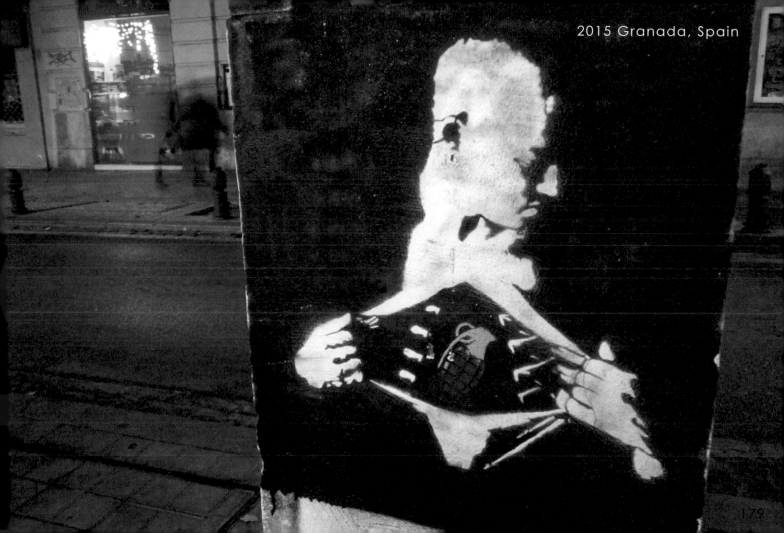

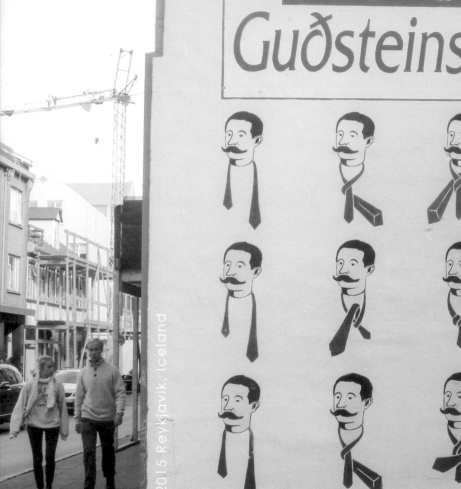

VERSLU

Guðsteins Eyjólfsson

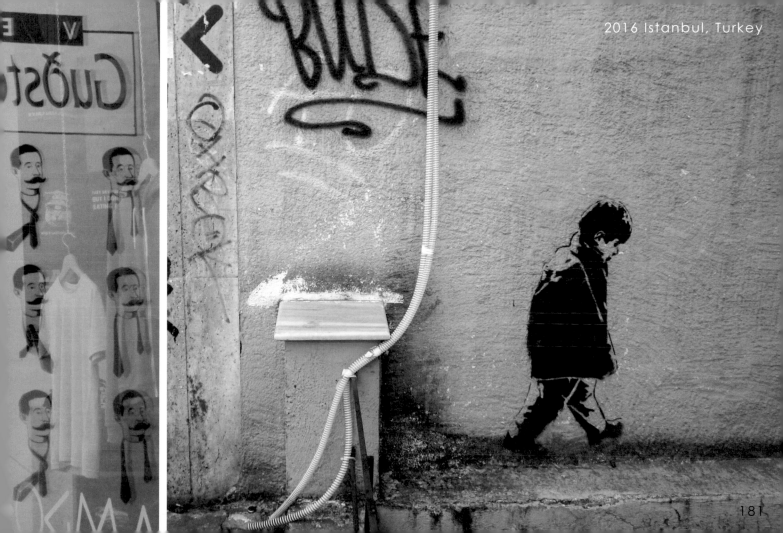

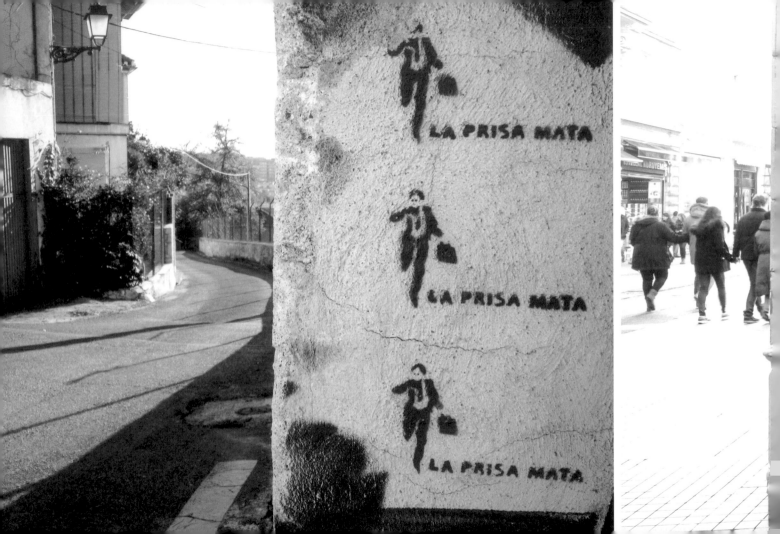

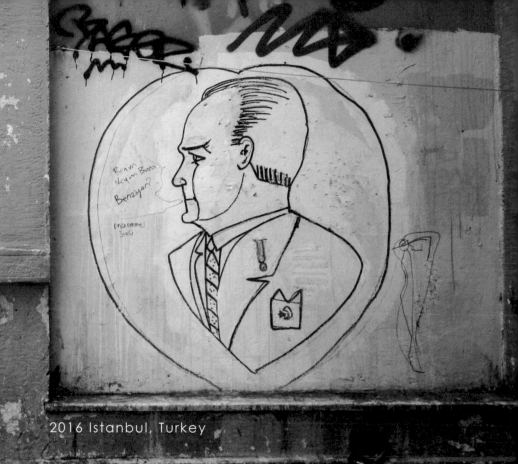

2016 Istanbul, Turkey

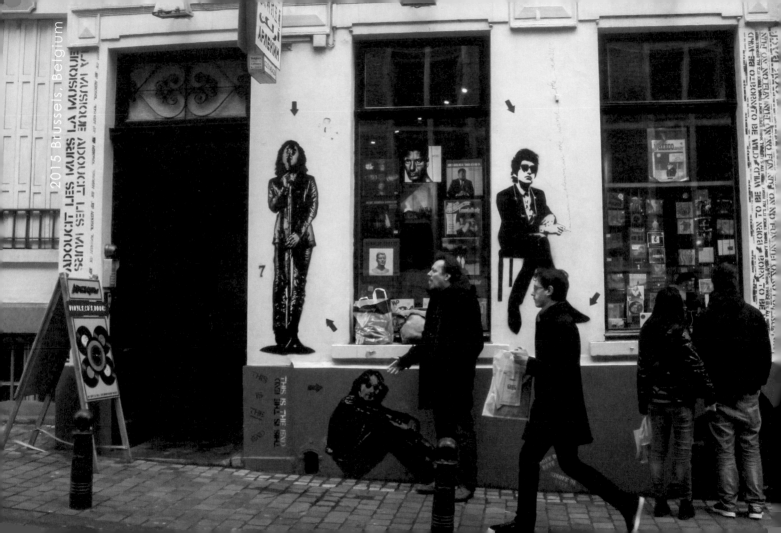

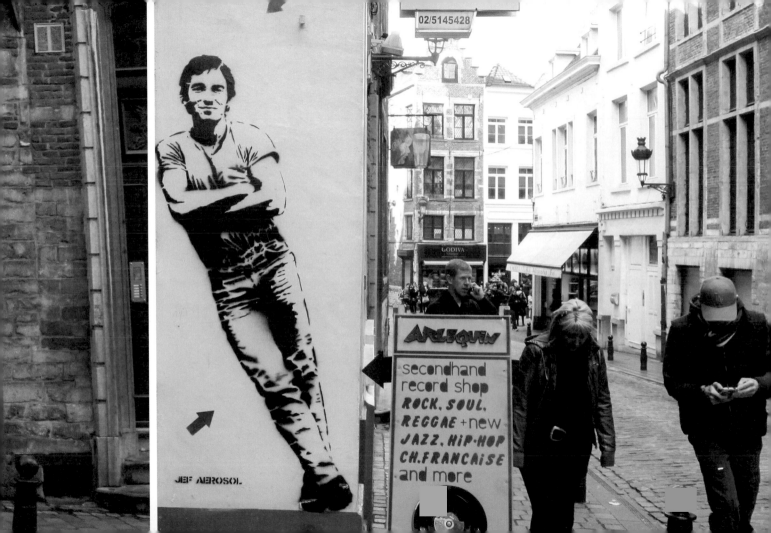

2009 Paris, France

2012 San Cristobal. Mexico

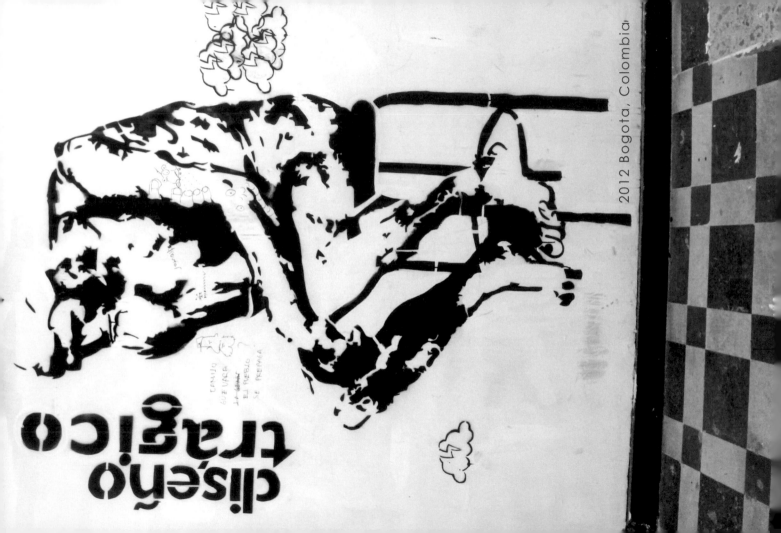

2012 Bogota, Colombia

diseño trágico

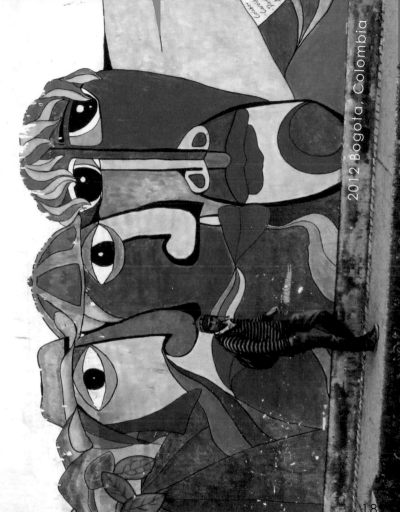

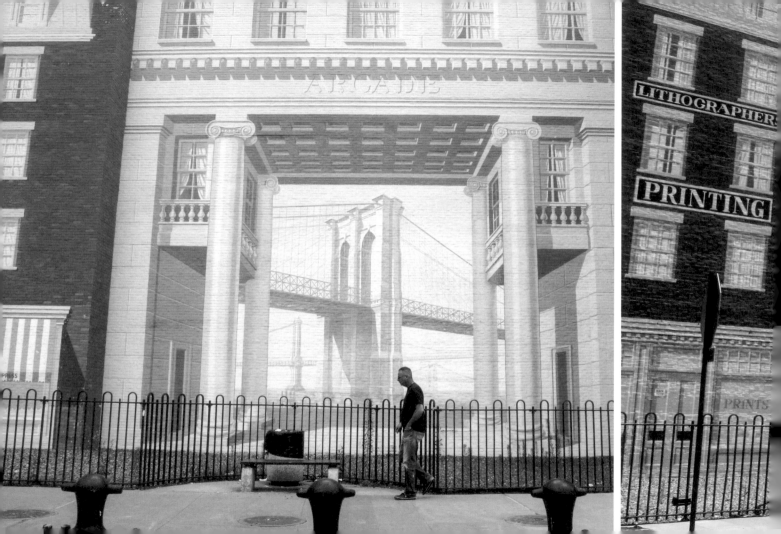

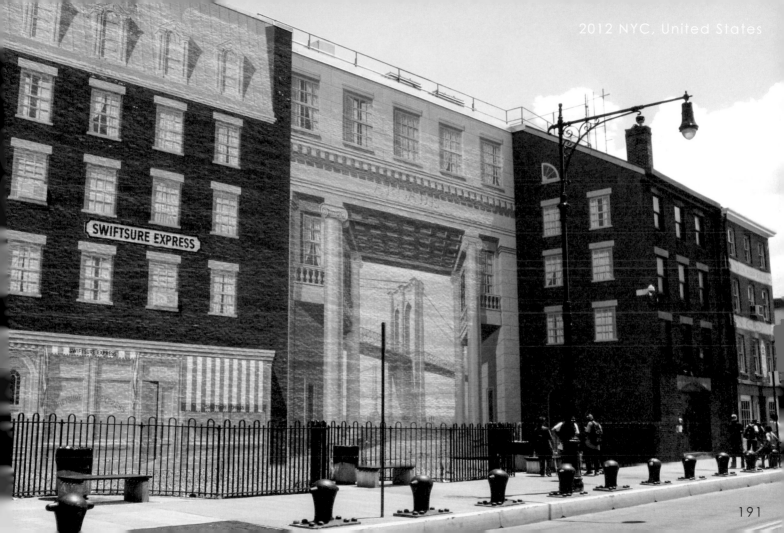

SWIFTSURE EXPRESS

SWIFTSURE EXPRESS

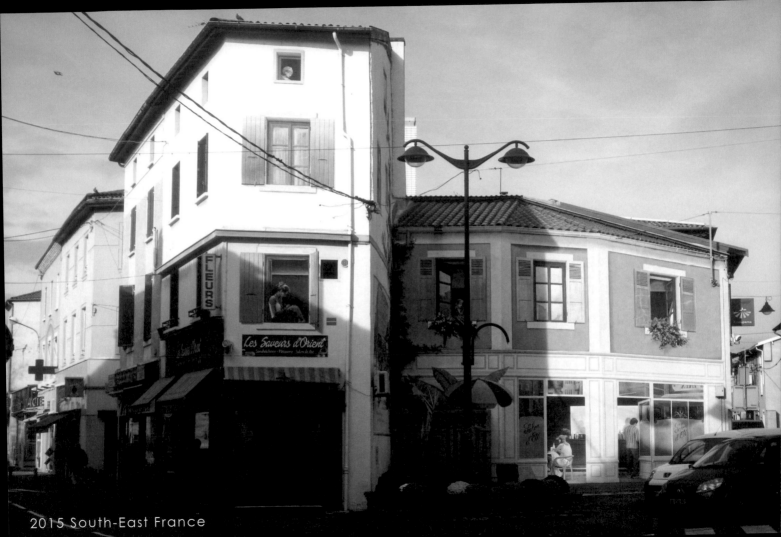

2015 South-East France

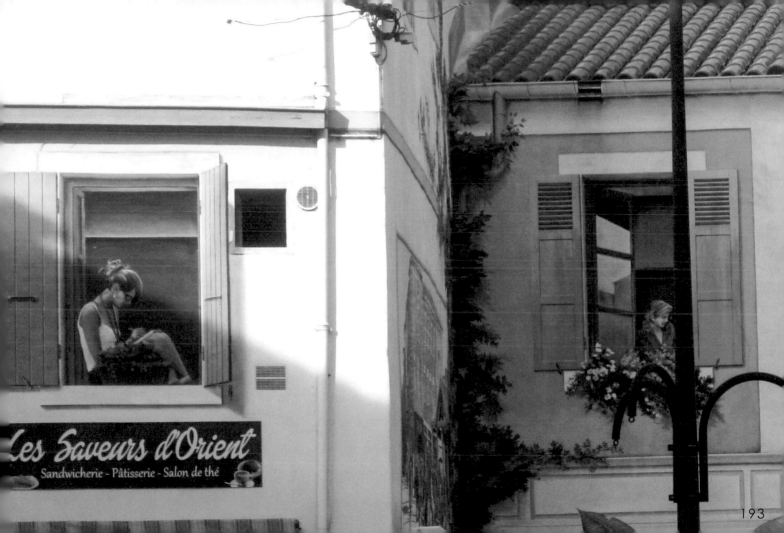

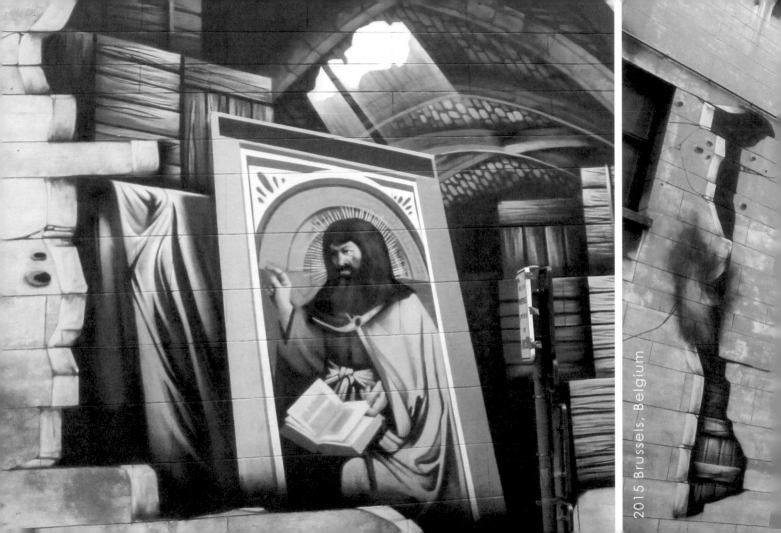

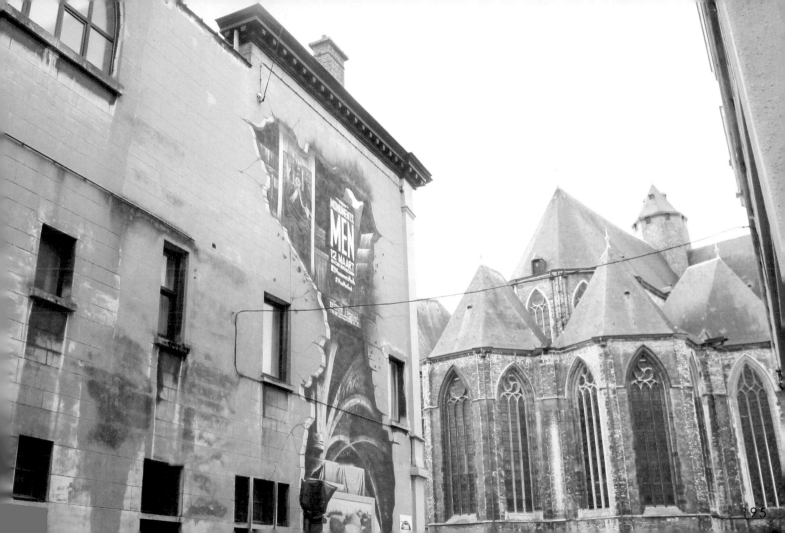

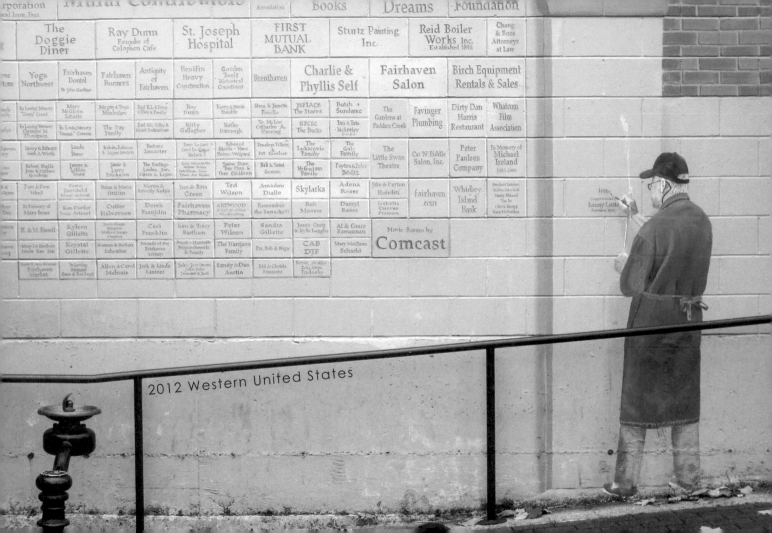

2012 Western United States

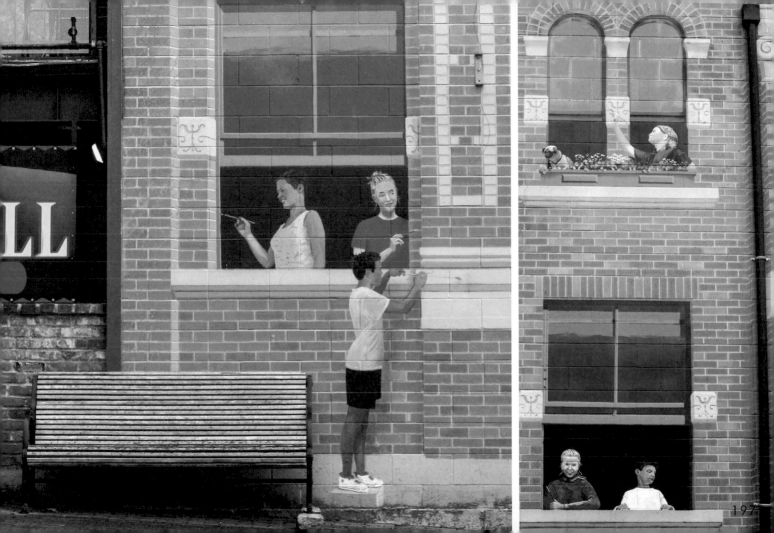

197

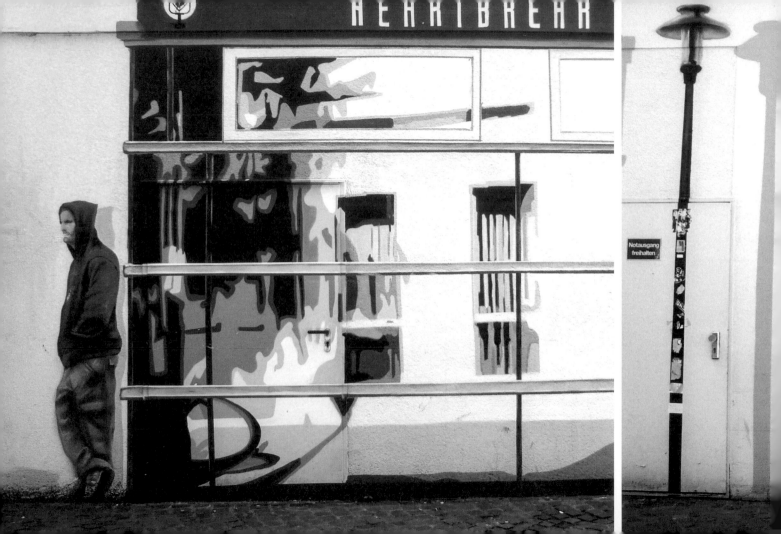

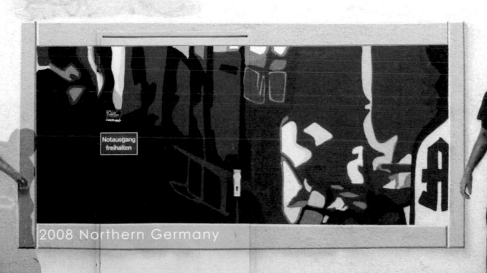

Notausgang
freihalten

2008 Northern Germany

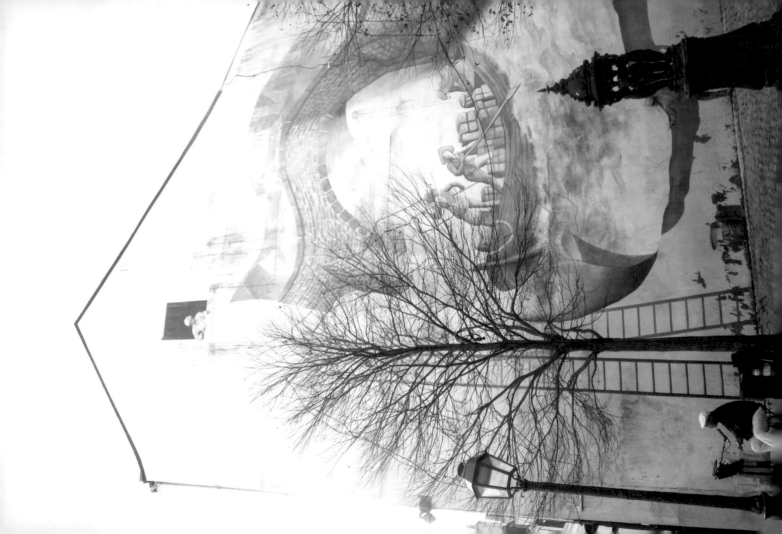

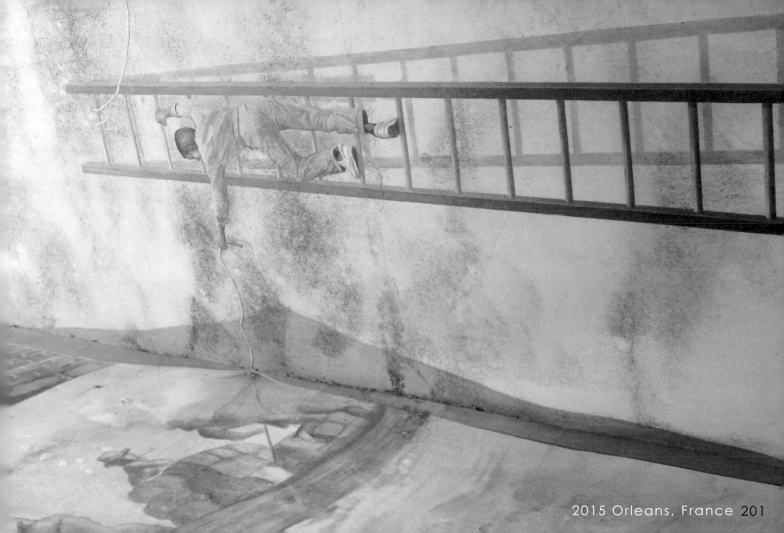

2015 Orleans, France 201

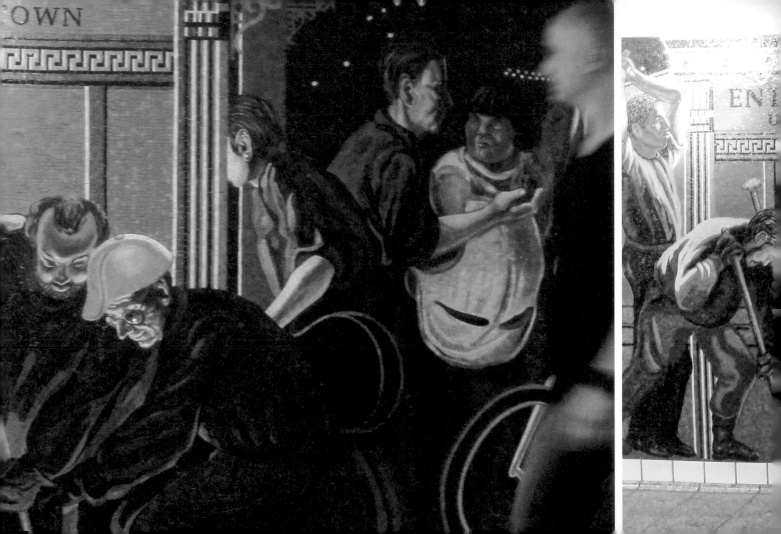

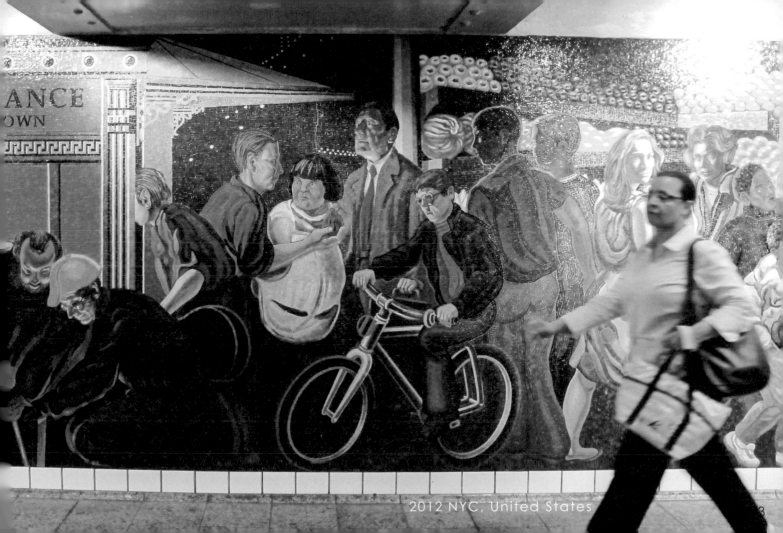

2012 NYC, United States

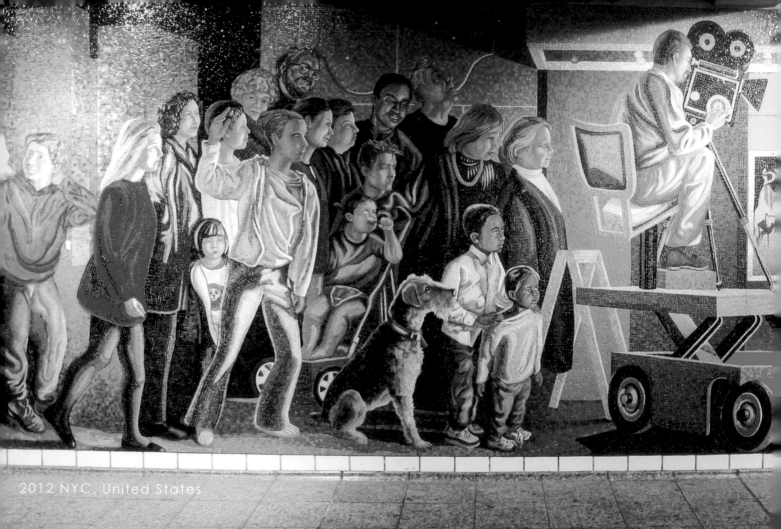

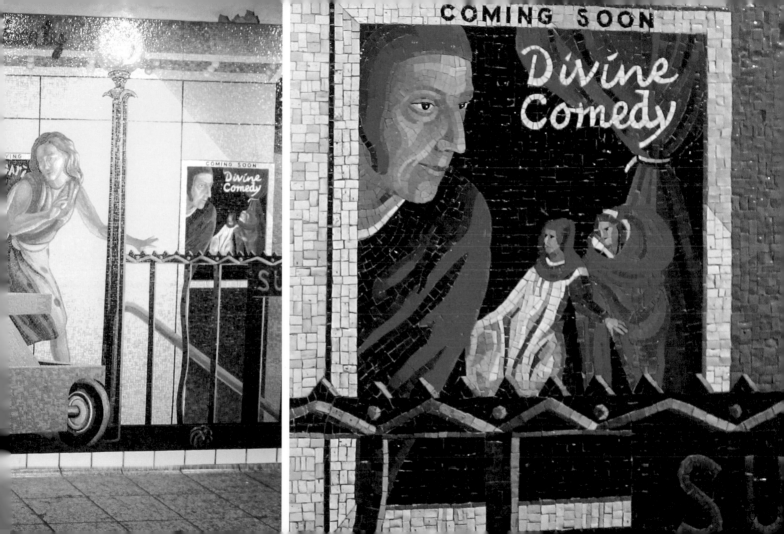

207

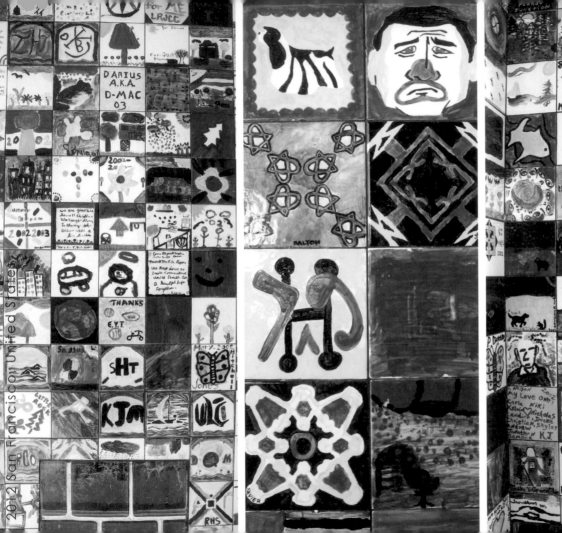
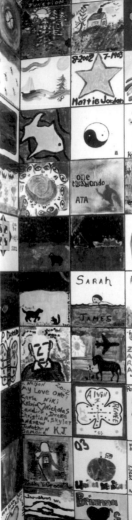
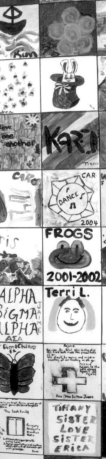

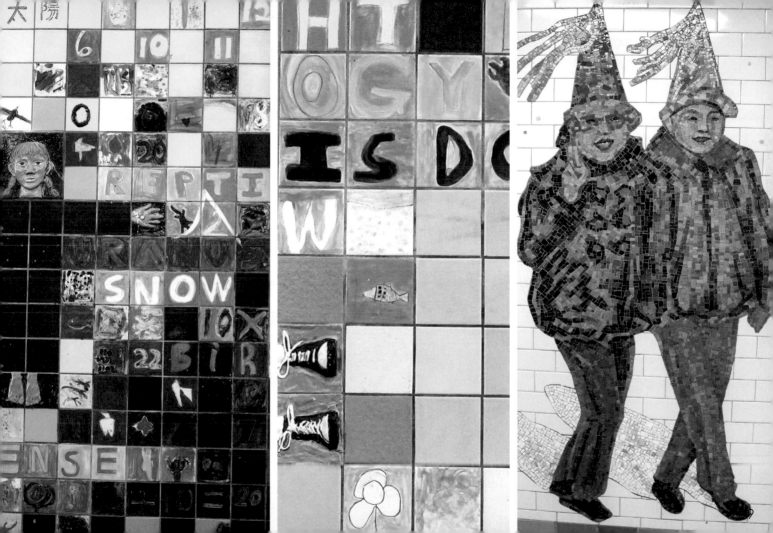

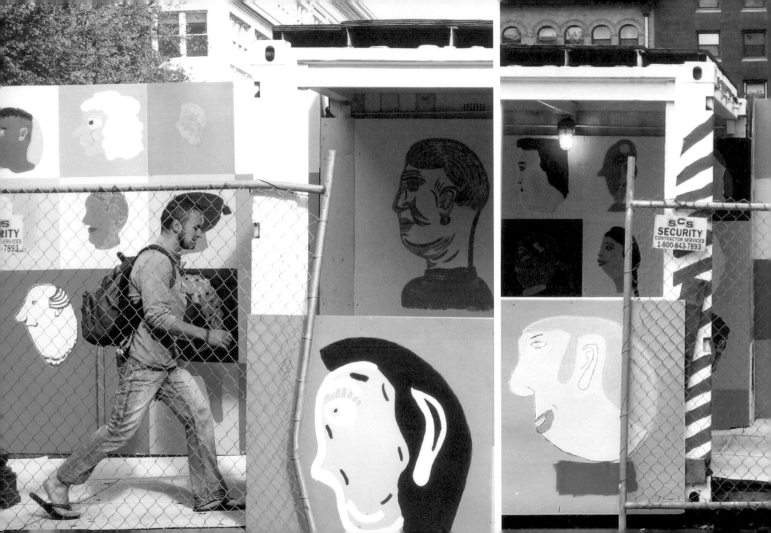

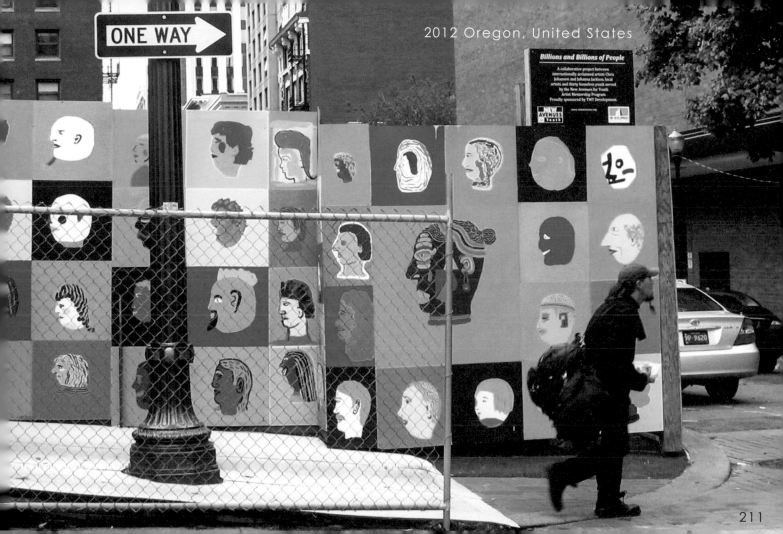

ONE WAY

Billions and Billions of People

A collaborative project between
internationally acclaimed artists Chris
Johanson and Johanna Jackson, local
artists and thirty homeless youth served
by the New Avenues for Youth
Artist Mentorship Program.
Proudly sponsored by TMT Development.

NEW AVENUES for Youth

Advertisement

Advertising is the art of
making whole lies out of half truths.
By Edgar A. Shoaff

廣 告

廣告是用一半的真相
創造出的天大謊言
蕭夫

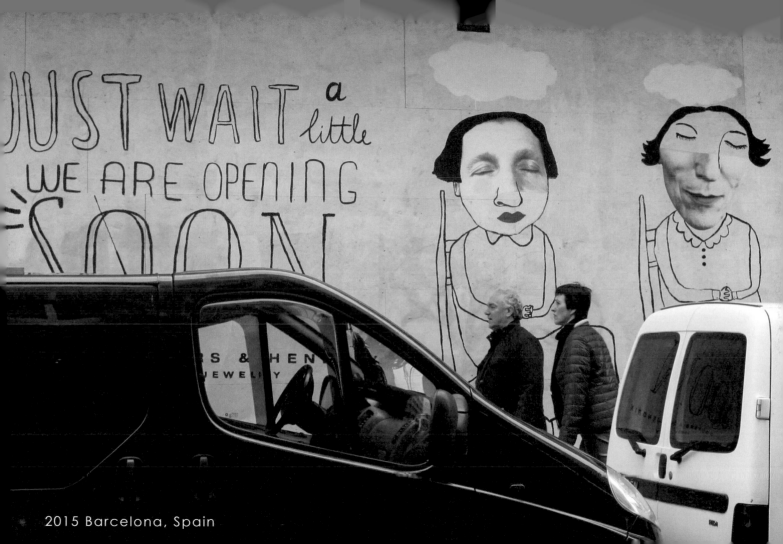

2015 Barcelona, Spain

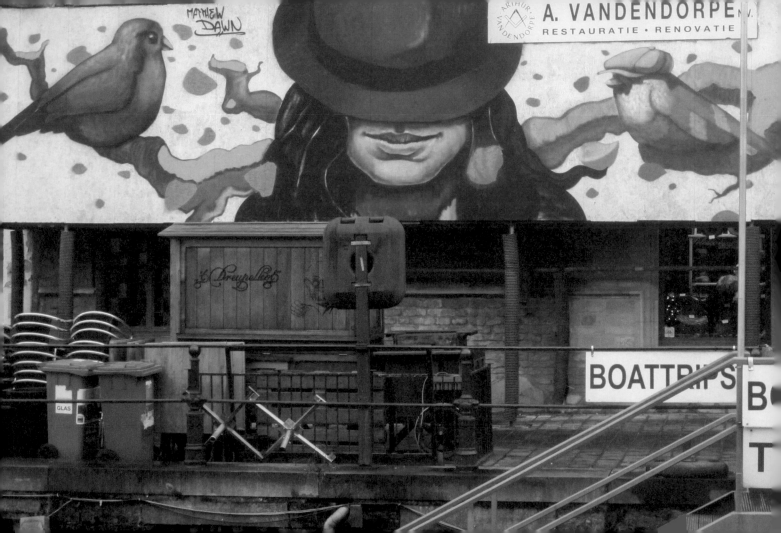

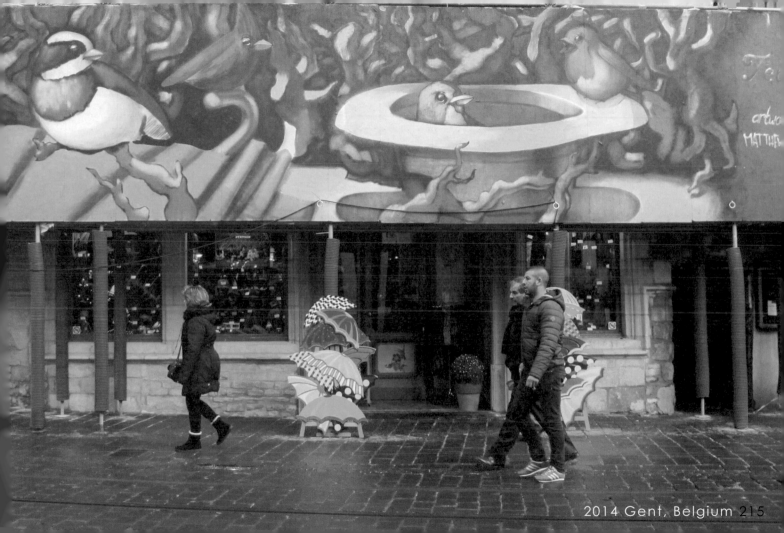

2014 Gent, Belgium 215

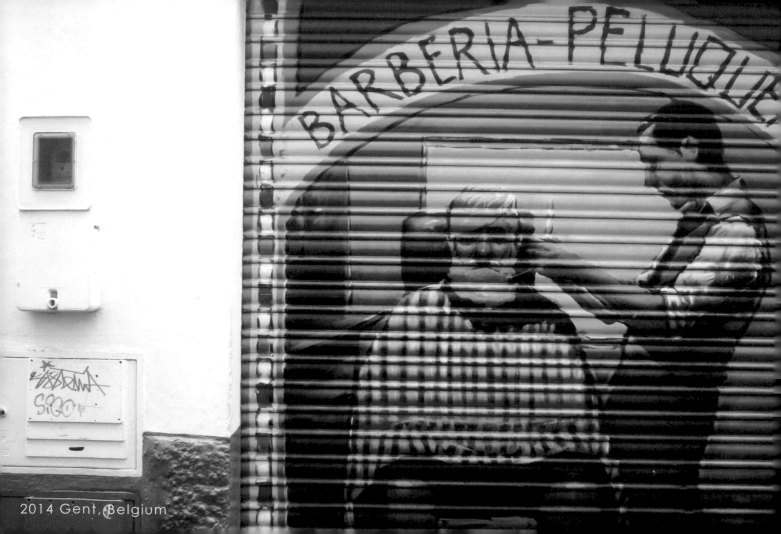

BARBERIA-PELUQUE

2014 Gent, Belgium

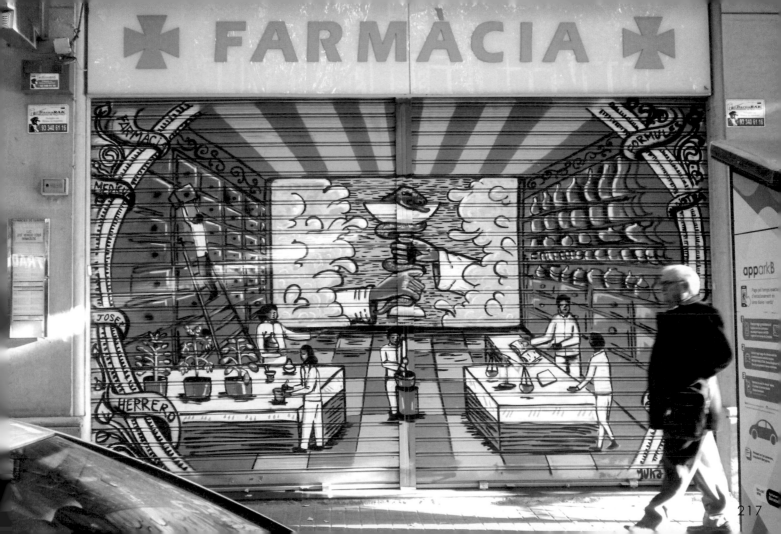

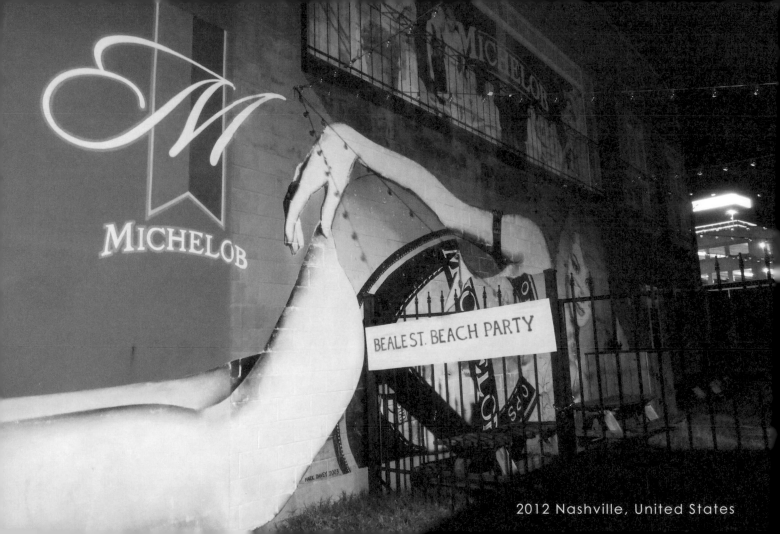

MICHELOB

MICHELOB

BEALE ST. BEACH PARTY

2012 Nashville, United States

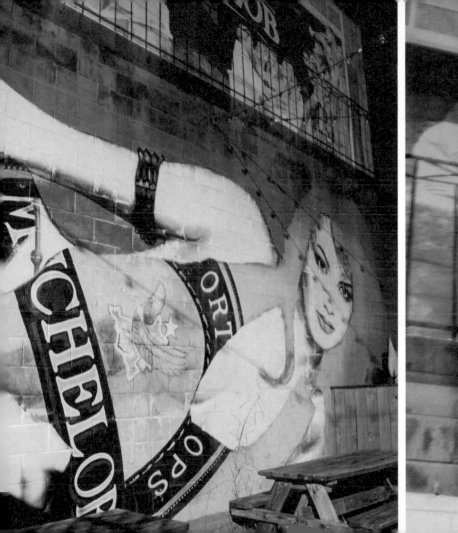

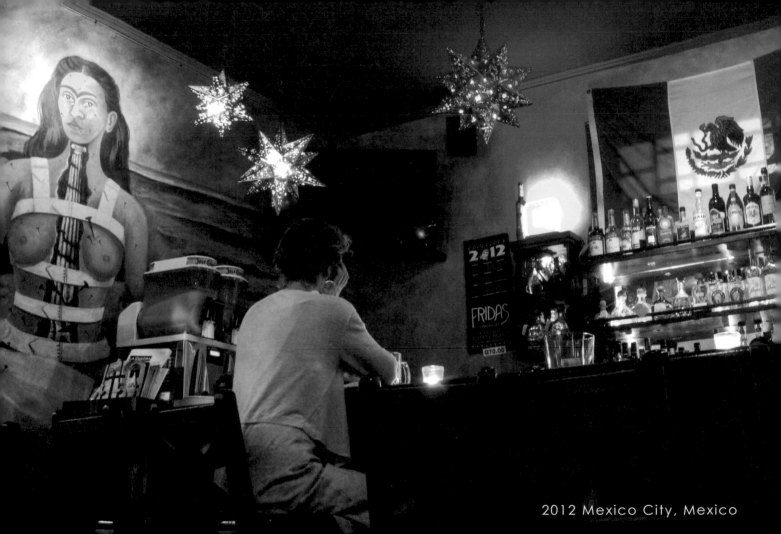

2012 Mexico City, Mexico

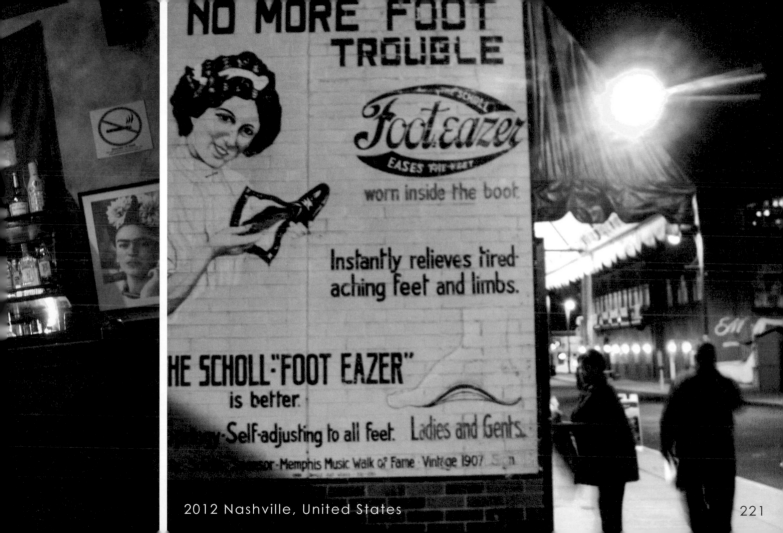

2012 Nashville, United States

ABERDEEN

Swansons
market

SINCE 1905

2012 Western United States

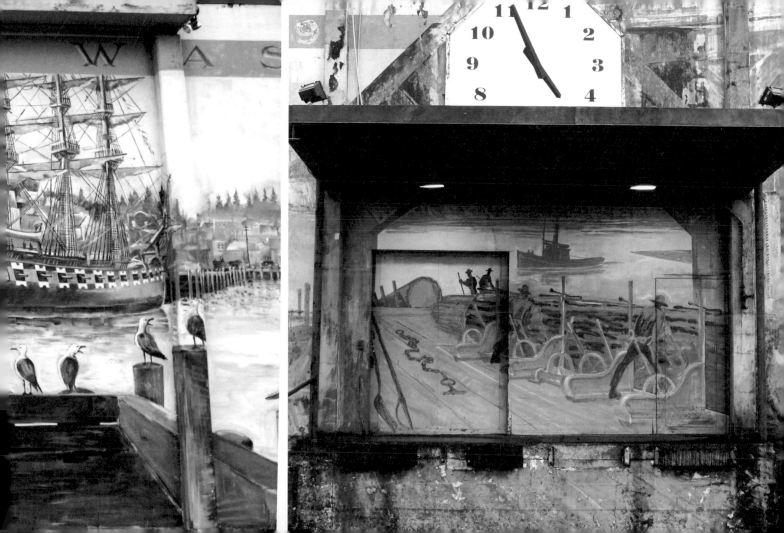

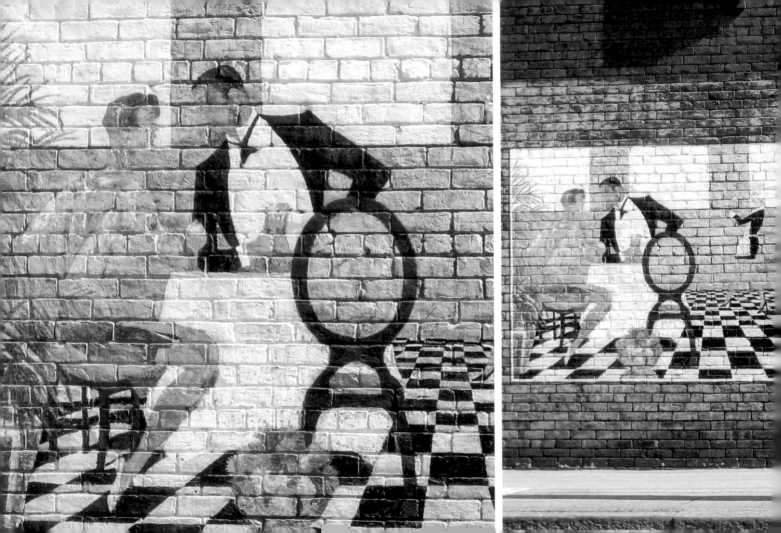

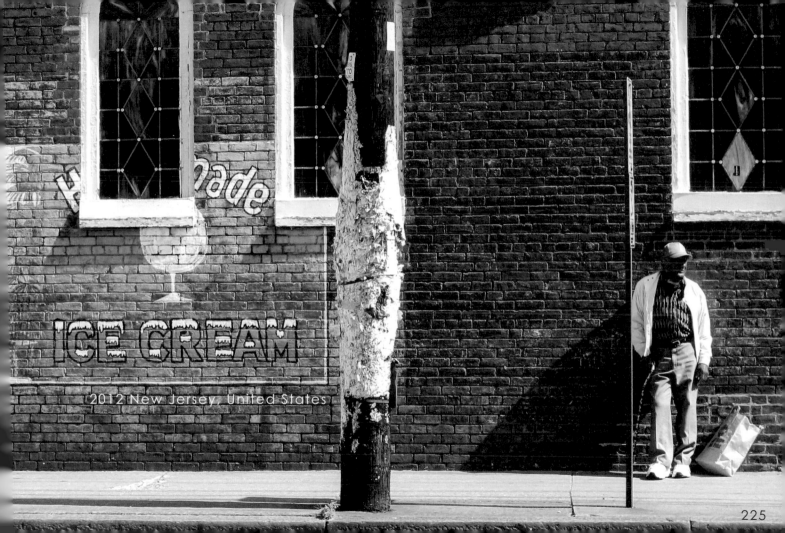

ICE CREAM

2012 New Jersey, United States

225

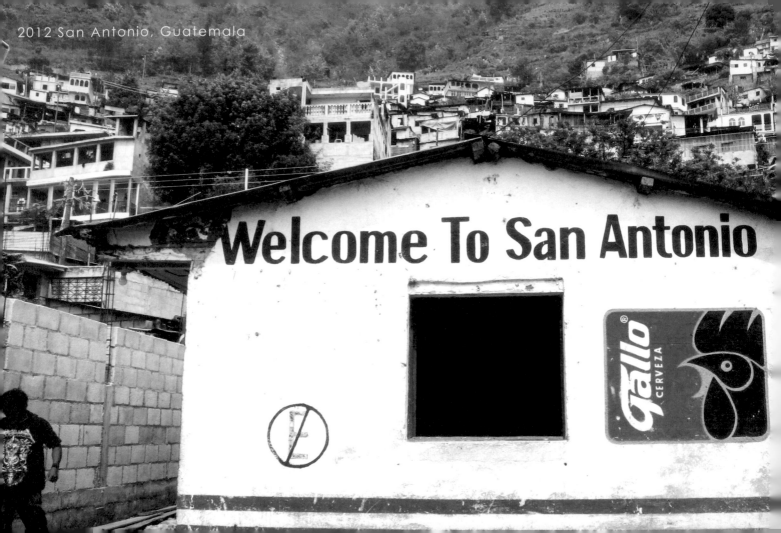

2012 San Antonio, Guatemala

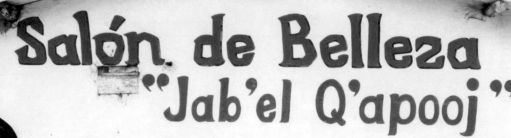

Salón de Belleza
"Jab'el Q'apooj"

Ya'ol ki'kotemaal pa
TINAMIT

- Cortes de cabello
- Peinados especiales
- Planchados
- Bases
- Tintes

2012 San Antonio, Guatemala

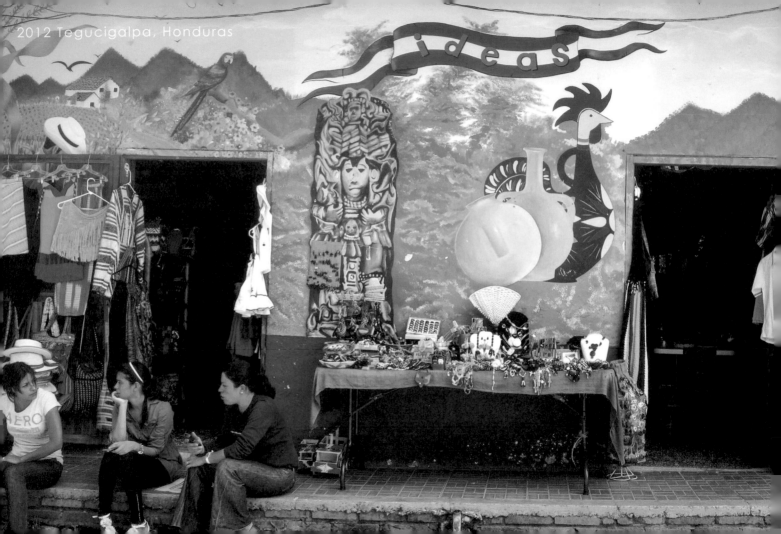

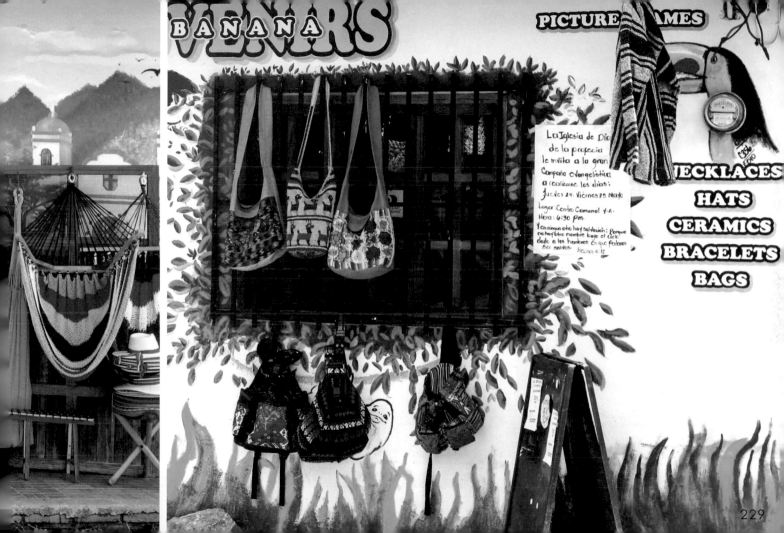

BANANAS

VENARS

PICTURE FRAMES

NECKLACES
HATS
CERAMICS
BRACELETS
BAGS

La Iglesia de Dios
de la profecia
le invita a la gran
Campaña evangelística
a realizarse los días:
Jueves 24. Viernes 25 Mayo
Lugar: Centro Comunal Y.A.
Hora: 6:30 pm
Y en ningún otro hay salvación: Porque
no hay otro nombre bajo el cielo
dado a los hombres en que podamos
ser salvos. Hechos 4:12

229

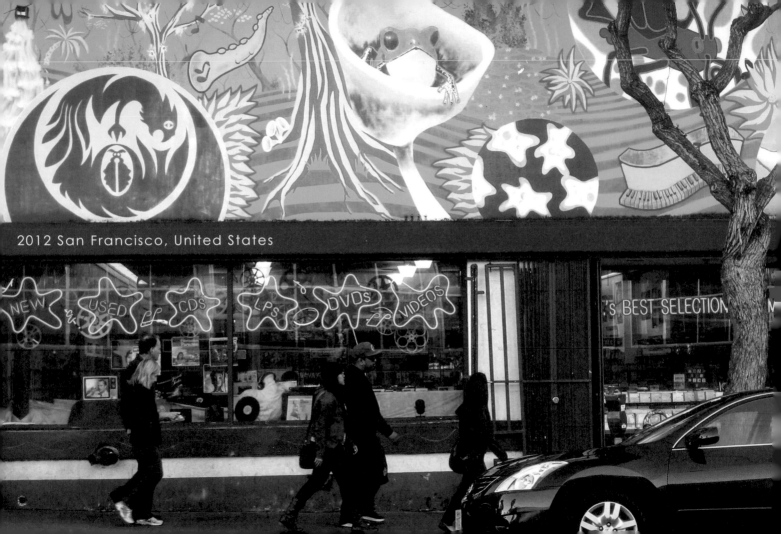
2012 San Francisco, United States

गीजर, जनरेटर,
पम्प, ए.सी.,
ण गारंटी के साथ
है। **एवं**
टाटा स्काई
जेटल टी वी
घ है.

9425881424 (R.)
9425881425 (S.)

जय
...ना दे...
...क्ट्रोनिक्स &
...dia T...
...ravel Serv...

शुभ

2009 Ochha, India

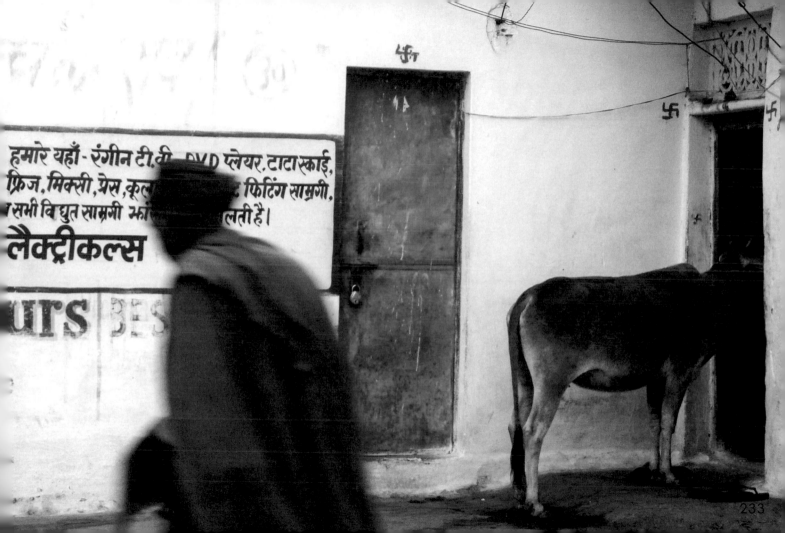

ದಲಿತ ಸಂಘರ್ಷ ಸ

ಸಂಘಟನೆ

ಸಂಯೋಜಿತ

ಹೋಬಳ ಶಾ

ಸಂಘಾ

ತಾ॥ ಗಂಗಾವತಿ

540
1725
SABADO
1. A 6:00 P.M.

1. A 12:0

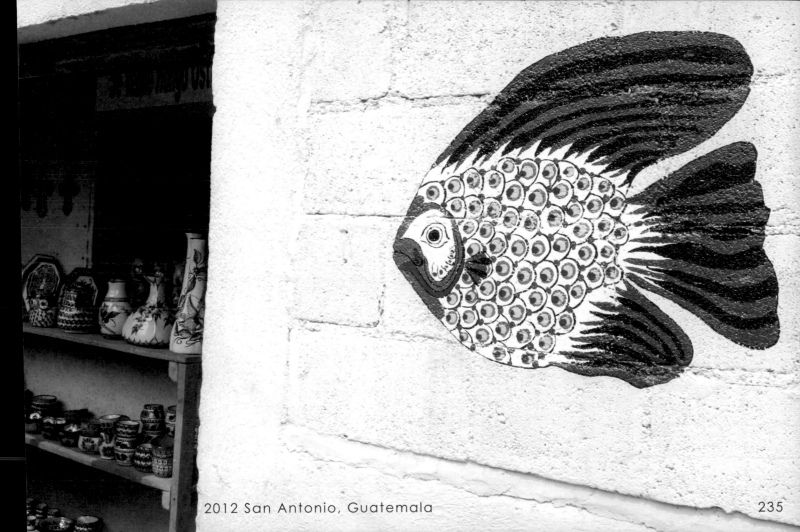

2012 San Antonio, Guatemala

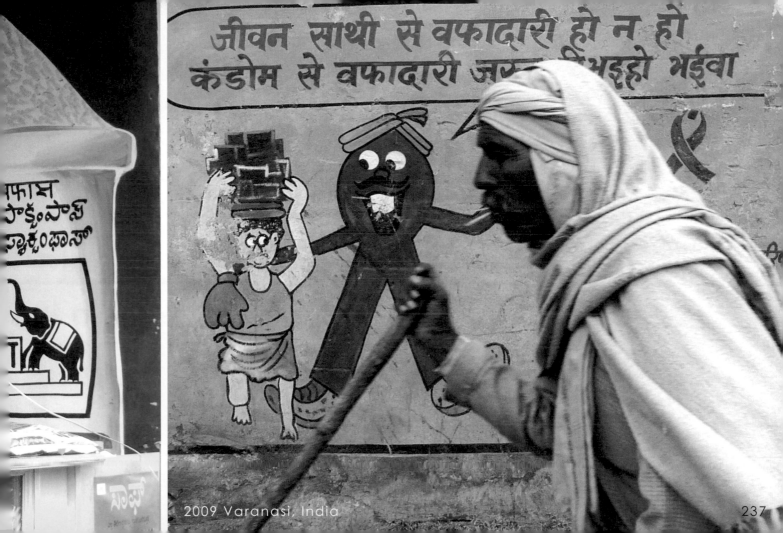

2009 Varanasi, India

237

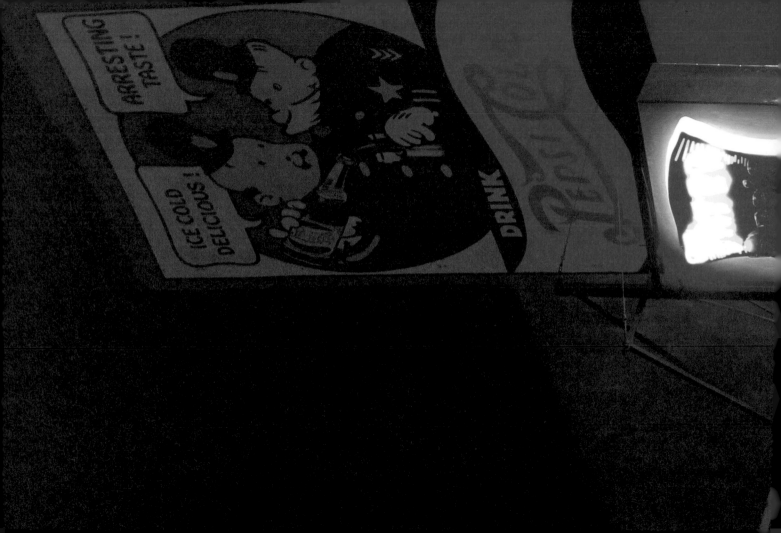

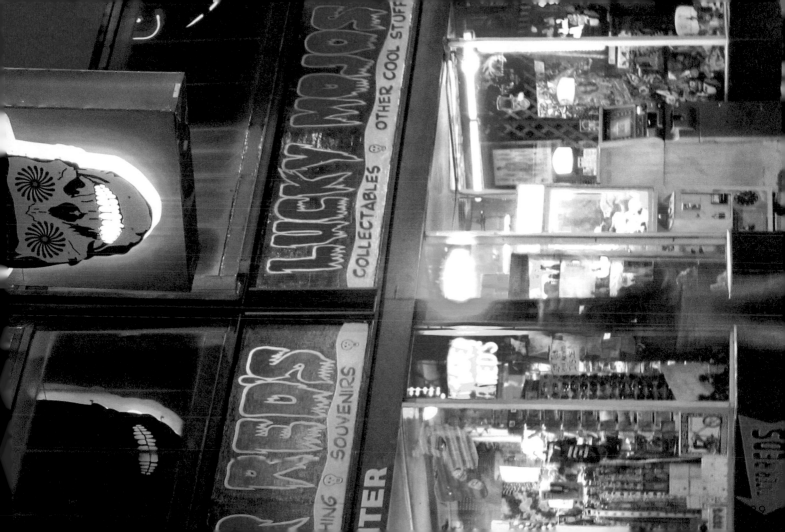

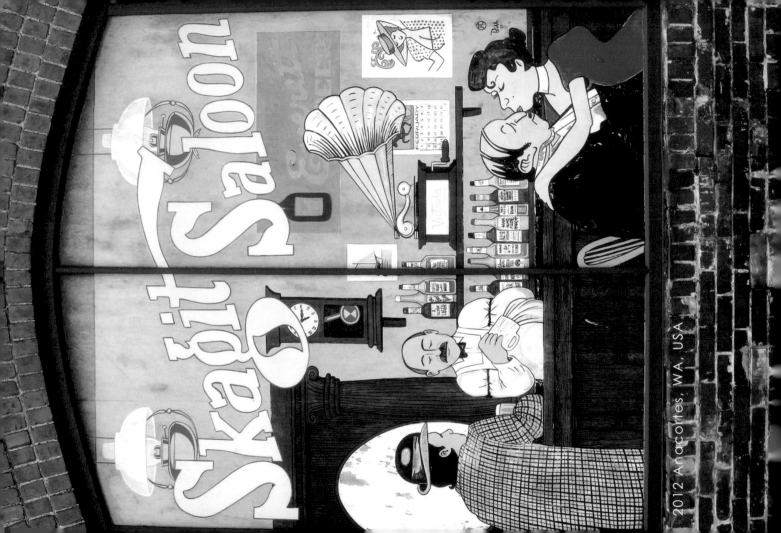

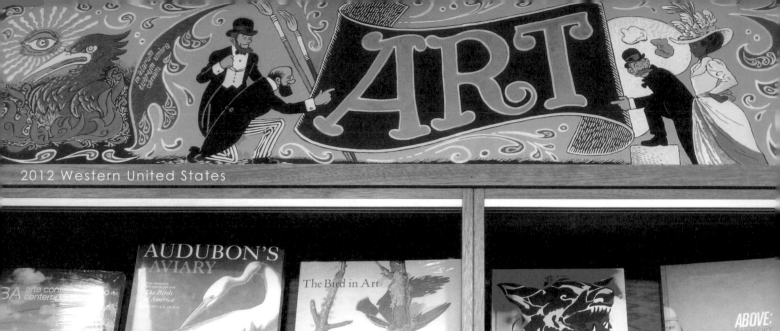

ART

AUDUBON'S
AVIARY

THE ORIGINAL
WATERCOLORS FOR
The Birds
of America

The Bird in Art

3A arte conte
contempo

CABINET OF
NATURAL CURIOSITIES

Das Naturaliënkabinett
Le Cabinet des curiosités naturelles

ABOVE:
PASSPORT

the Ape of Nature

arisen from human ingenuity

Os Gemeos

TIFFANY BOZIC

DRAWN BY INSTINCT

HUMOR!

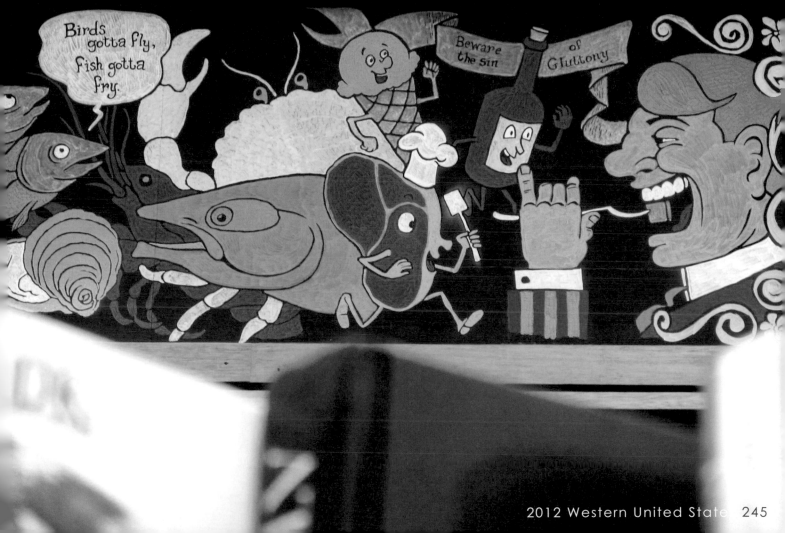

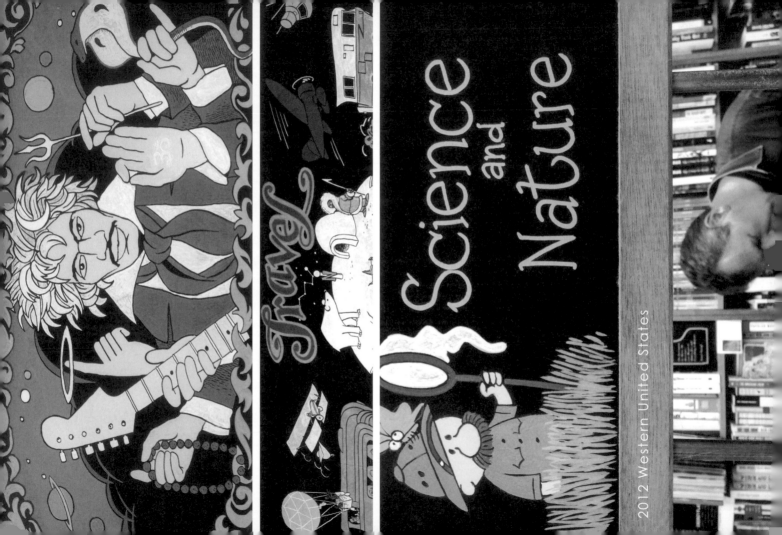

Travel

Science and Nature

Milk from cows not treated with rGBH.

251

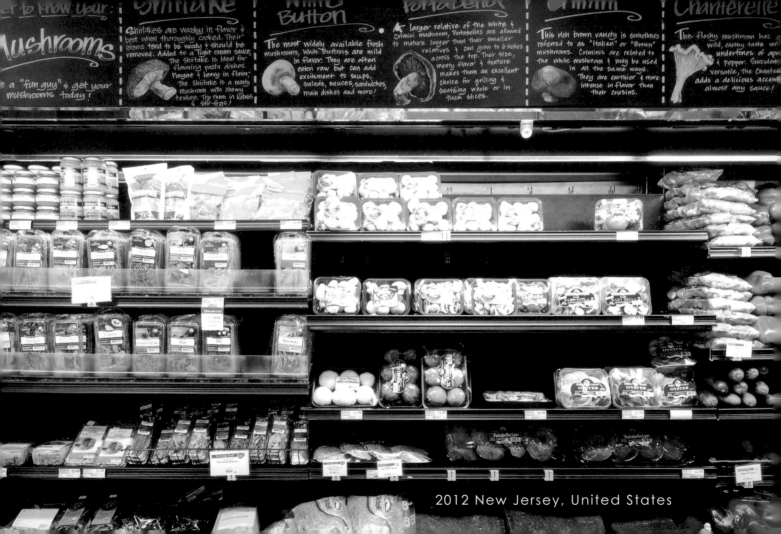

2012 New Jersey, United States

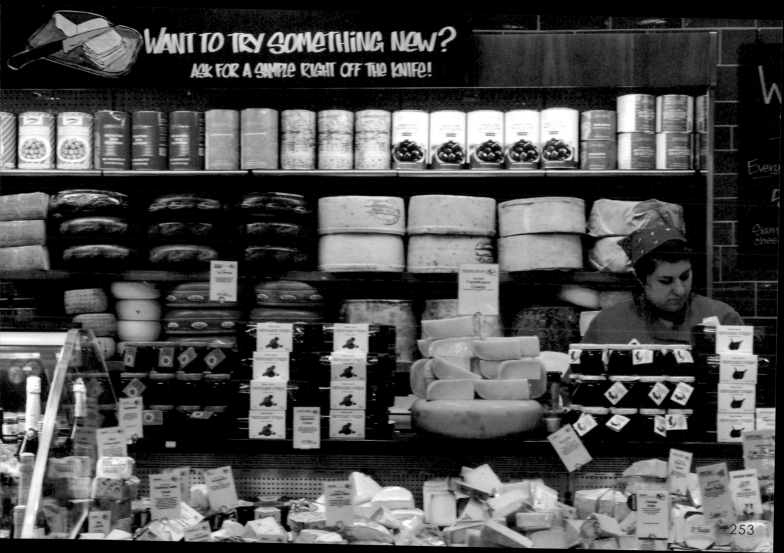

WANT TO TRY SOMETHING NEW?
ASK FOR A SAMPLE RIGHT OFF THE KNIFE!

Abstract

Abstract is a journey through both my mind and my past.

By Luhraw

抽 象

抽象是穿梭在腦海和過去的旅程

勒豪

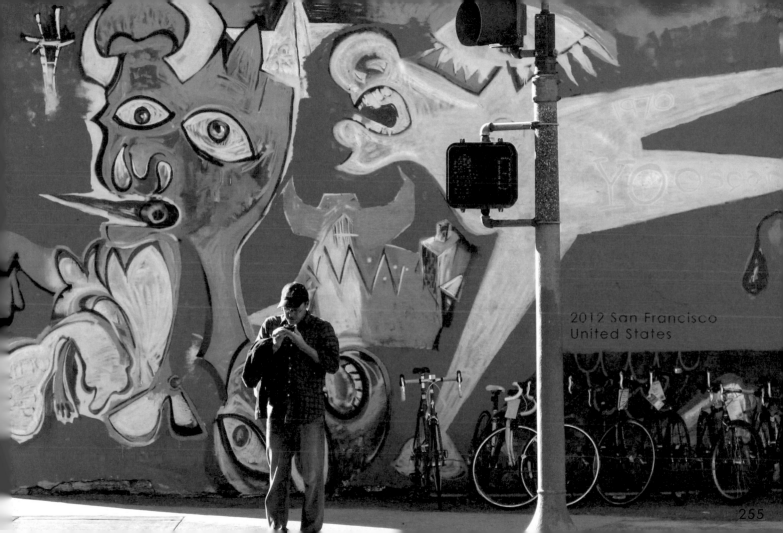

2012 San Francisco
United States

255

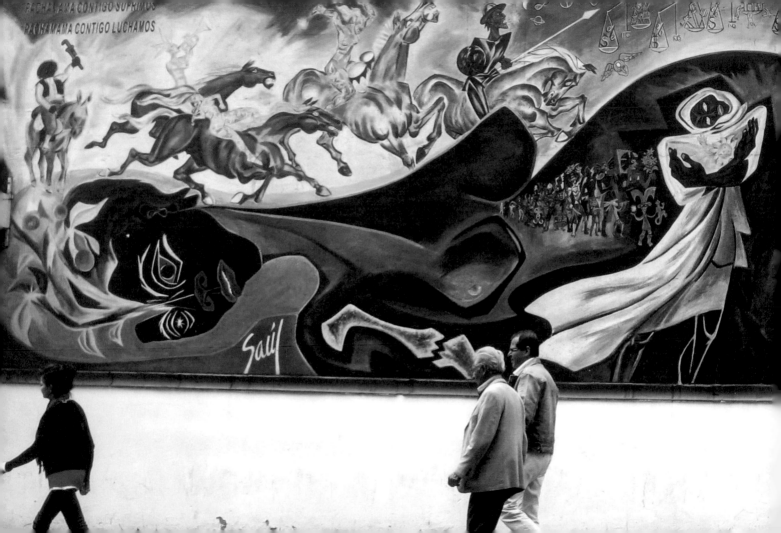

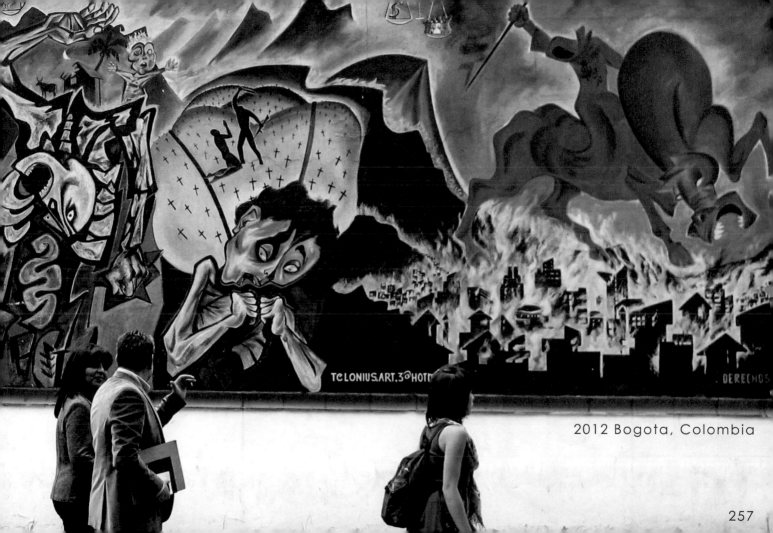

TCLONIUS.ART.3@HOTO

DERECHOS

2012 Bogota, Colombia

257

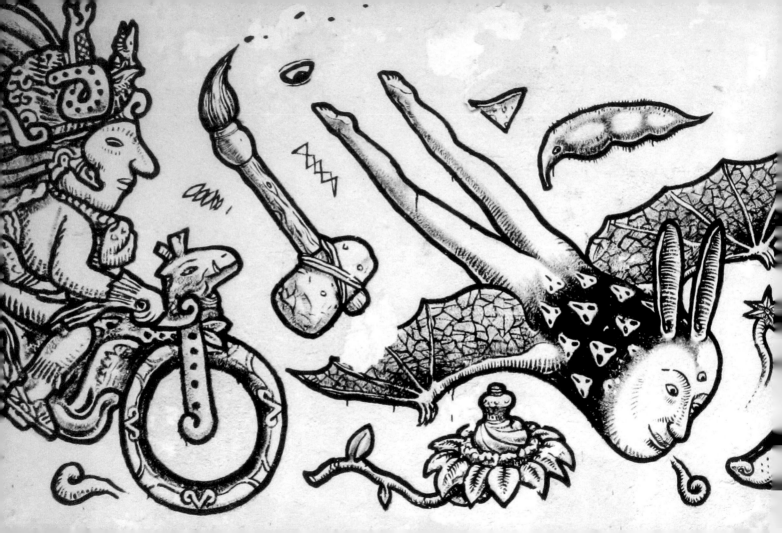

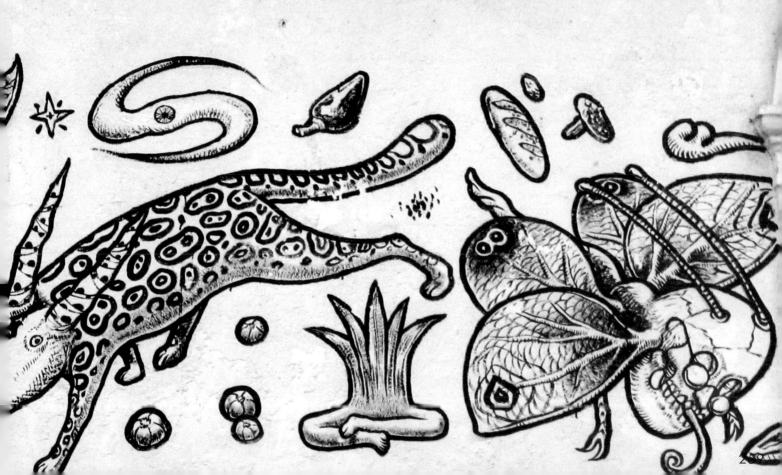

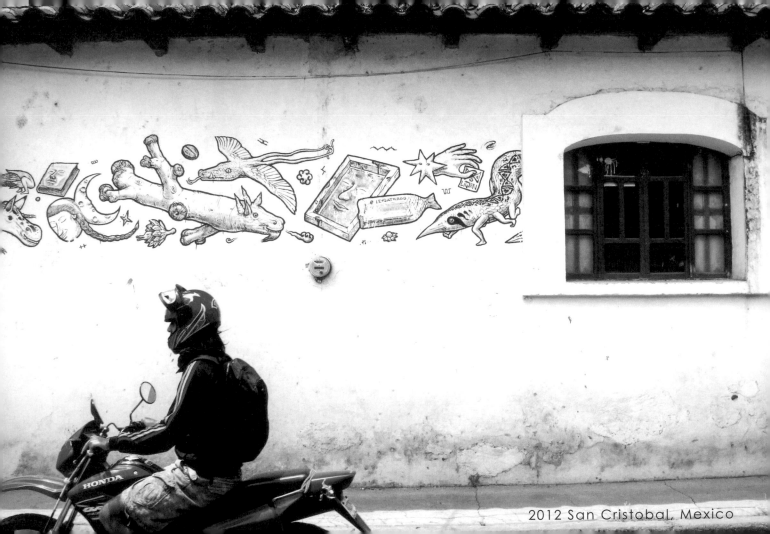

2012 San Cristobal, Mexico

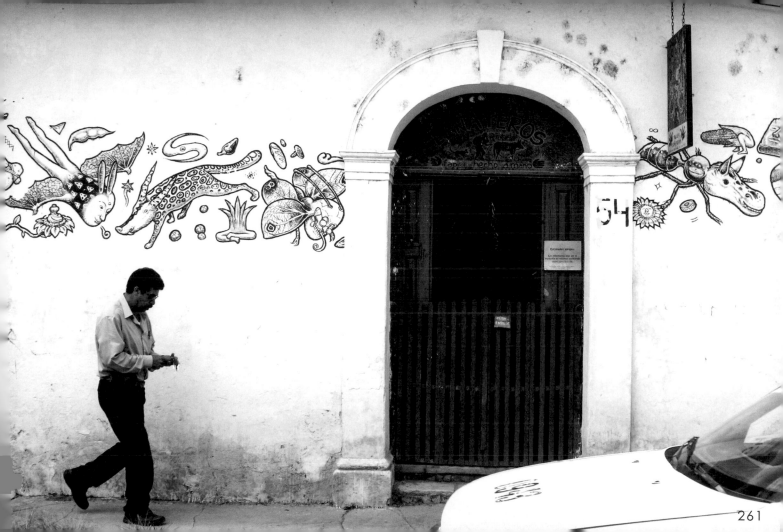

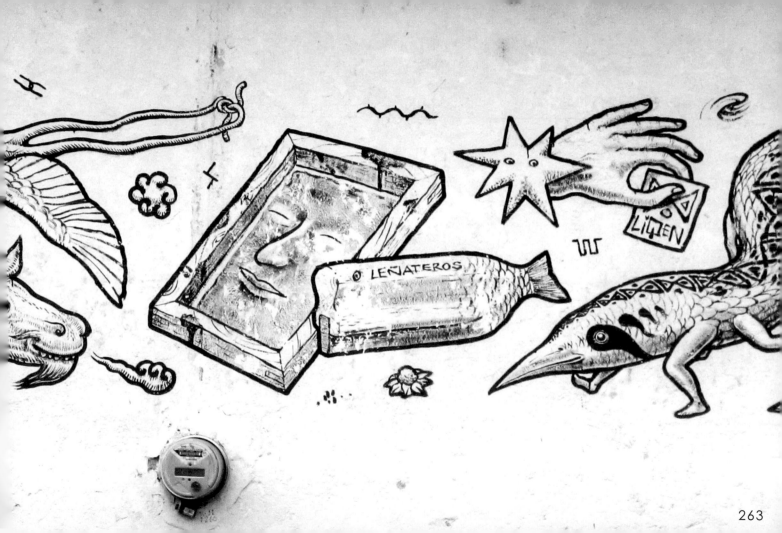

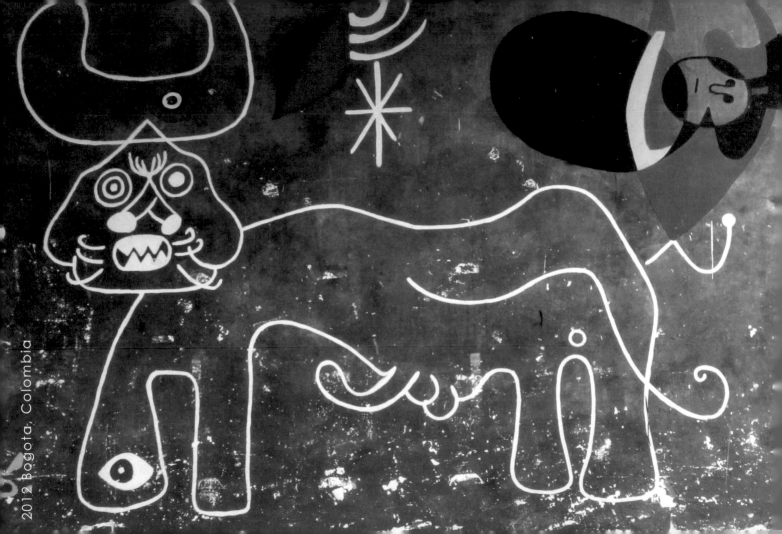

2012 Bogota, Colombia

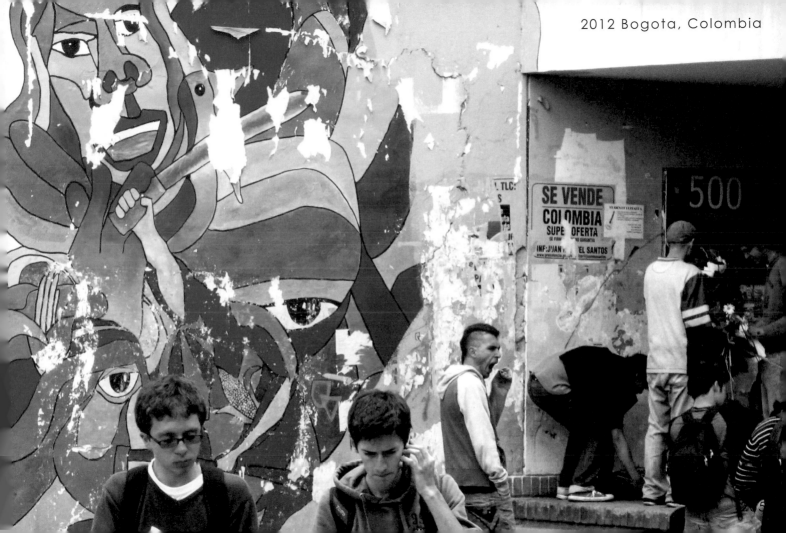

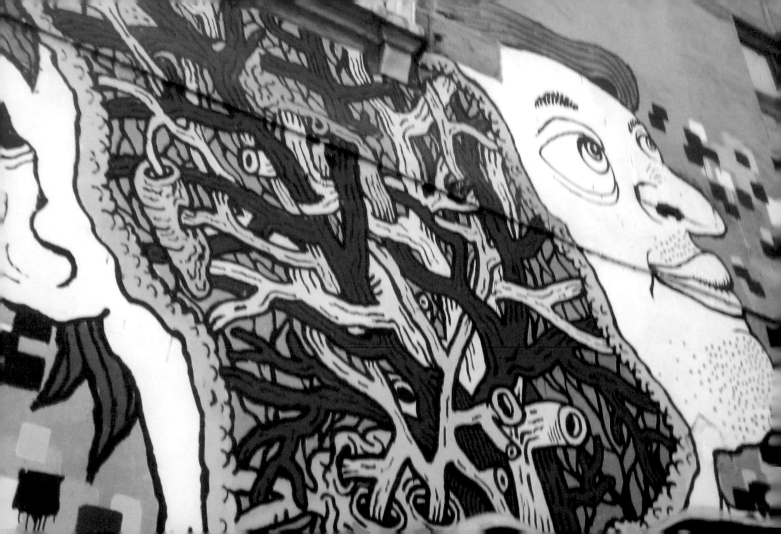

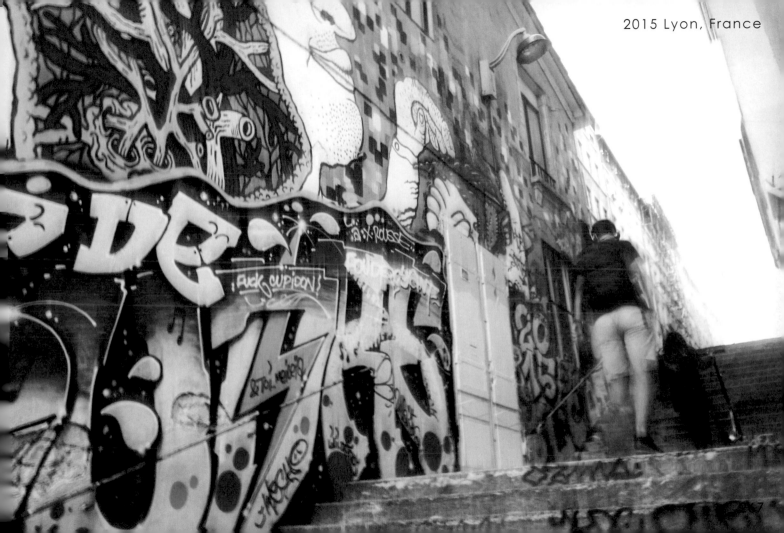

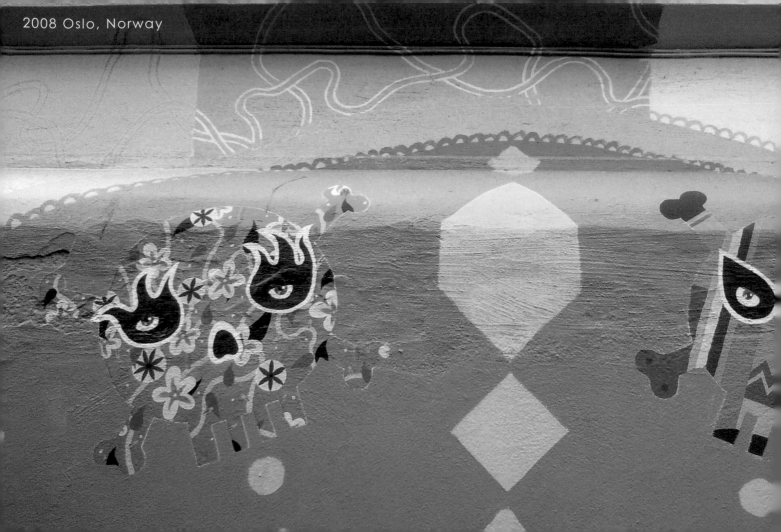

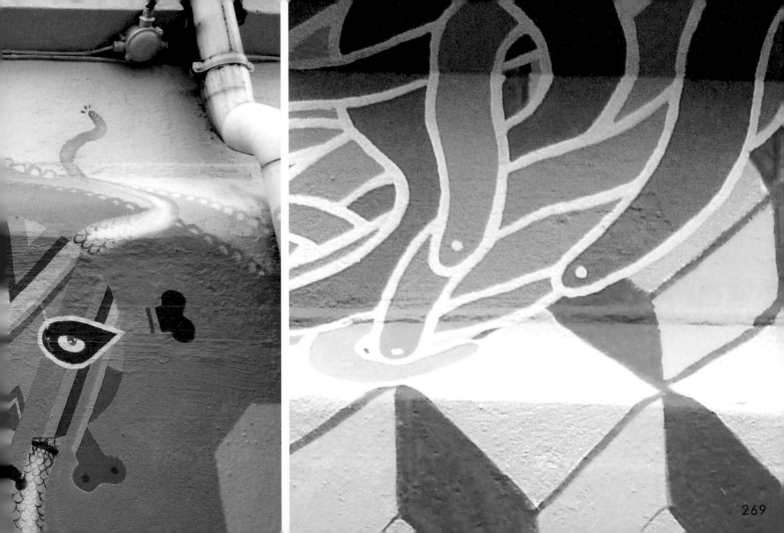

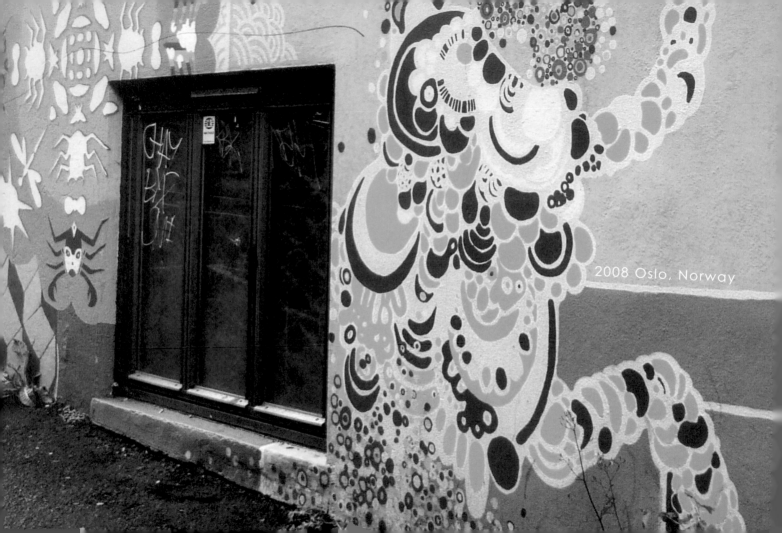

2008 Oslo, Norway

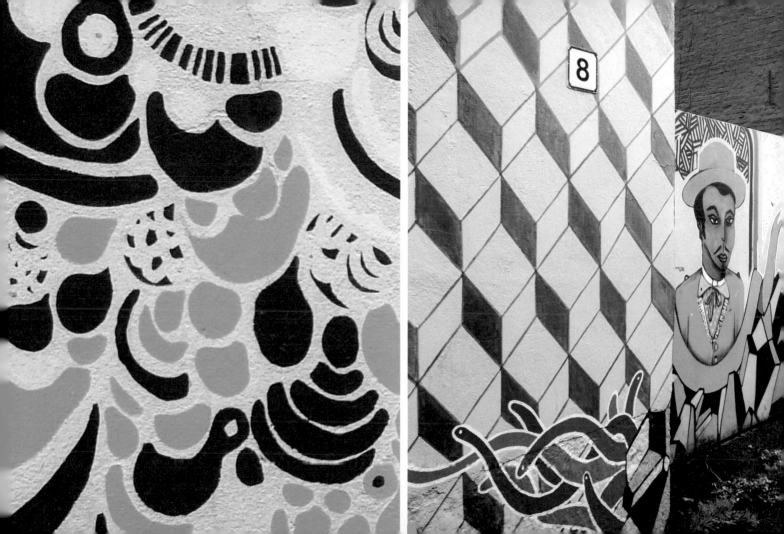

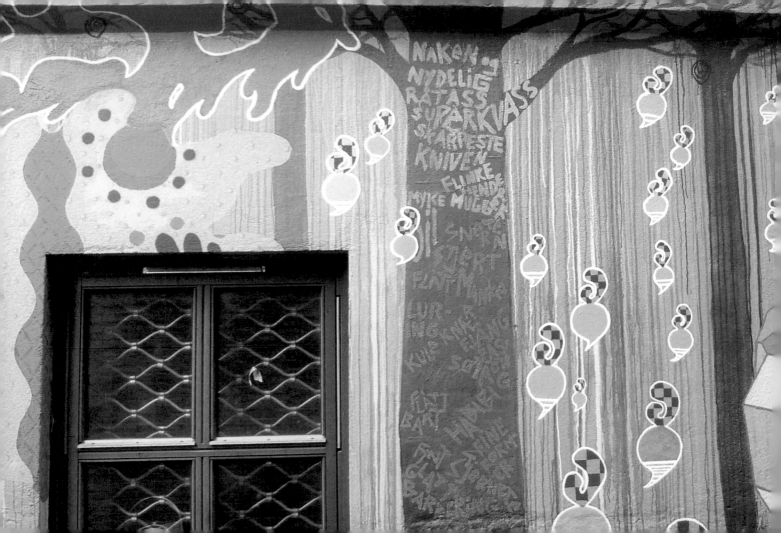

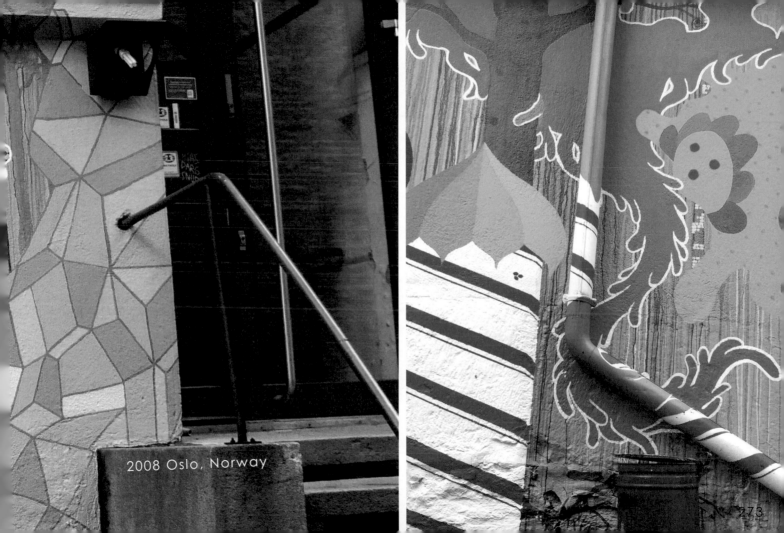

2008 Oslo, Norway

273

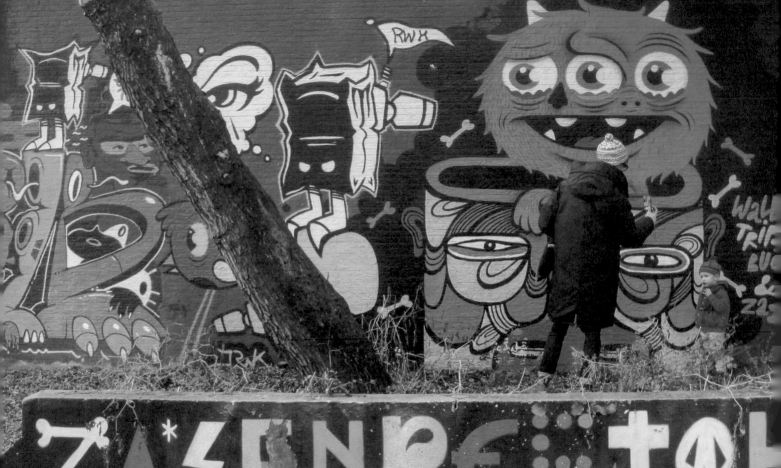

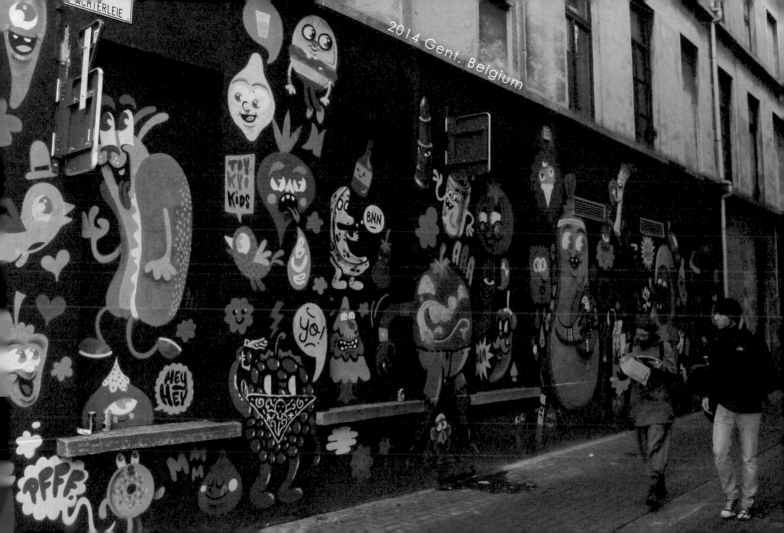

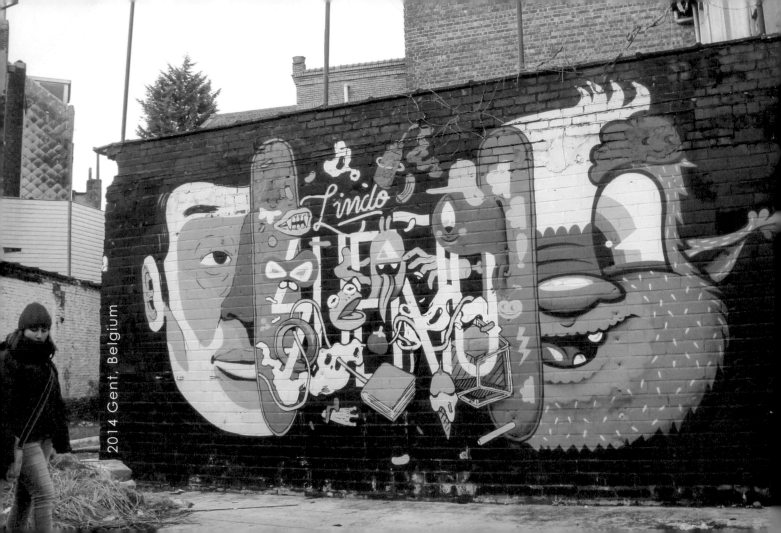

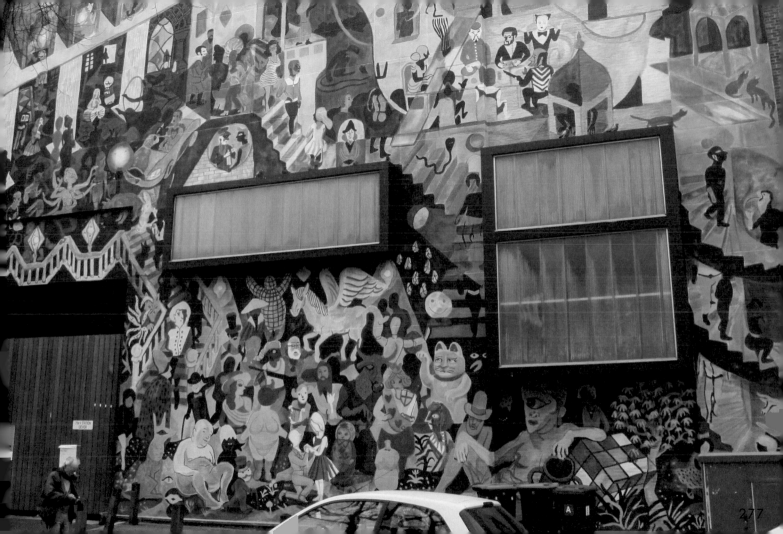

277

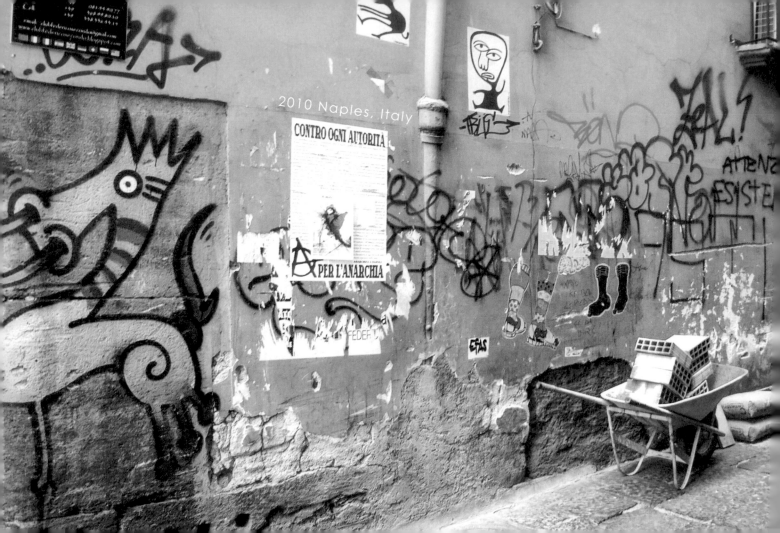

2010 Naples, Italy

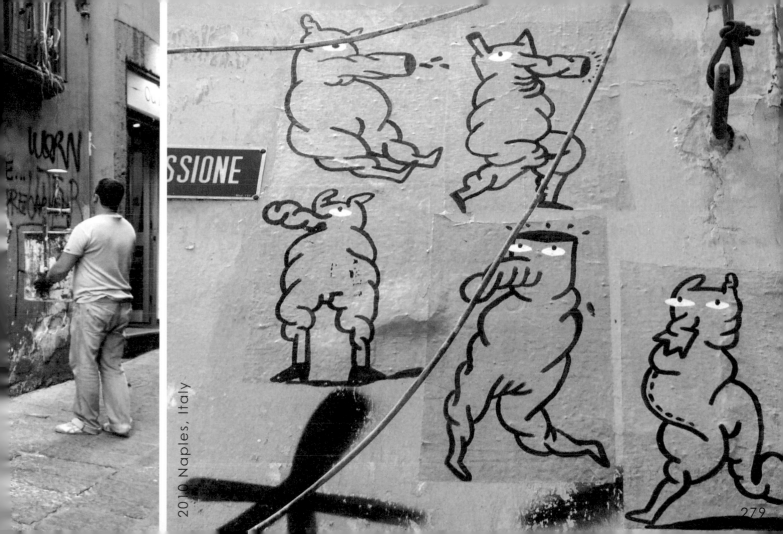

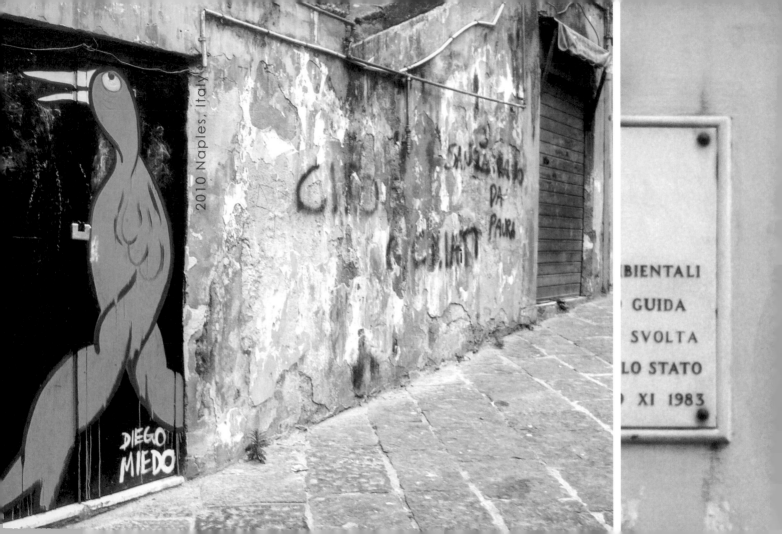

2010 Naples, Italy

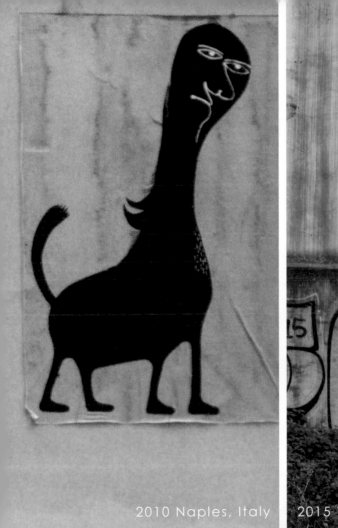

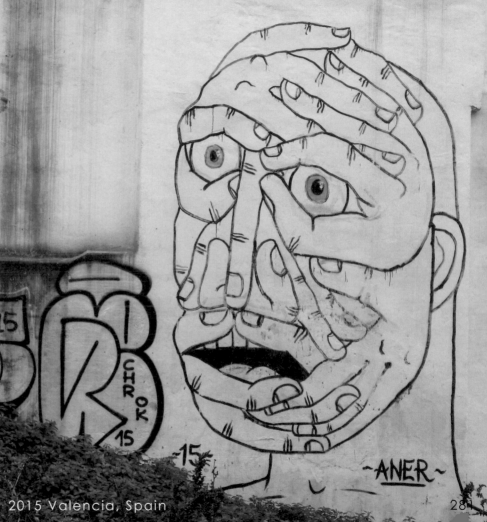

2010 Naples, Italy

2015 Valencia, Spain

28

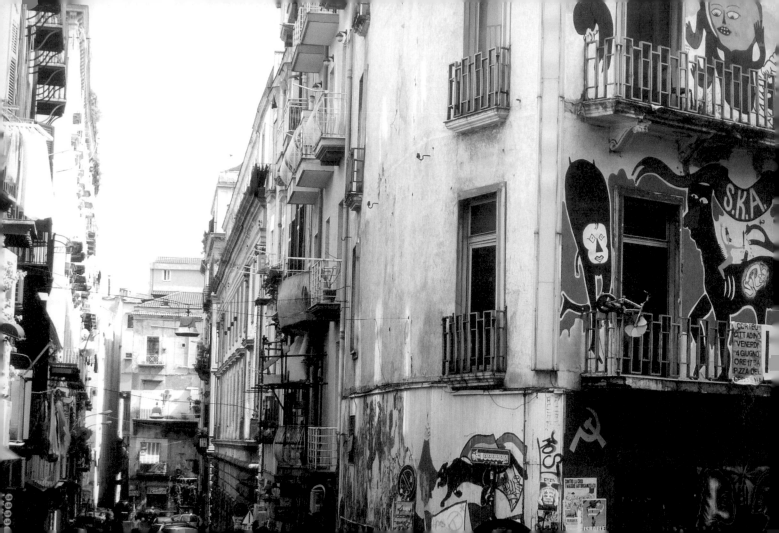

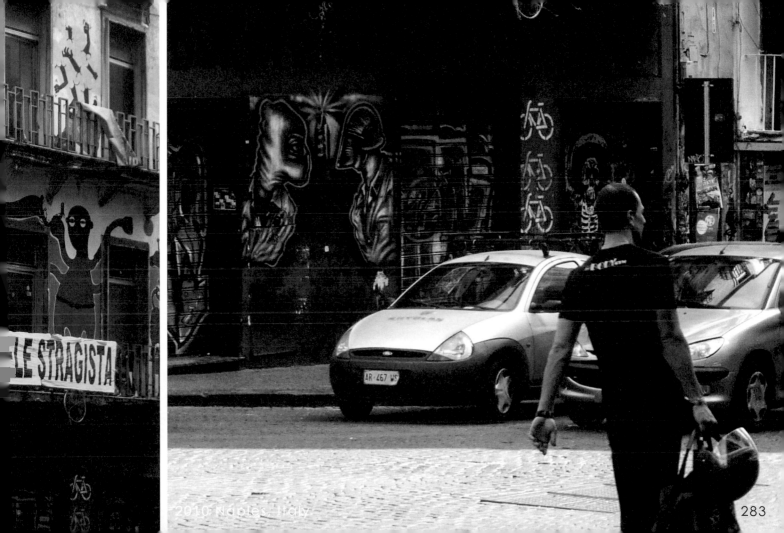

LE STRAGISTA

AR·467·WS

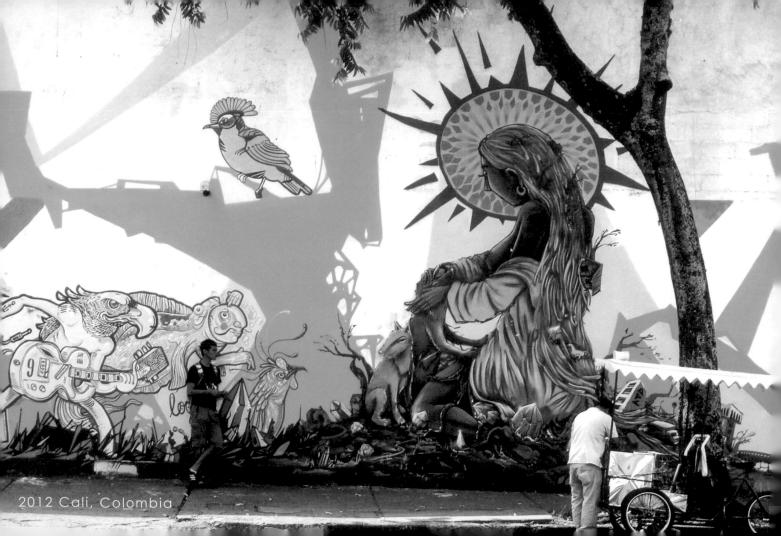

2012 Cali, Colombia

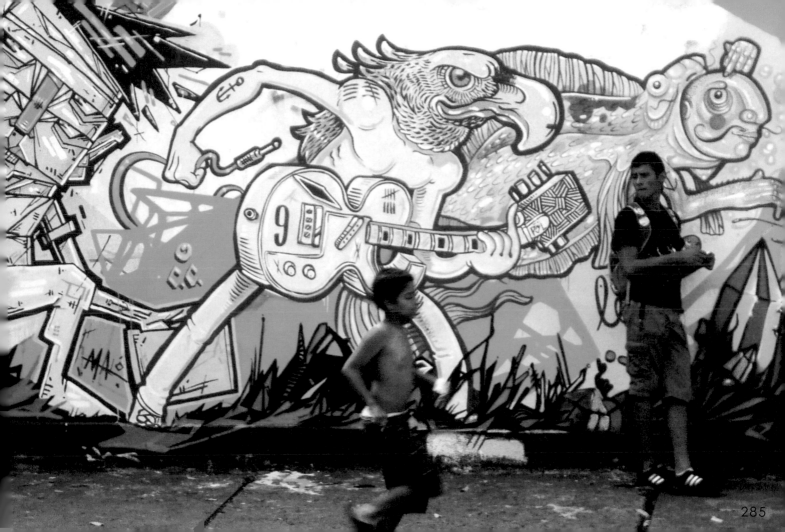

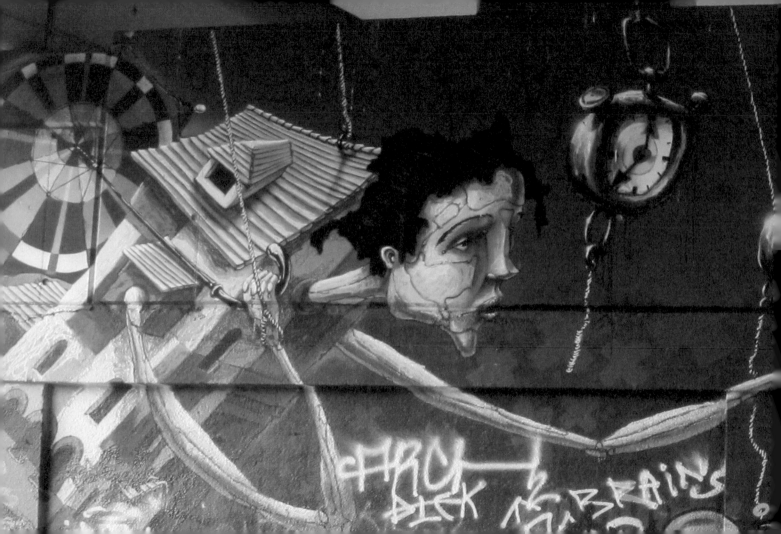

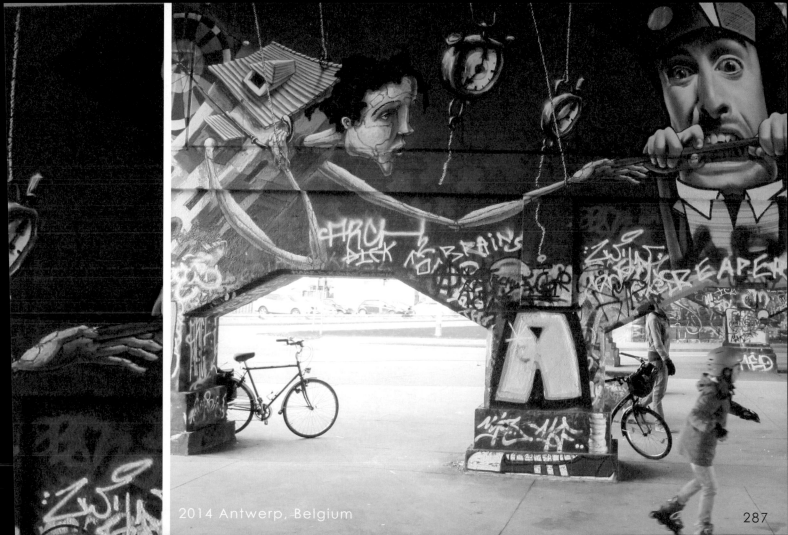

2014 Antwerp, Belgium

287

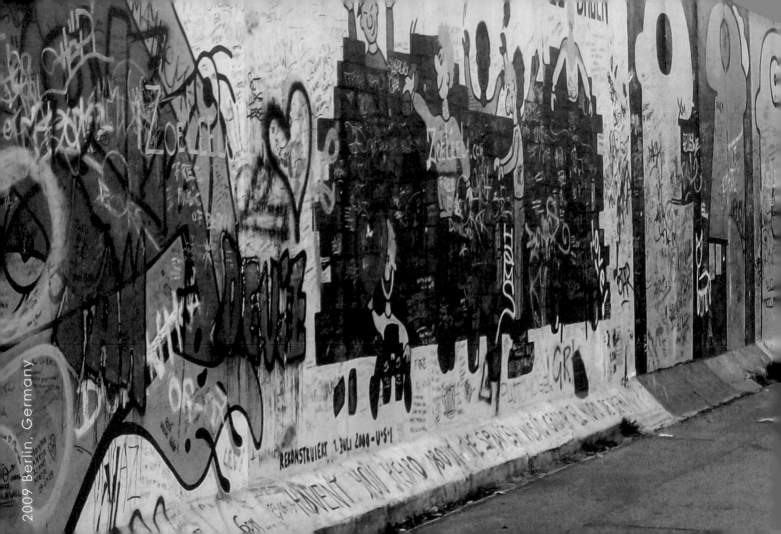

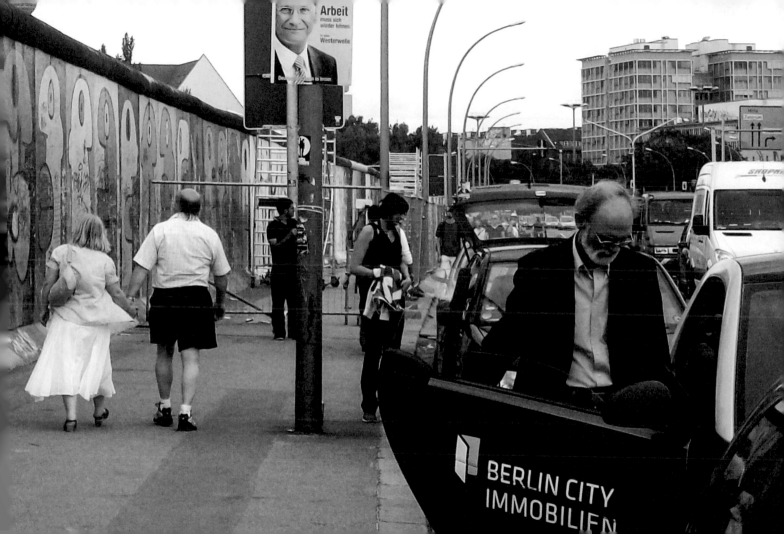

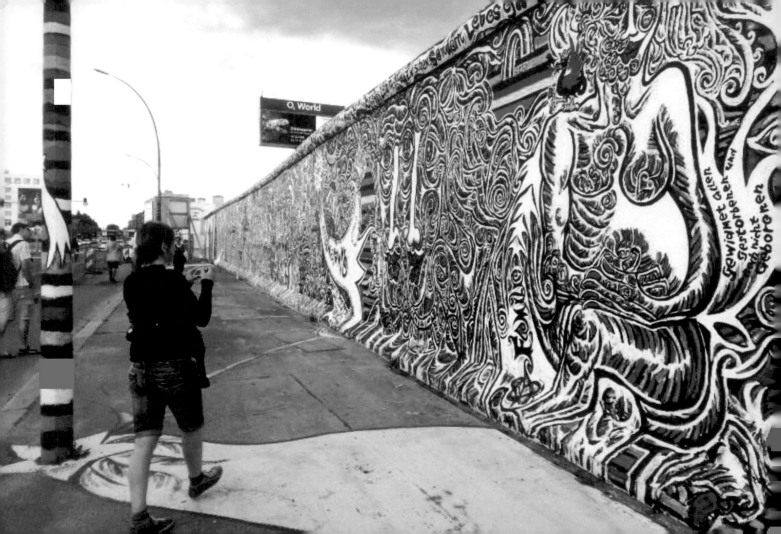

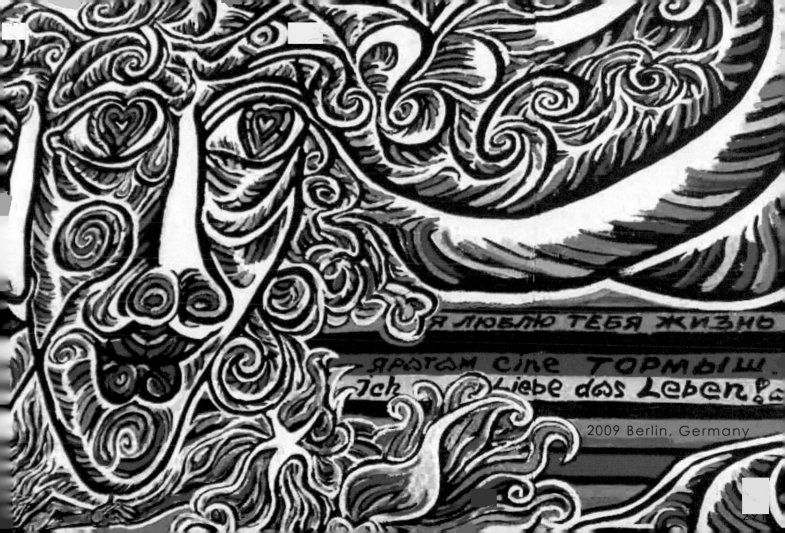

Я ЛЮБЛЮ ТЕБЯ ЖИЗНЬ

яратам сине ТОРМЫШ

ich Liebe das Leben!

2009 Berlin, Germany

ÓVIÐKOMANDI
BIFR∙ ÐASTÖÐUR
BANNAÐAR

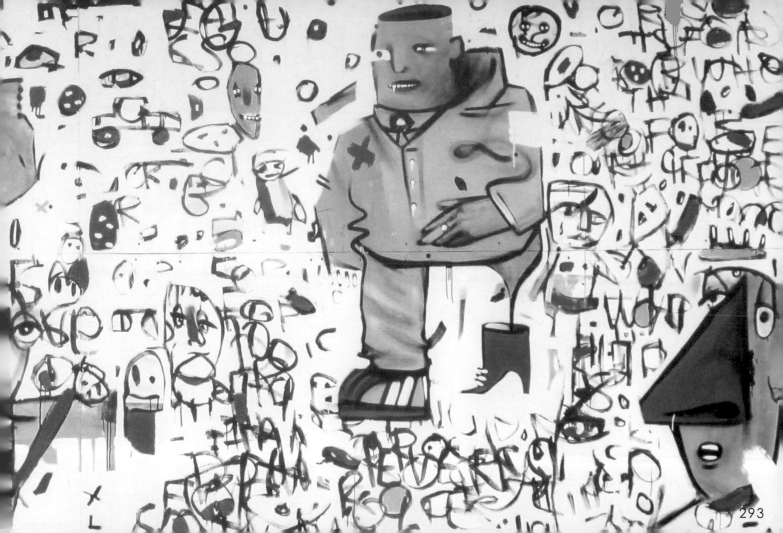

293

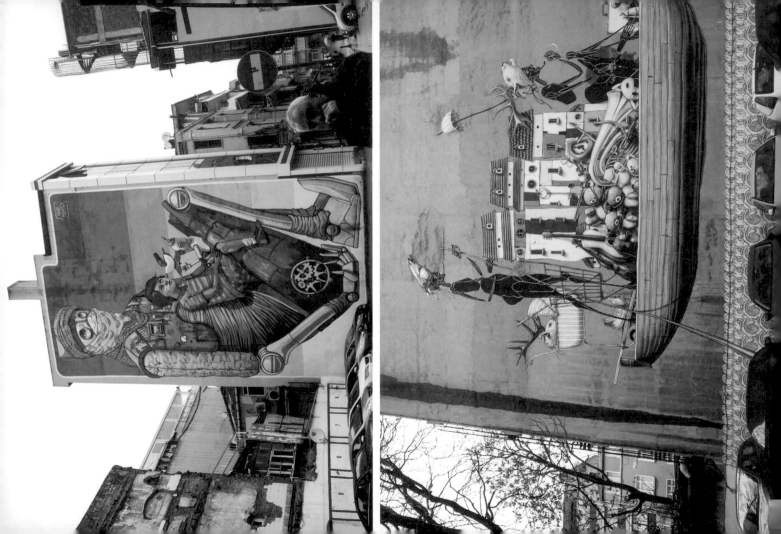

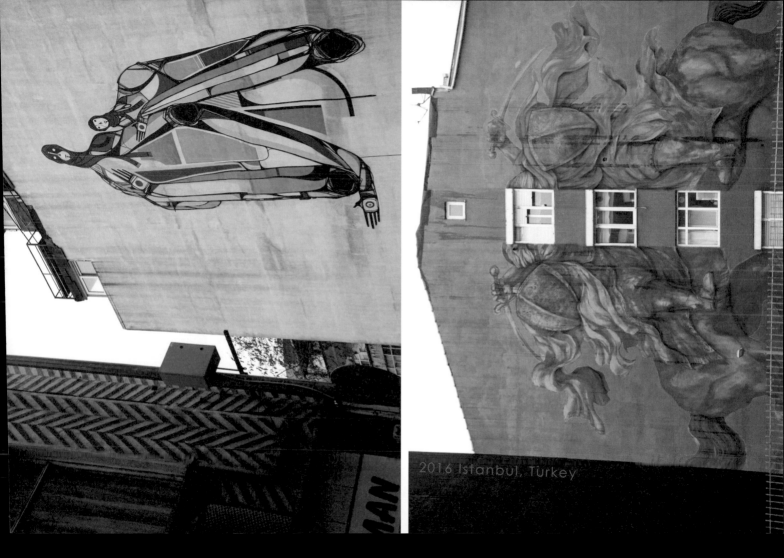

2016 Istanbul, Turkey

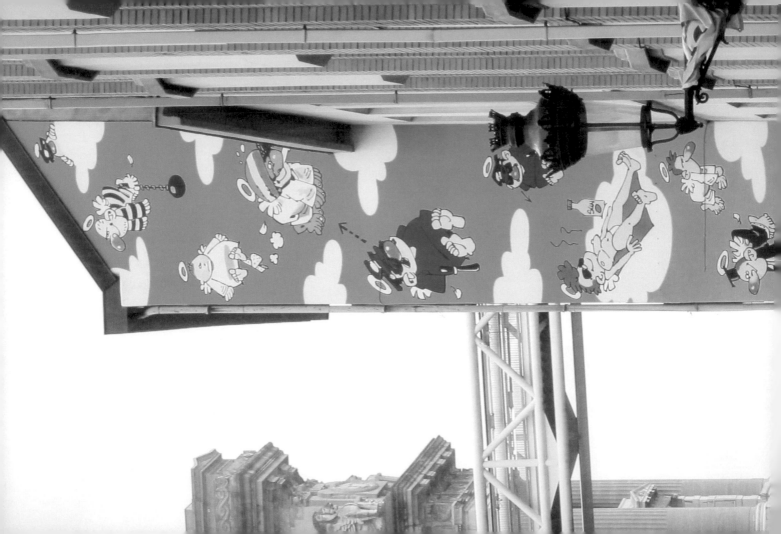

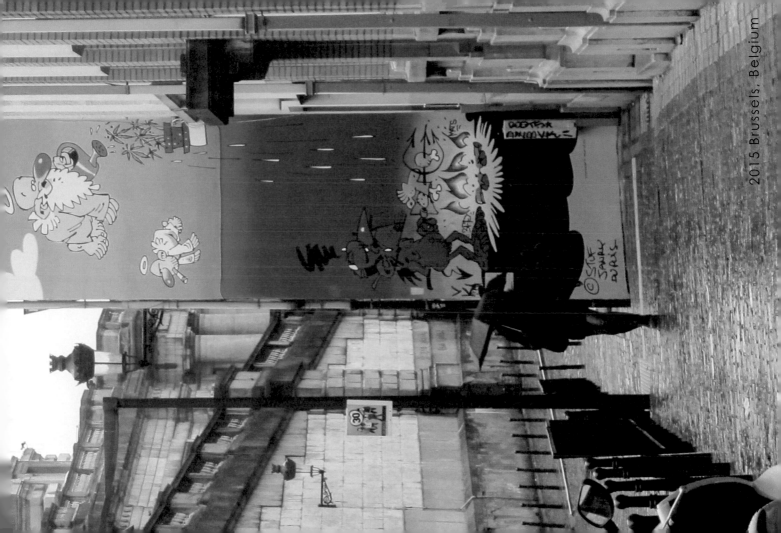

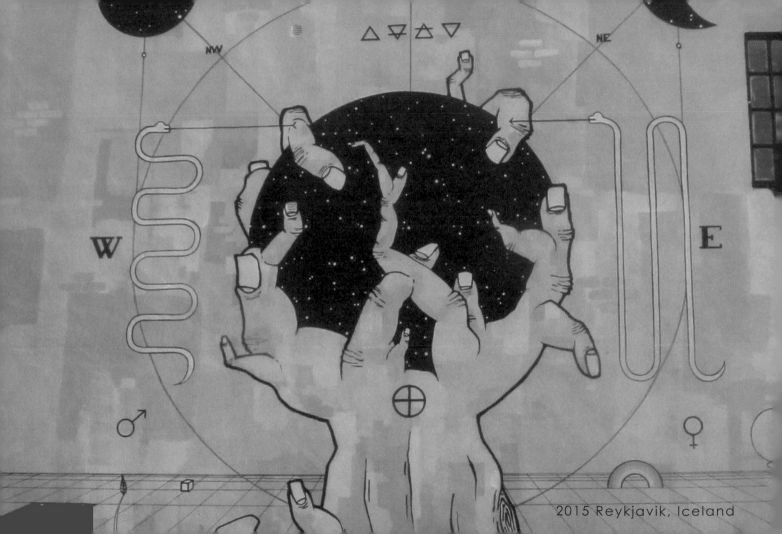

2015 Reykjavik, Iceland

Murmur / 碎碎念

Some place I went
Some people I met

那些去過的地方
遇過的一些人

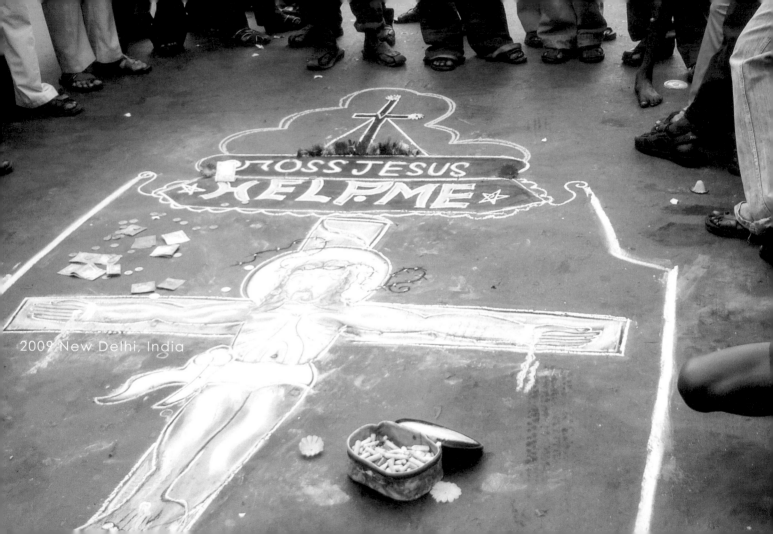

CROSS JESUS
HELP ME

2009 New Delhi, India

地上的耶穌與街上的男孩

「Chai, Chai, Chai, Chai...」清晨六點多、介於黑夜與白天的灰色地帶，街頭迴盪著不高不低、鏗鏘有力的人聲，賣茶的小販比起早已習慣城市生活的公雞更來得可靠得多。路上匆匆來去穿上各式襯衫的行人們多是穿著拖鞋，塑膠鞋底拍擊在柏油路上的劈哩啪啦聲像是集體創作的交響樂不絕於耳，年輕人拉著一臉無奈的大白牛走過，乾瘦矮小的車夫吃力地推著車上身形碩大的觀光客，早上清冷的空氣微微刺著皮膚，額頭上卻不斷滲出豆大的汗珠，幾滴流過臉頰、幾滴滑進眼裡。一支孤單設在路旁的水龍頭卻不孤獨，被眾人們團團包圍著，有人刷牙洗臉、有人洗頭洗澡，頂著一坨一坨白泡泡的水灘眼看就要淹到路中央了。

上緊發條的節拍器在停不下來的時間中，路中央有一群人圍成好大一個圈，靜止不動也靜默無語，這畫面像是當代藝術一樣讓人匪夷所思。圓中央是位沒穿鞋的小男孩跪坐在地上，拿著粉筆畫著巨大的耶穌像，是我看過畫得最好的耶穌像。不像其它在街頭遊走的孩子拉著觀光客的衣角乞討，只是專注地作畫著，逐漸匯集的鈔票和零錢也沒能使他分心。我一直記得他，他有著一頭亂翹的短髮和破了幾個小洞的卡其褲，黝黑的皮膚上鋪著白撲撲的灰塵，沒什麼表情的臉上有一雙黑白分明的眼睛。

街頭求生技能

看到他，忽然想念起那位在柏油路上畫下耶穌像的印度男孩。

他在美術館前的廣場上用粉筆畫著墨西哥女畫家—芙烈達‧卡蘿〔Frida Kahlo〕的頭像，畫面已經很完整了，看起來在做最後幾筆的修飾。他擁有比男孩更多的彩色粉筆，技巧也顯得老練得多。周圍的人們不時來去，一些留下幾聲驚嘆，一些留下幾個銅板，我也在稍做停留後逃進美術館避開灼身的烈陽。再次經過已經是數小時後的事，他依舊跪坐在地上，畫著最後那幾筆遲遲無法結束的修飾。

這時候想到前陣子看過一篇網路上的報導，說有一位街頭藝術家大衛〔David Zinn〕，在一次挫折後看著破碎的路面，想著自己的夢想就像這破碎的路面無人問津，沒人願意停留。想著想著越是心生不忍，便拿起粉筆開始畫著，一畫就畫了29年，最後因為網路媒體一夕爆紅⋯⋯

一個在印度，一個在墨西哥，一個在美國，他們之間沒什麼關係，風格做法也是天差地遠。只是忽然想起他們，這樣而已。

2012, Mexico City, Mexico

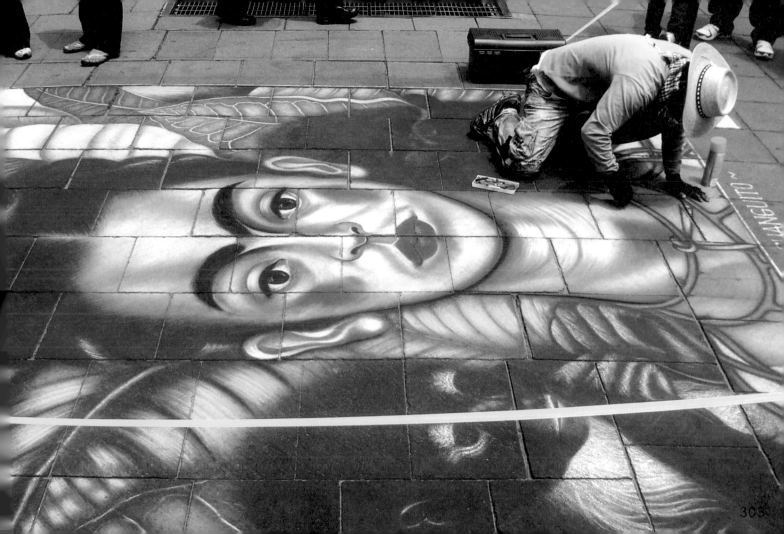

303

被塗掉的 LOGO

很多人說過，假如你喜歡塗鴉藝術，那你應該知道英國塗鴉藝術家班克斯（Banksy），即使沒聽過名字也一定看過他的作品。基於諸多因素，我屬於後者。在英國生活一年，這不長不短的時間不夠你擁有歸屬感，卻足夠讓人對這大英帝國有一點小小的認識。

像是英國引以為傲的炸魚排其實沒有台灣的炸雞排好吃，炸魚會紅只是因為難吃的東西太多。英國人開口閉口談天氣，只是因為跟你不熟又要保持禮貌性的問候，天氣這種不痛不癢、無關緊要的問候是最合適的紳士風範。想要在沉重的英鎊下求生存就不要沒事假掰學英國人翹著小姆指喝下午茶，去TESCO或Sainsbury補給糧食才是關踏實地的生活之道。假如你去東倫敦的紅磚巷市集閒見打轉，就會見到印著班克斯塗鴉的各式輸出品……諸如此類等等不太重要卻很真實的體悟。

複製品很多，卻遲遲不見真跡。遇到無法掌控的事情人就愛牽扯到緣份，街頭巷尾不斷重播著向左走向右走的萬年劇情，擦肩後錯過就錯過了，就會嘆著英國水龍頭念著沒緣也是一種緣。想不到。想不到，雖說沒有在轉角遇到愛，卻在皺眉角遇到愛，頭水的倒數幾天，終於在轉角遇到他的真跡。是一幅對孩子們對著TESCO超市的塑膠袋致敬的畫面。好中肯、好有感啊！開心之餘卻還是有點遺憾，牆上釘著透明的塑膠板，塑膠袋上的LOGO也已經被塗掉了。這何止是Sainsbury的人塗掉的吧，一邊朝著TESCO方向走去一邊胡亂地想著。

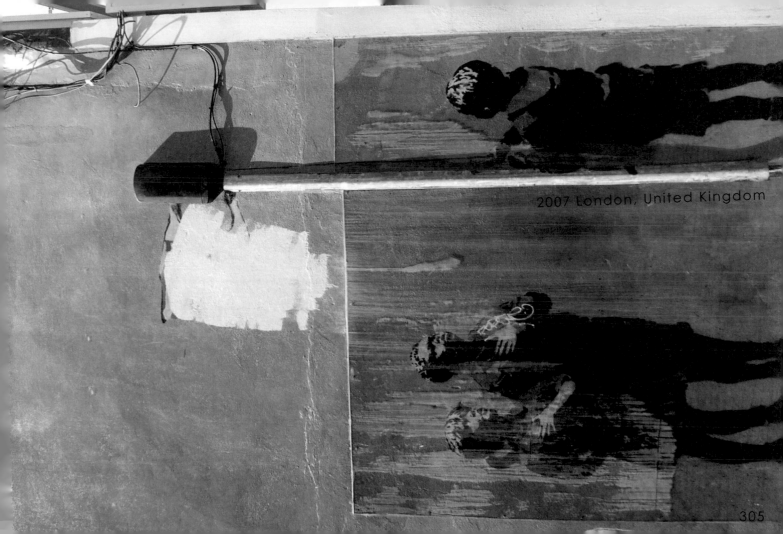

2007 London, United Kingdom

305

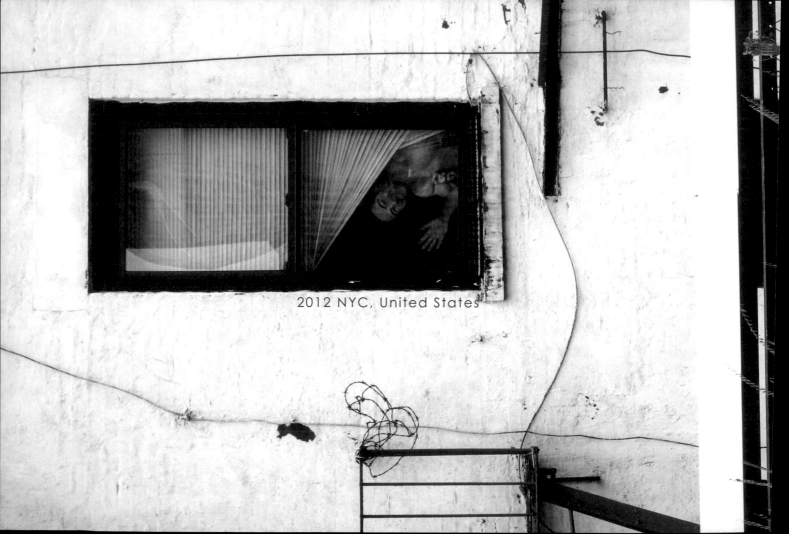
2012 NYC, United States

窗裡窗外誰看誰

一個人獨自走在紐約街頭……欸，不對、不對，這種事絕對不可能發生在現實世界裡，尤其在紐約。別再做著千山萬水奔騰的氣勢佔領行大街小巷。睜開雙眼看這四面八方盡是川流不息的人潮車潮，以萬馬奔騰的氣勢佔領行大街小巷。轟在左右兩旁的大樓拔地而起並並而立、牆面上切割成千上百的小方格，城市版的蚊子電影院隨時播放著人生百態。窗裡的人不時看看底下上映什麼戲碼，窗外的過路過路人有時也會臨時停停向上望。身處在數量上呈現極大值的群體群裡、無論窗裡窗外、給每個人一種披上隱型斗篷的安心感，雙方懷著我看著看得不到你但你看不到我的錯覺，因而更加肆無忌憚。

當然也會有意外。若是真真的那麼天巧，真在茫茫人海中彼此四目交會了，也不用太過驚慌，只要保持堅定但放空的眼神〔具象一點說明，就是你參加星期五例行週會成果彙報時的表情〕慢慢地平移到旁邊，即可維持任不看陌生人的眼睛的城市守則。步伐走得再勿忙仍不忘抬頭看看，看看現在是在上演什麼劇碼？

廢墟裡的廁所

一直很喜歡〈猜火車〉開場那一大段男主角的旁白，他說：「選擇生活，選擇工作，選擇事業，選擇家庭，選他媽的大電視機，選洗衣機、車子、CD、電動開罐器，選擇健康、低膽固醇和牙醫保險，定息低率貸款，選擇房子，選擇朋友，選擇休閒服搭配的行李箱，選擇各種布料的西裝，選DIY，懷疑自己是啥？看心智麻痺的電視，嘴裡塞滿垃圾食物，最後整個人腐爛到底，在悲慘的家裡生一堆自私的混蛋小孩選死自己，不過是難堪罷了，選擇未來，選擇生活，……我幹什麼做這些事？」冗長的告白式的台詞帶著濃厚的蘇格蘭腔，聽起來就是他媽的很有說服力。

就是曠，我幹什麼要做這些事？所以我就不做了。不過這一點也不重要，也不是本篇的重點。重點是幾分鐘後出現在畫面上那間全蘇格蘭最髒的廁所，居然在德國柏林，一棟被畫滿塗鴉的廢墟裡見到了。我停下原本停不下的攝鑼，直直盯著那個馬桶。沒打算像主角般憋悶氣跳進尿尿滿溢的馬桶裡尋找快樂的小藥丸，反倒掉進十多年前那灘灘依舊騷動不安的青春映像。

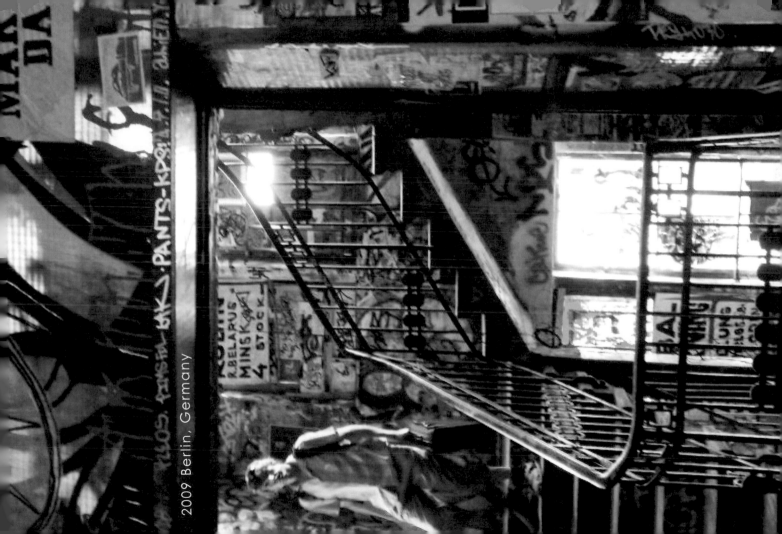
2009 Berlin, Germany

大學裡的飛機場

偌大的校區裡學校的配置像是迷宮，高低不一的大樓中夾著大大小小的中庭，數個迴廊和空橋橫越在其中供學生來去，排列中似乎依循著某種規律卻又讓人摸不著頭緒，考驗著所有初來乍到的人們關於邏輯推演的能力，不愧是高等學府啊！內心不禁這樣讚嘆著。好在不需動用到早已先天不足、後天塞滿破碎的英西雙語而運轉遲緩的腦力破關，身邊有位地頭蛇領著我在其中穿梭遊走。

「這是讓學生翹課吹冷氣的圖書館，這是總是萬頭鑽動的餐廳，這是充滿健康青春肉體的體育館，這是……」地頭蛇沒先急著把話說完，倒是先回頭看著我邊挑眉邊一臉狹促地拉長尾音。「飛機場！？」老兄，你唬我的吧！即使地再大，沒這必要啊！更何況眼前這「飛機場」就是在被塗鴉畫滿的水塔旁的一大片草地，中間還有一叢看起來不太自然的竹林，在空地中央自成一格，頗有種遺世傲然的味道……嗯？這是什麼味道？有點熟悉，像是曾在同事客廳屋頂上盤旋不去的大麻味。的確，這裡是學校裡的飛機場，讓學生起飛的地方……

後記：向來急著上班也急著下班的心急友人A，和說話總是以「我覺得……」開頭的固執友人B，不知何時展開的唇槍舌戰，A說這是在哥倫比亞的大學，B說我覺得是哥倫比亞大學。好了，好了，就別再吵了。你們都沒錯，這是在哥倫比亞的哥倫比亞大學。

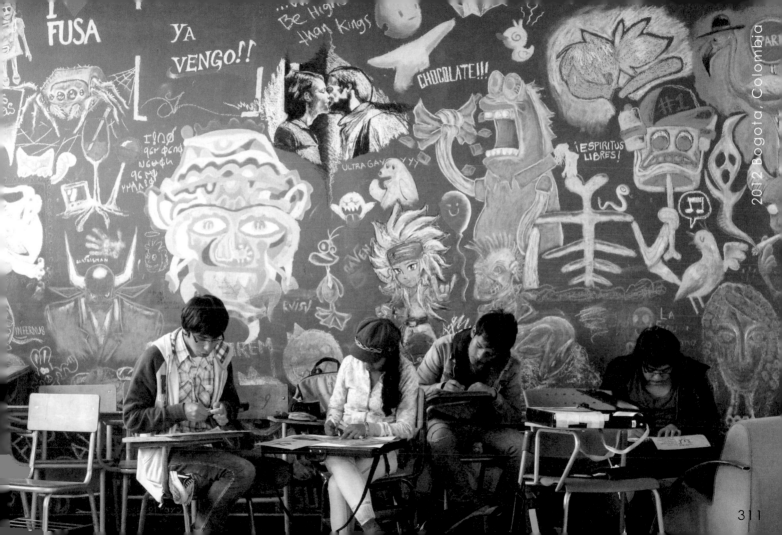

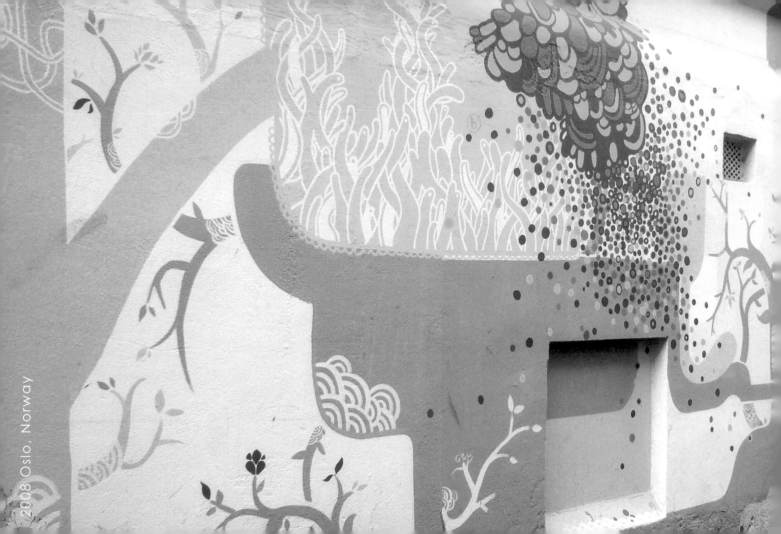

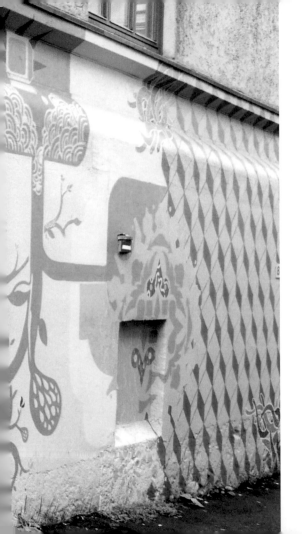

關於迷路的一些好處

別的我不敢說，關於迷路我可以說是經驗老道、身經百戰，即使在一群迷途羔羊中也能輕易脫穎而出的箇中好手。倒不是看不懂地圖也不是沒帶指南針，但就是很容易分心。不論是路上一隻扭腰擺臀的俏花貓彎進的街角、陽光灑進滿是綠意的巷弄，還是胡同裡貼滿貼紙標語或海報的破敗頹牆，都足以讓我分心。

有次在奧斯陸的街道上因為不耐紅燈而擅自地左轉右彎，不知是在原地直打轉太久導致頭昏眼花，還是早已脫離市中心範圍，總之就是在地圖上找不到路標上的名字。既來之則安之，那就隨意走走吧。抱著這樣的心情持續亂晃著。想不到後來就碰上整片綿延的彩牆，色彩撲天漫地的在牆上水管上垃圾桶上，畫面像是愛莉絲掉進樹洞裡的夢境。

迷路也創造出和當地人搭訕的完美情境。問錯了沒什麼損失，問對了，從原本擦肩而過的陌生人到在筆記本上寫下聯絡方式，中間不用一刻鐘的時間。你要去的地方剛好和我同方向，一起走吧。不少人笑笑地這樣說。坐上來吧，路線太遠，我直接載你過去好了，反正我也遲到了。頂著滿頭四處亂翹的金卷髮，針織外套上印著灰藍方格的單車少年一臉爽朗地說道。看著他的眼睛，我想沒人能拒絕。

有人說迷路很浪費時間，不是沒有他的道理。好在我什麼都沒有，有的就是時間。

恆河邊的修行

在清晨無人經過的小巷弄，他上半身輕靠著磚牆，細心地在身上臉上撲滿白粉，接著在額頭上塗抹上鮮黃的油墨，專注的眼神像是戲台後準備登台的當家花旦，最後拿著鏡子左右打量上下檢視，即使全身只圍著單條破布、一頭長髮是糾結千百回，見他對鏡中的自己微微地點點頭、似乎還頗為滿意後離去。全程毫無察覺一雙隱身在窗後的窺視。

隨著天色漸亮，沉寂整夜的河畔也醒了，從刷牙洗臉洗頭洗澡洗衣褲，到祈福禱告過日常至婚喪喜慶的大日子，全沿著這條恆河聖水，就連旁邊茶攤的小哥也不時到河邊撈一壺水，把日月精華全煮進奶茶裡。不知恆河奶茶水，能不能洗滌你今生的罪孽順道讓你清腸胃？正讚嘆著當地人喝茶氣定神閒的姿態，見到茶攤旁被觀光客包圍拍照的苦行僧，不就是稍早的花旦嗎？修行的同時不忘向觀光客收費，他是瓦拉納西恆河旁的街頭藝術家。

喧鬧中有個老人安靜地坐在高高的台階上，一段足以置身事外卻依舊沾得上紛擾的距離，像是看著一切的發生又像是沒有聚焦的遠望，比起岸旁粉墨登場的花旦，更像是看破紅塵的修行者。我在老人身旁坐下，和他一起靜靜地看著。

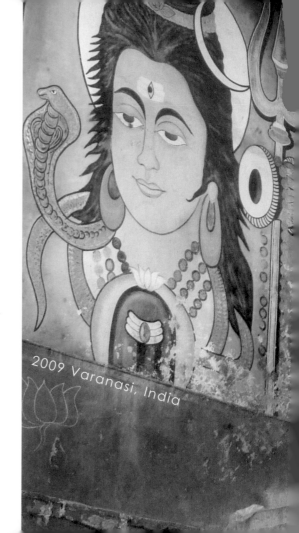

2009 Varanasi, India

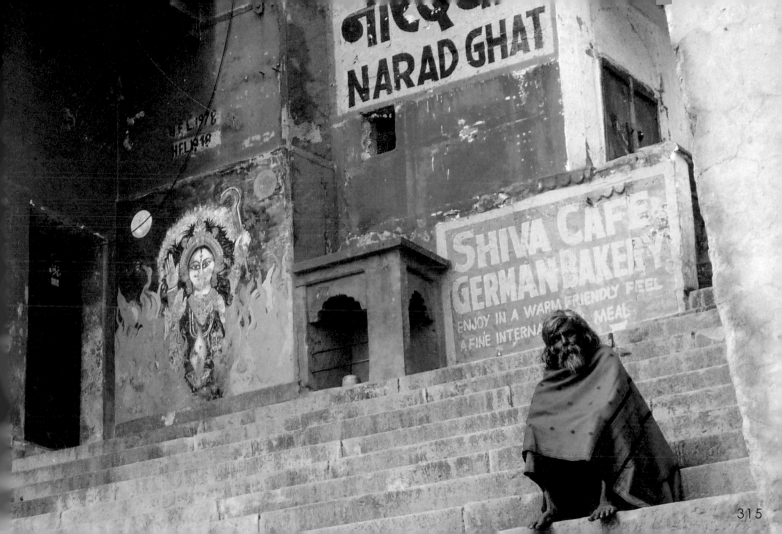

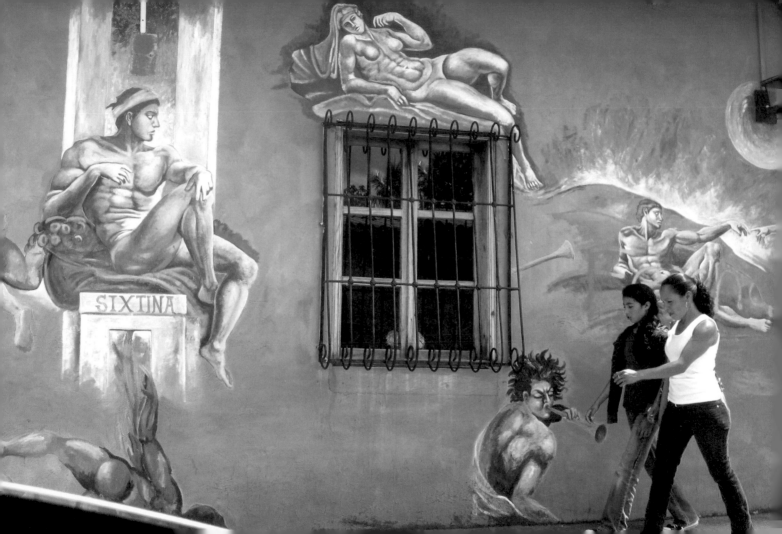

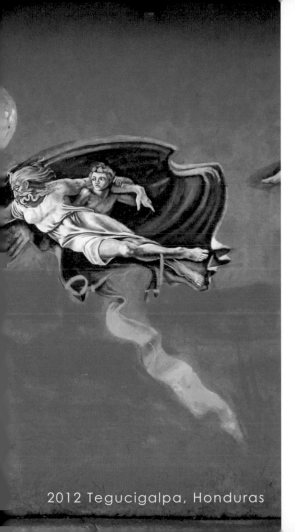

2012 Tegucigalpa, Honduras

千萬別不要命啊

覆蓋在皮膚上的熱氣彷彿濃到可以看見了。頂上是一片雲也沒有的天空,看不見爽朗的藍,眼前是由汽機車丟出的白色煙霧彈組成的灰濛。末日景象裡有幾個人站在路邊,有提著沉甸甸菜籃的壯碩大嬸、全身散發著費洛蒙十指緊扣的男女、拄著拐杖依舊巍巍顫顫的老先生,和扛著全身家當的自己,一群四、五個人全擠在空間狹小的公車亭下,不時探出頭來張望,引頸期盼著自己的幸運號碼早早到來,好讓自己脫離那群在腳邊盤旋怎麼也揮散不去的蒼蠅和那股黏人的炙熱。

看見斜角對街牆上的塗鴉,鮮豔的畫面像是士林夜市裡的廉價花襯衫,少了點文青在意的小細節卻絕對引人注目。反射動作般拿出藏在胸前的小相機,還沒來得及取景,身邊的大嬸瞬間變身成功力深厚的包租婆〔其實原本也只差沒叼根菸而已〕,以迅雷不及掩耳的速度將相機一掌壓下!這,這位大嬸真是好身手!沒來得及做什麼反應,只看到她眼睛裡有藏不住的緊張。「別把東西在大街上拿出來,別人看了會搶,搶不到就會一槍斃了你,千萬別不要命啊……」吸足一口氣後打開機關槍般噠‧噠‧噠‧噠‧沒停地說著。

宏都拉斯在2009年政變後除了留下在牆上的彈孔,空氣中不寧靜的緊張感依舊存在。在這裡遇見的五個當地人,每人至少被搶過兩次,其中一位二十六歲的女孩,共被搶了六次。

男孩與大象

原本，不是這樣子的。一開始鏡頭裡只有一隻大象，按下快門前畫面忽然竄出兩個小男孩。一個是正港的猴囝仔，帶著誇張的表情不停蹦跳和揮舞雙手，他的夥伴顯得安靜得多，微笑的樣子有點害羞，直直地站在大象旁。愣住的同時，旁邊的民房裡走出位身形圓胖的大叔，服服貼貼的頭髮和鬍子都有被細心打理過的樣子。看來應該是認識這兩個男孩，大叔和他們說幾句話後，順手用手幫男孩梳理一下頭髮。然後退到一旁看著我，像是對我說：好了，準備好了。〔喀嚓〕看我終於按下快門，猴囝仔顯得更開心了。一美元、一美元……邊嚷嚷著邊跑過來，大叔沒說什麼只是看著，另一個男孩依舊靜靜地站在大象旁。

一美元不多，我卻拿不出來。金錢雖然很好用，卻也把原本的單純變得複雜。遊客散財童子式的給予，除了讓小孩養成見人伸手的習慣，真的幫上了什麼？怕的是只剩傷害。和大叔四目相對了一會，他看起來有點困窘，不知道他在想什麼？相互微笑點頭示意後，我終究還是離開了，我們都是。

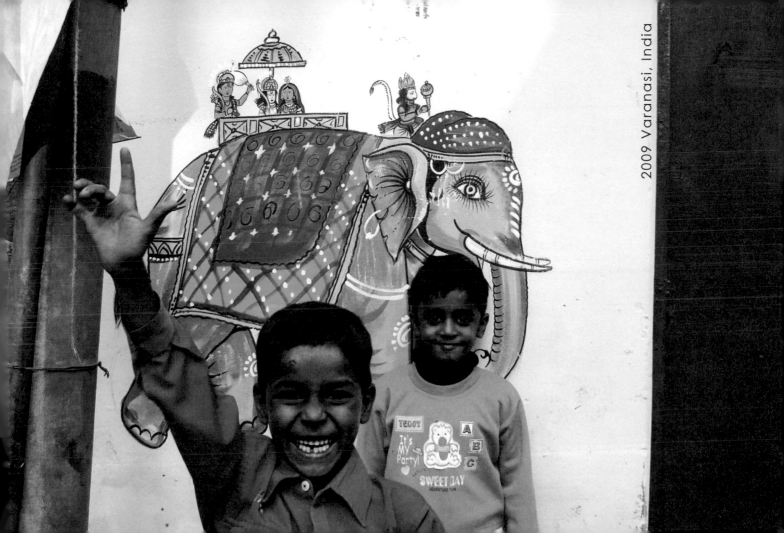

藝生活 015

World Wall : The Wall Around The World
塗 鴉 牆 ‧ 世 界 窗

攝 影 、 撰 文 | 李 怡 臻
責 任 編 輯 | 賴 譽 夫
企 劃 選 書 | 林 明 月
設 計 、 排 版 | 李 怡 臻

主　　　　編 | 賴 譽 夫
公　　　　關 | 羅 家 芳
發　行　人 | 江 明 玉

出 版 、 發 行 | 大鴻藝術股份有限公司 | 大藝出版事業部
　　　　　　　台北市103大同區鄭州路87號11樓之2
　　　　　　　電話：(02) 2559-0510　傳真：(02) 2559-0502
　　　　　　　E-mail：service@abigart.com
總　經　銷 | 高寶書版集團
　　　　　　　台北市114內湖區洲子街88號3F
　　　　　　　電話：(02) 2799-2788　傳真：(02) 2799-0909
印　　　刷 | 韋懋實業有限公司
　　　　　　　新北市235中和區立德街11號4樓
　　　　　　　電話：(02) 2225-1132

2016年6月初版　　　　　　　　　　Printed in Taiwan
定價450元　　著作權所有，翻印必究　　ISBN 978-986-92325-5-5

最新大藝出版書籍相關訊息與意見流通，請加入Facebook粉絲頁
http://www.facebook.com/abigartpress

國 家 圖 書 館 出 版 品 預 行 編 目 資 料

World Wall : The Wall Around The World
塗鴉牆‧世界窗/李怡臻 作
- 初版. -- 臺北市：大鴻藝術，2016.06
320面；14 × 21公分 -- （藝 生活；15）
ISBN 978-986-92325-5-5（平裝）
1. 公共藝術　2. 旅遊文學
920　　　　　　　　　　　　105006911